跟大師
學創造力
8

梵谷
的藝術創造
＋
21個
藝術活動

卡蘿．薩貝絲 Carol Sabbeth 著　周宜芳 譯

Van Gogh
and the Post Impressionists

Their Lives and Ideas, 21 Activities

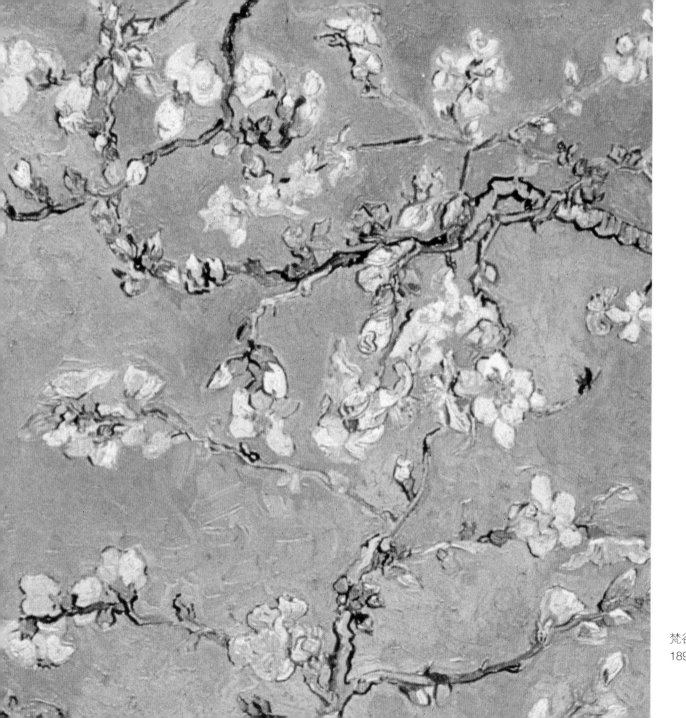

梵谷，《盛開的杏花》（細部），
1890 年

獻給艾力克斯（Alex）

目
錄 CONTENTS

總導讀6

謝辭9

大事紀年表10

導論：梵谷和他的朋友13

Chapter 1
文森，生日快樂！　　17

手作荷蘭鬆餅21

話中有畫27

Chapter 2
藝術家之路　　33

明暗度39

燈光、鏡頭……開演！48

Chapter 3
巴黎！　　53

為唐基畫肖像畫64

日式摺疊畫冊70

Chapter 4
向日葵之地 **73**

向日葵春日餵鳥器 75
梵谷的向日葵 .. 85
為你的臥室畫「肖像畫」 86
梵谷的什錦湯 .. 90
鏡像肖像畫 .. 96

Chapter 5
最後的希望 **99**

星夜透視箱 .. 104
用漩渦字創作自畫像 107

Chapter 6
保羅·高更 **121**

畫出夢境 .. 131
創立你的藝術門派 132

Chapter 7
亨利·德·土魯斯—羅特列克 **137**

創作海報藝術 .. 148
皮影劇場 .. 151

Chapter 8
保羅·席涅克 **153**

做一艘點描畫帆船 163

Chapter 9
埃米爾·貝爾納 **167**

彩繪玻璃字母 .. 171
寫一首離合詩 .. 173
動手作編織畫 .. 180

後記：燦爛奪目更勝往日 .. 182
後印象派的行腳遊蹤 183
名詞解釋 .. 184
圖片來源 .. 187

總導讀

鄭國威（泛科知識 知識長）

身為一介投身科學知識傳播與教育領域的文科生，我一直在找尋兩個問題的答案。第一個問題是，要怎樣讓比較適合文科的孩子不要放棄對理科的好奇心與興趣？第二個問題是，要怎樣讓適合理科的孩子未來能夠不要掉入「專業的詛咒」。

選擇理科或文科，通常不是學生自己由衷的選擇，而是為了避免嘮叨跟麻煩，由環境因素與外人角力出的一條最小阻力路徑。孩子對知識與世界的嚮往原本就跨界，哪管大人硬分出來的文科或理科？更何況，過往覺得有效率、犧牲程度可接受的集體教育方針，早被這個加速時代反噬。當人工智慧加上大數據，正在代理人類的記憶與決策，而手機以及各種物聯網裝置，正在成為我們肢體的延伸，「深度學習」怎麼會只是機器的事，我們人類更需要「深度的學習力」來應對更快速變化的未來。

根據國際學生能力評量計畫（PISA，Programme for International Student Assessment），臺灣學生雖然數理學科知識排名前列，但卻缺乏敘理、論證、思辯能力，閱讀素養普遍不足。這樣的偏食發展，導致文科理科隔閡更遠，大大影響了跨領域合作能力。

文科理科繼續隔離的危害，全世界都看見了，課綱也才需要一改再改。

但這樣就能解決開頭問的兩個問題嗎？我發現的確有解法，而且非常簡單，那就是「讀寫科學史」，先讓孩子進入故事脈落，體驗科學知識與關鍵人物開展時到底在想什麼，接著鼓勵孩子用自己的話來回答「如果是你，你會怎麼做？」「如果情況變了，你認為當時的 XXX 會怎麼做？」等問題，來學習寫作與表達能力。

閱讀是 Input，寫作是 Output，孩子是否真的厲害，還得看他寫了什麼。炙手可熱的 STEAM 教育，如今也已經演變成了「STREAM」──其中的 R 指的就是閱讀與寫作能力（Reading & wRiting）。讓偏向文科的孩子多讀科學人物及科學史，追根溯源，才能真正體會其趣味，讓偏向理科的孩子多讀科學人物及科學史，更能加強閱讀與文字能力，不至於未來徒有專業而不曉溝通。

市面上科學家的故事版本眾多，各有優點。仔細閱讀過這系列，發現作者早就想到我尋覓許久才找到的解法。不僅故事與人物鋪陳有血有肉，資料詳實卻不壓迫，也精心設計了隨手就可以體驗書中人物生活與創造歷程的實驗活動，非常貼心。這套書並不只給孩子，我相信也適合每個還有好奇心的大人。

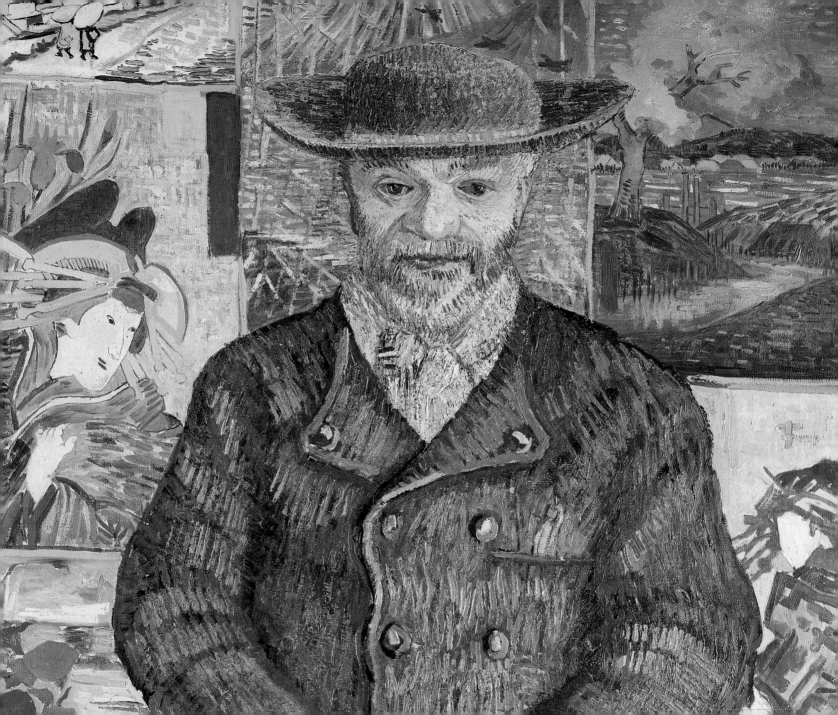

謝辭

　　這本書緣起自一個十歲男孩的問題。有一次我到一個班級演講後印象畫派，一個男孩問我：「梵谷和高更曾經是朋友嗎？」這讓我心生一個念頭：這個以孤獨出名的紅鬍子藝術家，是否也有許多藝術家朋友？幾個在美國、荷蘭和法國的朋友，協助我探索這個問題的答案。克麗絲汀·培洛是我在法國的聯絡人。赫迪·拉金是我的荷蘭萬事通。位於荷蘭津德爾特村的梵谷之家博物館工作人員，與我分享這位藝術家的童年點滴，還有他的一百五十歲誕辰慶祝會。我非常感謝凱倫·古、金·佛烈德里克森、露絲·科克，和美國艾默里大學伍德洛夫圖書館的參考圖書館員。我也要謝謝我的編輯麗莎·里爾登和蜜雪兒·舒伯，謝謝辛西雅·薛里，也要謝謝我的好丈夫艾力克斯的協助和支持。最後，我還要謝謝所有的孩子們，謝謝你們提出那些最令人驚嘆的問題。

梵谷，《唐基老爹》，1887 年

大事紀年表

1848 ● 6 月 7 日，高更出生於巴黎

1853 ● 3 月 30 日，梵谷出生於荷蘭的津德爾特村

1857 ● 5 月 1 日，梵谷的弟弟西奧出生

1863 ● 11 月 11 日，席涅克出生於巴黎

1864 ● 11 月 24 日，羅特列克出生於法國的阿爾比

1867 ● 巴黎世界博覽會向西方引介日本藝術

1868 ● 4 月 28 日，貝爾納出生於里爾

1869 ● 梵谷開始在海牙的藝廊裡當學徒

1873 ● 梵谷被調派到藝廊的倫敦分公司

1874 ● 第一屆印象派展覽

1875 ● 梵谷被調派到藝廊的巴黎分公司

1876 ● 梵谷到英格蘭當小學教師

1878 ● 羅特列克 13 歲時摔斷了腿。隔年摔斷另一條腿

1879 ● 梵谷在博里納日布道

1880 ● 梵谷決定成為藝術家，自己練習繪畫
　　　　高更參加印象派畫展

1881 ● 梵谷返家與父母同住，愛上他的表姊
畢卡索出生

1885 ● 梵谷完成《吃馬鈴薯的人》

1886 ● 梵谷搬到巴黎，遇到羅特列克和貝爾納
貝爾納前往布列塔尼旅行

1887 ● 席涅克在唐基老爹的美術用品店遇到梵谷

1888 ● 梵谷搬到法國南部的亞爾，高更前來加入。
經歷過度緊張的幾週，梵谷精神崩潰，割掉
自己左耳的一部分

1889 ● 梵谷自願進入精神療養院，在那裡完成他的
《星夜》

1890 ● 梵谷賣掉他的第一幅畫——《亞爾的紅色葡
萄園》，這也是他生前唯一賣出的畫。5 月，
他搬到奧維，完成《嘉舍醫生的畫像》
7 月，梵谷舉槍自殺，兩天後逝世，終年 37 歲

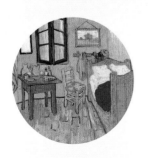

1891 ● 高更搬到大溪地

1899 ● 羅特列克進入精神療養院

1901 ● 羅特列克逝世，終年 36 歲

1903 ● 高更逝世於希瓦瓦島，享年 54 歲

1935 ● 席涅克逝世於巴黎，享壽 71 歲

1939 ● 第二次世界大戰開始；梵谷的畫作藏在荷蘭
海岸的掩體裡

1941 ● 貝爾納逝世於巴黎，享壽 72 歲

1973 ● 梵谷博物館在阿姆斯特丹開幕

1990 ● 梵谷的《嘉舍醫生的畫像》以 8250 萬美元
售出，創下藝術品拍賣價格最高紀錄

2003 ● 世界各地慶祝梵谷 150 歲誕辰

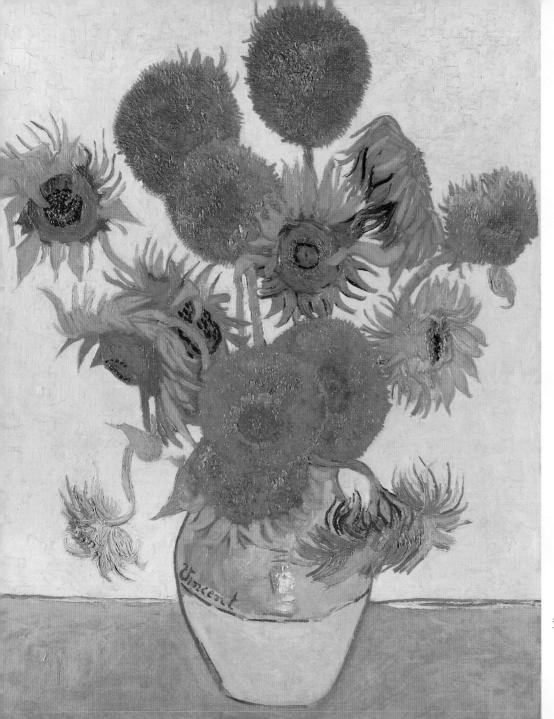

梵谷，《向日葵》，1888 年

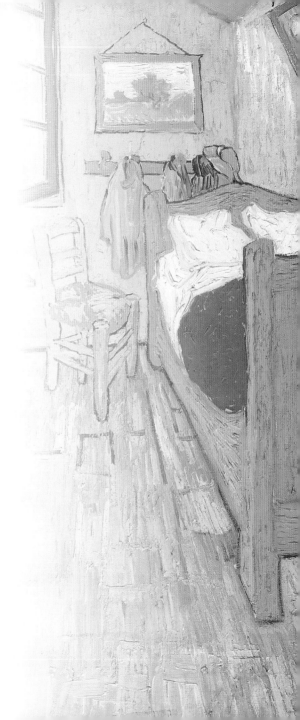

梵谷和他的朋友

　　想像一下，在一百多年前，你在法國南部的向日葵田間漫步。不遠處有一位頭戴大草帽、蓄著紅鬍子的藝術家，站在畫架前作畫。他在畫布上迅速塗上厚厚的顏料，使用的顏色如此鮮豔。他似乎很喜歡黃色，明亮的黃色彷彿散發出耀眼的光芒。畫作完成後，他把顏料未乾的畫布帶進他的黃色小屋，靠在牆上陰乾。

　　晚餐時間，你可能會在當地咖啡館的一角再度遇到他的身影。他正和他的郵差朋友熱烈交談，或者在寫信給他的弟弟西奧。不過，這封信也有可能是寫給他的某位藝術家朋友。他喜歡寫信，一頁又一頁的寫下所有事情，特別是關於他畫作的點點滴滴。誰料想得到呢？有一天，會有成千上萬的人閱讀這些信件；全球一流的博物館會展出他的畫作；而畫家文森・梵谷將成為歷史上最偉大藝術家之一。

　　梵谷大多時候都是單獨作畫，但在巴黎短暫旅居期間，他也曾遇到其他年輕、熱情的藝術家。他們都很仰慕莫內等現代印象派畫家的作品，但是，梵谷和他的同儕想要進一步發展印象派的理念。這群朋友一起作畫，交流彼此的想法，享受巴黎的夜生活。他們是才華洋溢的一群畫家。隨著歲月流逝，他們的想法化為瑰麗的畫作，這群藝術家被稱為「後印象派」。

本書將跟著梵谷和他的四位朋友——保羅·高更、亨利·德·土魯斯一羅特列克、保羅·席涅克和埃米爾·貝爾納的腳步，講述他們的人生故事，以及他們的人生如何交會。

每位藝術家都有自己的個人風格以及對於作畫的想法。梵谷前往法國南部，畫出明亮的藍色天空與黃色田野。高更在法國南部短暫停留後，移居大溪地，捕捉當地的熱帶風情。席涅克駕著他的帆船在地中海航行，用讓人目眩神迷的點描法畫技記錄風景。貝爾納步行於法國鄉村，沿途作畫、寫詩。羅特列克最喜歡坐在巴黎的咖啡館描繪夜生活，這是他精采畫作與海報的主題。

他們的作品和過往的藝術家有什麼不同？這群藝術家們如何互相幫助？他們一直都相處融洽嗎？請跟著本書一起進行有趣的活動，在過程中，你除了得知這些問題的答案，還會學到更多內容，包括如何像梵谷一樣畫自畫像、以他的作品《星夜》製作 3D 透視箱，按部就班，你也可以設計出像羅特列克一樣的海報。我們還會用點描畫法的技巧製作帆船（真的可以下水航行！）也要向席涅克熱愛的兩項事物致敬。我們學貝爾納作詩，還會烹煮美味的湯品，比梵谷煮的還要好喝！也許你會遇到沒有見過的新詞彙，這時候你可以查閱書末的名詞解釋。

梵谷和他的朋友們活在藝術史上，一段充滿顛覆性創作的時期。現在，就請你跟著本書一起來了解，他們的畫作為什麼在今天如此受到人們的喜愛。

梵谷，《在亞爾的臥室》，1889 年

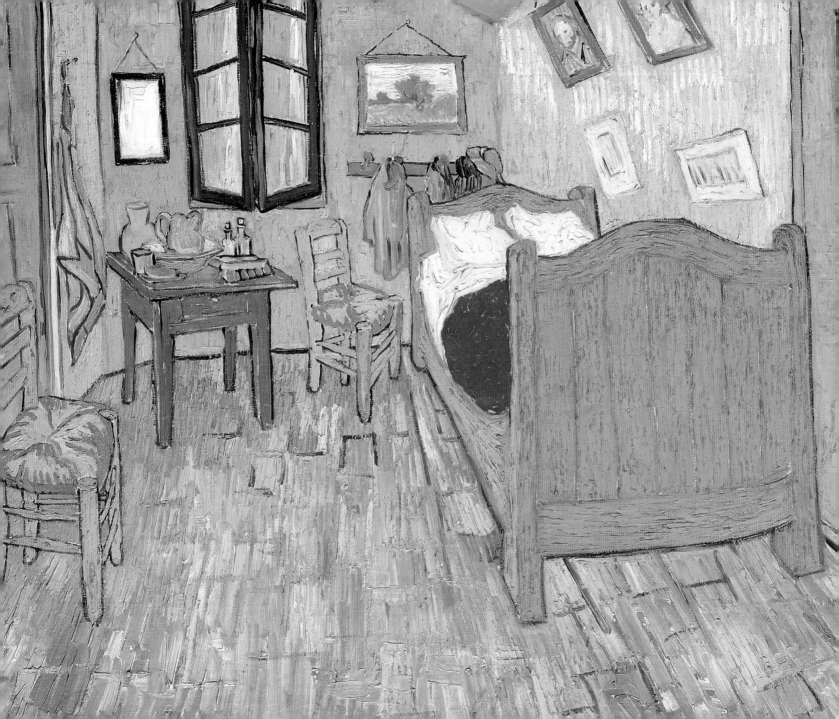

梵谷,《自畫像》,
1889 年

文森，生日快樂！

所有的生日派對都很有趣，但 2003 年 3 月 30 日的一場生日慶祝派對尤其無以倫比。這一天是梵谷的一百五十歲誕辰，全世界的知名博物館幾乎都參與了這場派對。

倫敦、巴黎、芝加哥和紐約的博物館用蛋糕、蠟燭和特別活動慶祝這一天。世界各地每個派對都有氣球，但是有一個氣球與眾不同。就在梵谷的出生地——荷蘭的津德爾特村，一個印著梵谷肖像的熱氣球飄過田野，俯瞰著慶祝活動。

這一切都是為了一位生前幾乎默默無聞的藝術家梵谷而舉辦。他在世時只賣出一幅畫！如果梵谷看到這一切，不知道他會做何感想？

在荷蘭首都阿姆斯特丹，音樂家們正忙著為在梵谷博物館前大排長龍、等候進場的人們演奏。博物館籌辦的生日派對，有一個讓所有來賓看了都讚嘆不已的生日大蛋糕；重點活動是名叫「文森選輯」的梵谷特展，集合眾多博物館之力，展出林布蘭、莫內等梵谷生前欽佩、最喜歡的著名藝術家的作品。不過在展出的所有畫作裡，最耀眼的還是梵谷自己的作品。梵谷博物館館長約翰‧萊頓說：「這是送給文森的生日禮物，我們希望這份禮物能博得他開心一笑。」

離阿姆斯特丹不遠的奧特羅，有一間博物館展出了一百多幅梵谷的畫作和素描，其中包括一些官方認定為贗品的作品。梵谷如果知道他的畫作這麼受到世人喜愛，甚至出現仿冒品，應該會欣慰的笑出來。

在荷蘭成長

1853 年 3 月 30 日，文森‧梵谷出生在荷蘭，一個靠近比利時邊界的小村莊津德爾特。他的父親西奧多羅斯是一名牧師。兒子出生那天，他來到市政廳，在出生登記簿上驕傲的寫下「文森‧威廉‧梵谷」。讓人難過的是，登記簿的前一筆是個一模一樣的名字。那是他妻子安娜在一年前生下的嬰兒的名字，但那個「文森」出生不久就死亡了。幸好，另一個健康的男孩在隔年誕生。在接下來的幾年裡，梵谷家還會添兩個弟弟和三個妹妹。

安娜出身於一個大家庭，她有七個兄弟姊妹。父親是能幹的工匠，是書

本裝幀師傅，也是個藝術家，餘暇時喜歡畫畫花草，筆記本上都是他的畫作。安娜遺傳到這份天賦，也喜歡素描和水彩畫。

西奧多羅斯同樣來自一個有十一個孩子的大家庭。他在年輕時，立志追隨他父親的腳步，成為一名牧師。在教會，大家都叫他「英俊牧師」。西奧多羅斯的相貌確實不錯，但是許多人覺得他冗長的講道很沉悶。儘管如此，每個禮拜日，會眾都會忠實的來到他布道的荷蘭歸正教會。只可惜，在他居住的荷蘭南部地區，大部分居民是天主教徒，整個教會只有一百二十名教友，他的收入因此微薄。

不過，他的兄弟是富有的商人，五個兄弟當中，有三個擁有藝廊。所有兄弟姊妹當中，最成功的也叫「文森」，曾在一家總部位於巴黎的法國公司工作。這位「文森叔叔」賣的是荷蘭最受歡迎藝術家的作品。

滿臉雀斑的男孩

梵谷小時候是一個紅頭髮、藍綠眼睛、滿臉雀斑的男孩。他喜歡在家附近的田野和荒郊漫步，在荷蘭的北布拉班特地區，他居住的村莊周圍都是小農場，而這些農場主

到底是哪個名字？

梵谷故鄉的名字，應該叫做「荷蘭」？還是「尼德蘭」？

正確來説，梵谷出生的國家名叫「尼德蘭王國」。尼德蘭的意思是「低地」，因為國土大部分面積都低於海平面，如果沒有堤壩，將近一半的國土將浸在海水下。至於「荷蘭」這個名字，原來是尼德蘭王國中一個地區的名稱，相當於今天的北荷蘭省和南荷蘭省，在 12 世紀時，是王國內面積最大、人口最多、最富庶的地區，包括阿姆斯特丹、代爾夫特和海牙等，多個大城市都在這地區內，因此「荷蘭」經常被當做「尼德蘭」的代名詞，後來更成為非正式的國名。人民經常稱呼他們的國家為「荷蘭」，於是説英語的人，便隨著稱呼「荷蘭」。

那麼為什麼「荷蘭人」的英文又叫做「Dutch」呢？這個詞彙源自德語「Deutsch」，是「德國人」的意思。當時被用來泛指這個地區所有説德語的德國人、瑞士人和荷蘭人，而在 16 世紀，英國人由於貿易活動最常與荷蘭人接觸，漸漸的，「Dutch」就被用來專指荷蘭人。

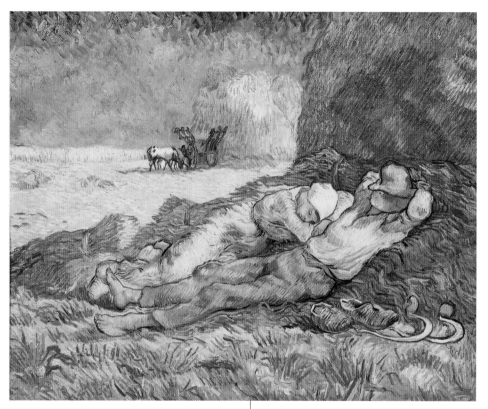

梵谷，《午睡》（臨摹米勒畫作），
1889-1890 年

人的家庭都很貧窮。男男女女穿著可以保持雙腳乾燥的木鞋，踩在泥濘裡，為了謀生而拼命工作。梵谷非常敬佩這些農民，在他日後的藝術作品裡留下對他們的記憶。

梵谷從小對藝術並不是特別感興趣，雖然他曾展露出天賦，但當父母稱讚他時，他卻經常把作品摧毀。有一次，因為父母過於吹捧，他撕掉一幅貓爬上樹的畫。還有一次，也是基於同樣的原因，他打碎一尊陶塑大象。梵谷告訴父母，他不認為他的作品值得父母如此關注。在梵谷母親的晚年回憶裡，印象最深刻的不是兒子的藝術天賦，而是他的固執和任性。

身為家裡最年長的孩子，梵谷是村裡第一個上學的人，不過，他上學的時間不長。學校裡大部分學生都是農家的孩子，在梵谷父母的眼中，他們活力過於充沛，不禁開始擔心自己的兒子會跟著農家孩子變得粗野，於是不讓他繼續上學。他們把兒子留在家裡，聘請一名家庭教師教導所有的孩子。梵谷十一歲時，父母把他送到附近城鎮的寄宿學校。雖然父母偶爾會來看他，但是年紀這麼小就離家，對他來說心裡

手作荷蘭鬆餅

荷蘭的孩子都喜歡荷蘭鬆餅，這是一道美味可口的點心！（此活動需要大人在旁協助。）

材料：
◆ 2 大匙奶油
◆ 1／2 杯牛奶
◆ 2 顆蛋
◆ 1／2 杯麵粉
◆ 2 大匙糖
◆ 1／2 小匙肉桂粉

器具：
◆ 烤箱
◆ 派盤
◆ 混合材料用的大碗
◆ 打蛋器
◆ 量杯和量匙
◆ 碗
◆ 湯匙
◆ 隔熱手套

1. 烤箱預熱到攝氏約 200 度。
2. 把融化的奶油塗在派盤上備用。
3. 牛奶、蛋和麵粉倒進大碗，用打蛋器攪拌混合，直到成為均勻光滑的麵糊。
4. 把麵糊倒進抹過奶油的派盤。
5. 在碗裡混合糖和肉桂粉，灑在麵糊上。
6. 送進烤箱烤 15 分鐘。時間還沒到之前不要打開烤箱。鬆餅變得膨鬆、略微焦黃時就是烤好了。
7. 切塊，趁熱食用。

延伸活動：

為鬆餅增加風味，將蘋果削皮、去核並切片。把蘋果片鋪在麵糊表面，灑上肉桂粉，進烤箱烤 15 分鐘。

還是很難受。

在學校，梵谷的表現平平，頭腦聰明但不伶俐。他喜歡書法課和繪畫課，卻不認為藝術可以當職業。在 1800 年代，繪畫是年輕人展現優秀素養的訓練之一。梵谷擅長學習語言，他會荷蘭語、德語、法語和英語，也喜歡閱讀。

假期返家時，梵谷盡可能待在戶外。他熱愛大自然，在郊外的丘陵和山谷漫步探索，總有新發現。他知道哪裡的花開得最美，也找得到他最喜歡的鳥類的巢。弟弟、妹妹們想要和他一起出遊，卻不敢向他提出要求，因為他們這位哥哥嚴肅、沉默、體貼，而且他們知道他喜歡獨處。

梵谷十五歲時離開學校。就像與他同年紀的大多數年輕人一樣，他得要決定從事哪個行業，一旦決定之後，就從學徒做起。事實證明，他選擇的行業對於這位未來的藝術家來說，是非常好的選擇。

年輕的學徒
· · · · · · · · · · · · ·

梵谷決定踏入銷售藝術品這個行業。他搬到 97 公里外的海牙，在他叔叔文森的藝廊當學徒。文森叔叔的古比爾公司，在倫敦、布魯塞爾、紐約和巴黎都設有藝廊。

海牙與梵谷生長的農村截然不同。這座被森林環抱的城鎮緊鄰大海，給他許多新的探索地點。海牙的發展可以追溯到 1248 年：一名貴族在森林中建造了一座城堡，用來打獵。城堡周圍發展出一個小鎮，後來稱為「海牙」。

在 1500 年代，海牙是荷蘭政府的所在地。而在梵谷的時代，威廉三世與王室都住在那裡。

1869 年 7 月，梵谷十六歲，開始在藝廊擔任職員。藝廊位於名為「普拉茲」的時尚廣場，外觀看上去更像是豪宅的客廳，而不是賣畫的商店。窗戶以及連通房間的門廊，都有帶有流蘇的蔥綠色布簾裝點著。房間裡擺設著昂貴的家具、東方地毯，以及搭配美麗爐架的壁爐。最富麗堂皇的是畫作，華麗金框鑲嵌的畫作，掛滿整面牆。藝廊的室內設計皆是參照維多利亞時期上流社會的客廳，好讓買家可以評估這些畫作未來掛在自己家中的樣貌。

梵谷進入藝術這一行的時機恰到好處。光是當時有這麼多人買得起畫，就是社會相當富裕的現象。在之前，只有一小群得天獨厚的人，才有足夠的財力購買藝術品，像是非常成功的商人、國王、王后和皇室成員；有富人支持的教堂，也可以委託藝術家製作偉大的藝術品。到了 1869 年，工業革命改變了這一切。鐵路開始鋪設、大型工廠開張，因鐵路和工廠而興起的企業，在整個歐洲如雨後春筍般紛紛湧現。由成功的企業主和商人組成的中上階層因而興起，他們有錢買漂亮的房屋，也需要藝術品裝飾牆面。

當時最流行的畫作是用雕版技術製作的版畫。古比爾藝廊也出售這類高品質的版畫，梵谷很快就開始負責版畫的銷售工作。他工作認真，為了做好工作，他研究從古代到現代的藝術，關於版畫和原作的種種，他能學的都學。梵谷也刻意和許多來藝廊參觀的成功藝術家結交，並與他們討論繪畫。

古比爾的每個人都為梵谷的進步而高興，梵谷自己也很開心。空閒時，他會去博物館和其他藝廊參觀，以深入了解自己的行業。他的另一位叔叔科

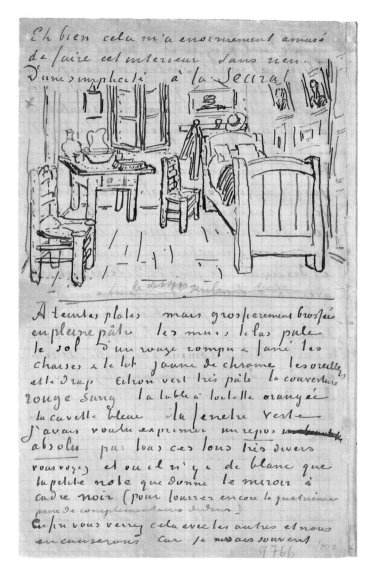

爾，在阿姆斯特丹擁有一家藝廊。梵谷到阿姆斯特丹時，如果沒有去看叔叔，就會在那裡的大型藝術博物館待上好幾個小時，探索荷蘭與法蘭德斯地區大師的畫作，像是維梅爾、哈爾斯和林布蘭等。這些偉大的作品前，經常有胸懷大志的藝術家架起畫架、模擬作畫，研究大師的筆觸，藉此練習繪畫技巧。梵谷從沒有想過要這麼做，當時的他還沒有成為藝術家的打算。他提筆素描不過是為了做筆記，或是寫下他的見解。

梵谷搬到海牙三年後，他的弟弟西奧來拜訪。比他小四歲的西奧，和梵谷長得一模一樣。西奧很高興能和哥哥相處一段時間。他很快就要展開學徒生涯，跟著哥哥的腳步，走上同樣的道路。

西奧回家幾天後，梵谷寫信謝謝他來拜訪。這是他們以書信維持情誼的開始。在接下來的幾年裡，梵谷給西奧寫了六百多封信。

那次拜訪後六個月，西奧也開始在古比爾做學徒。公司主管不希望兄弟倆在同一家藝廊工作，因此把西奧派到比利時首都布魯塞爾的分店。不久之後，梵谷被調往倫敦，在古比爾的英國分公司磨練經驗，這是在藝廊工作四

年之後，一次值得驕傲的晉升。海牙分公司的主管特斯提格先生寫信給梵谷的父母，說公司的客戶和畫家都非常喜歡和他們的兒子共事。

前往倫敦
· · · · · · · · · · · · ·

1873 年 5 月，二十歲的梵谷抵達英國。他喜歡倫敦，喜歡在美麗的公園和花園裡漫步。他最喜歡去的地方之一是海德公園，那裡有「許許多多騎在馬背上的淑女和紳士」。梵谷能說一口流利的英語，所以和當地人交流不成問題。他是個成功的銷售人員，藝廊給他豐厚的獎金做為報償。他打扮得和城裡其他紳士一樣，戴著禮帽和手套。

就在距離新工作地點幾步路的地方，他找到一間寄宿公寓。公寓的客廳擺著一架鋼琴，這是一個愉快而溫暖的地方。女房東烏蘇拉·洛耶是牧師遺孀，她散發母性溫暖的待人處世態度，讓梵谷感到很自在。他在給西奧的一封信裡寫道：「這裡還有三名熱愛音樂的德國房客，傍晚時分又是彈鋼琴、又是唱歌，我們一起度過非常愉快的夜晚。」

洛耶夫人十九歲的女兒優潔妮也住在這棟公寓，她除了幫助母親打理房客事務，還開辦幼兒托兒所。沒多久，梵谷就瘋狂的愛上她。

我親愛的西奧，

我在這裡過得很好，我的住處也很舒適。我覺得觀察倫敦、英國人的生活和英國人是一件愉快的事。我還有自然、藝術和詩歌，如果這樣還不夠，我不知道自己還能求些什麼？我沒有忘記荷蘭，尤其是海牙和布拉班特。

文森

——1874 年 1 月，梵谷寫給弟弟西奧的信（節錄）

梵谷的信

梵谷是寫信高手,而幸運的是,他的弟弟西奧是收藏高手。與人面對面時,梵谷經常覺得交流困難。但是,當他一提起筆,想法就源源湧現。他什麼都寫:他最喜歡的書、啟發他的藝術家、他的喜怒哀樂。他經常在信裡搭配素描來說明他想要表達的事。

他大部分的信都是寫給西奧的,他也寫給其他家人、朋友和藝術家。西奧把梵谷所有的來信都收在書桌抽屜裡,西奧的妻子喬說,那疊有著梵谷熟悉筆跡的黃色信封迅速的愈疊愈高。在文森和西奧兄弟倆都離世後,喬仔細的整理這些信件,之後她把信件公開,與世人分享。

今天,我們能了解梵谷的所有想法,大部分都來自於他寫的信。

優潔妮不知道他的心意,她對他很友善,但是並沒有把他當男朋友看待。事實上,她已經與一位之前的房客私定終身。後來,梵谷的妹妹安娜在找教職工作時,也來到這裡住宿。她立刻注意到哥哥對優潔妮的迷戀。梵谷雖然否認,但是安娜還是向家人報告了這件事。

在寄宿公寓住了一年之後,梵谷再也無法隱藏自己的心事。他向優潔妮告白示愛,並向她求婚。遺憾的是,她還是拒絕了他。

梵谷深受打擊。之後,他對人生的展望全然改觀,變得沉默寡言而且喜怒無常。他丕變的個性也反映在工作上。原本深受客戶和藝術家喜愛的那個年輕人,現在變得難以相處。他和安娜搬了家,但是他的精神狀況沒有好轉。文森叔叔希望換個環境能讓他振作起來,於是把他調到世界藝術之都——巴黎。

成為藝術家之後的梵谷，喜歡背著畫架在鄉間漫遊，尋找引人玩味的場景。《亞爾的紅色葡萄園》（見下頁）描繪的就是他在法國南部看到的景色。這是梵谷生前唯一一幅售出的畫作。西奧還沒親眼看到這幅畫作之前，就已經很清楚它的構圖。這幅畫作的相關資訊，最早是出現在一封信裡。

請練習用梵谷的眼睛看風景，然後寫一封信向朋友描述你的所見。

材料：
◆ 鉛筆或原子筆
◆ 信紙
◆ 信封
◆ 朋友的地址
◆ 郵票

1. 選一個你想要和朋友分享的戶外景觀，例如棒球賽或海灘風光。
2. 仔細觀察你所看到的顏色和形狀，至少觀察 10 分鐘。你觀察的時間愈長，注意到的事物會愈多。以下是可以觀察的一些事物：
 - 光線如何？是否出現有趣的影子？或許是落日時分，影子拉得很長。或許有霧，東西都變得模模糊糊。
 - 有倒影嗎？湖面或水窪的表面可能會映照出天空的雲。
 - 尋找細微顏色差異。例如，天空與水的顏色是否不同？
3. 寫信描述你看到的景觀。寫出景觀的細節，例如，不要只是說某個東西「漂亮」，而是要描述它哪裡漂亮。用譬喻法來描述顏色，例如，你可以寫「像蛋黃一樣黃」，而不要只是寫「黃色」。
4. 完成文字描述之後，用素描畫出你描述的景觀。
5. 把信寄給朋友。

我親愛的西奧，

　　要是你週日和我們在一起，你就會看到一座像紅酒一樣紅透的葡萄園。晴空下藍色的天空，雨後的大地上呈現紫羅蘭色，逐漸的，太陽西沉，遠方映照著夕陽，到處閃耀著金黃色。

你永遠的，文森

——1888 年 11 月 3 日左右，梵谷在亞爾寫給弟弟西奧的信（節錄）

延伸活動：

　　請朋友按照你的描述畫一張畫。讓朋友回信時附上他的畫。然後，你也可以請朋友描述一幅景觀，再由你依照他的文字描述來作畫。

梵谷，《亞爾的紅色葡萄園》，1888 年

光之城

· · · · · · · · ·

　　1875 年 5 月，梵谷抵達法國，在古比爾的巴黎分公司工作。可是，梵谷搬到巴黎之後，情況並沒有像文森叔叔所希望的好轉。

身在巴黎的梵谷，並沒有像大多數二十二歲的年輕人那樣，快意的悠遊於這座城市。他把自己關在房間裡，和一個同樣在畫廊工作的年輕英國人，一起閱讀、討論聖經。自從他離家之後，他第一次開始定期上教堂。他在給西奧和家人的信裡，長篇大段寫著他所聽聞的布道內容。過去，他在信末通常會提到狄更斯等他最喜歡的作家最新的書訊；現在，他警告西奧不要再讀聖經以外的所有書籍。家人看到他的行為出現一百八十度的大轉變，十分擔心，就連他的牧師父親也擔心梵谷會成為狂熱分子。

　　在藝廊，梵谷開始與顧客起爭執，他說話粗魯，批評他們的品味。聖誕節時，他急著回家與家人團聚，即使梵谷知道這是藝廊一年裡最忙碌的時候，卻還是沒有得到准許就離開。等到假期結束、他再回到巴黎時，公司開除了他。他的老闆布索先生慷慨的給他三個月的寬限期，但連文森叔叔也無法解決梵谷陷入的困境，就在當了七年的藝術品銷售員之後，梵谷失業了。

　　他已經變了，一切與商業有關的事務讓他愈來愈反感。梵谷準備走向一條新的道路，他宣告：「除了教師和神職人員，世間再無其他職業」。

　　在藝廊的最後一天，梵谷收到他申請英國教職工作的回覆信函。這是一份在寄宿學校的工作，錄取他的是一位為十至十四歲的貧困男孩辦學的男士。「頂著一顆大光頭、留著一臉落腮鬍」的史托克斯先生同意免費供應食宿，但是不給薪水。

小學老師的生活
· ·

梵谷懷抱著展開新職涯的渴望來到英國。他任職的學校位於東南海岸，一座名叫「拉姆斯蓋特」的村莊。學校擁有壯麗的海景，面對一個廣場，廣場裡有一片丁香灌木圍繞的大草坪。

儘管學校風景如畫，但是生活環境並沒有像風景那樣宜人。男生起居區的洗浴間地板朽爛，窗戶破損，寒風陣陣從海面呼嘯而來，還到處都是蟑螂。

到英國才兩個月，梵谷就想要做個改變。他喜歡教書，但是沒有薪水的工作難以為繼。他對宗教仍然充滿熱情，因此他希望能找到一份有薪工作，負責教聖經故事。不久之後，他找到看似完美的解決辦法：在倫敦附近的一個村莊，有一所宗教學校的校長想找一名願意承擔許多職責的教師。他的薪資微薄，每月只有 2 英鎊 10 先令，是他在倫敦當藝術品銷售人員收入的三分之一。

梵谷領取微薄的薪水，拼命工作；他教語言和聖經歷史，還要除草、做課業輔導，並擔任學校的收帳人員。他偶爾會得到准許，可以上臺講道，這讓他非常開心。可惜，他遺傳到父親笨拙的口才，講道內容沉悶。他第一次講道並不受歡迎，裡頭有一段是這樣：「憂愁勝於喜笑……往遭喪的家去勝於往宴樂的家去。」不過，他的熱情並沒有因為觀眾的反應而稍減。

聖誕節時，他與家人團聚，宣布他找到人生真正的使命。他要像父親和祖父一樣，成為一名牧師。

老梵谷牧師不太確定這份工作是否適合兒子，但是如果他想要走這條路，做父親的一定會幫忙。首先，他認為梵谷需要接受適當的訓練，先成為正規的牧師，並成為教會的正式代表，才能找到合適的工作。

　　而梵谷若要成為正規的牧師，就必須先去就讀神學院。

梵谷‧《農婦頭像》，
1884 年

藝術家之路

眼前還有許多工作等著梵谷去完成：要成為荷蘭歸正教會的正規牧師，必須完成六年的勤奮學習。而在那之前，他必須通過國家入學考試才能就讀神學院。雖然梵谷會說四種語言，但是他仍需要找家教補習拉丁文和希臘文。

梵谷搬去阿姆斯特丹和科爾叔叔一家人同住，滿腔熱血的跟著一個名叫「孟德・達科斯塔」的年輕宗教老師準備入學考試。對語言向來很拿手的梵谷，對於學習拉丁文沒有什麼意見。但是，他覺得學希臘文是浪費時間。他滿腹疑問，為什麼要懂希臘文才能為窮人服務？

幫助窮人和弱勢群體是梵谷最想要做的事，達科斯塔算是切身體會了。梵谷來到他家上課時，特別關心他的聾人兄弟。而他年邁、面容損傷的姑媽特別歡迎梵谷，她遠遠看到梵谷走來時，就奮力邁開衰老粗短的雙腿，用最快的速度趕到門口迎接梵谷，帶著微笑和他打招呼：「早安，梵果先生。」梵谷總是親切的和她說話。後來，他告訴達科斯塔：「孟德，雖然你的姑媽叫我的名字發音很奇怪，不過她人很好；我很喜歡她。」

一開始，梵谷的學習突飛猛進，沒多久就已經有能力翻譯一本簡單的拉丁文書籍。但是，講到希臘文的動詞，他就如陷五里迷霧，漫無頭緒。無論達科斯塔如何解釋，他都無法理解。

隨著時間過去，各門各科都變得非常困難。梵谷知道自己面臨的是何等艱鉅的任務，於是開始感到焦慮。壓力沉重得不堪負荷。

梵谷向達科斯塔坦白壓力很大，他認為自己是失敗者，便用棍棒抽打自己做為懲罰。那個冬天，有時候他不進叔叔的屋裡，而是睡在棚屋冰冷的地板上，連毯子都不蓋。

看著梵谷煎熬掙扎了一年之後，達科斯塔不得不承認，想要從神學院畢業，對梵谷來說是不可能的目標。梵谷也有同感；這一切都是徒勞，他甚至連入學考這一關都過不了。

老梵谷牧師想出一個替代計畫：他得知比利時有一項福音課程，不但比較容易，而且耗時較短——只需要三年。梵谷在父親的陪同下，前往布魯塞爾學校面試，最後以試讀生的身分進班就讀。

然而試讀並不順利。三個月的試讀期間，老梵谷牧師收到令人震驚的通

知，說他的兒子自行禁食、睡在地板上，還不尊重教授。有一次，在課堂上被點名回答問題時，他回說：「老師，我一點也不在乎。」

意外的是，試讀期結束，學校正式錄取他，不過入學條件與其他學生不同。其他學生是學費及食宿費全免，但梵谷必須支付食宿費用。梵谷不願意再向父母要錢，於是選擇退學。

然後，他找到另一個非常適合他的工作。他說服教會派他前往比利時西南部的煤礦區博里納日工作六個月。博里納日是比利時最貧困的地區之一。梵谷的任務是向礦工家庭講道，以宣揚教會信仰。這下子，他終於可以實現他的夢想：為窮人服務。

礦場的傳教士
· · · · · · · · · · · · · · · · · · ·

1878 年聖誕節前夕，梵谷抵達博里納日。當時是下雪天，他在礦井看到的景象給他留下深刻的印象。他看著從頭到腳都是煤灰的礦工從礦井出來，他們一身烏漆墨黑的模樣和黃昏時的雪地構成鮮明對比，讓他想起以前賣的黑白版畫。不久之後，他就嘗試在紙上捕捉這些影像。

身為教會受人尊敬的代表，這位二十五歲的傳教士展開教會的工作。他的衣著體面、儀容端莊，住在當地麵包師傅夫婦那裡。他全心全力善盡他的職責，以不負教會賦予的使命。

礦工是比利時最為貧困的勞工群體之一，他們長時間待在地底下 460 公

尺深的地方，做的是備極辛勞的苦工。礦場用繩子吊著大籮筐，載著礦工垂降進入礦井，就像用繩吊著水桶到井裡打水一樣。有時候，礦工會因為籃子傾覆或掉落而喪生。才八歲大的孩子就要被迫下到黑暗的礦坑，把煤炭裝進坑底軌道的臺車，再由礦坑裡不見天日的馬匹，把煤車拉到送往地面的轉運點。挖擴是極其危險的工作，礦工面臨的危險包括毒氣、坍方，還有會引發致命火災蔓延的爆炸。入夜之後，工人才拖著筋疲力盡的身子回到小屋，即使他們長時間辛勤工作，賺到的錢卻少得難以買到足夠的食物和衣服。

梵谷非常同情這些人，他決心要竭盡所能的幫助他們，而他做的不只是傳道。他脫下剪裁做工精緻、保暖的衣服，換上士兵的舊夾克和破帽子。意外事故發生時，他幫忙照顧受難者。他把襯衫撕成布條，用做繃帶，或是用浸泡過橄欖油的布塊，舒緩那些奄奄一息的礦工身上的燒傷。

他認為自己必須過著像礦工一樣的生活，才能幫助他們。礦工沒有好日子過，自己卻過著舒適的生活，這一點讓他無法忍受。他搬出麵包師傅家，另外租了一間沒有家具的小屋。他認為肥皂是罪惡的奢侈品，於是不再清洗臉上的煤灰。他甚至親自下到礦井，實地深入理解礦工的處境。

有一天，麵包師傅的妻子在街上遇到梵谷，她指責他儀容不端，既然梵谷出身於荷蘭牧師的高貴家庭，就應該表現得像個牧師家庭的子弟。其他商家也同意她的看法，他們認為牧師應該乾乾淨淨、衣著體面，才有尊嚴。牧師應該是他們可以仰望、值得尊敬的人。

聘用梵谷的人也是這麼想。教會長老批評他行為偏激、衣衫襤褸，但是梵谷仍然秉持他一貫的固執。當六個月試用期結束時，教會的贊助者拒絕續

用他，梵谷再度失業。

西奧向哥哥提出改行的務實建議，梵谷固執的拒絕。上一次，他就是聽從家人的建議，為了進神學院而拼命努力，結果換來一場災難。之後的九個月，他都沒給西奧寫信。梵谷沒有工作、沒有錢，家人不知道他是怎麼挨過那個冬天的。老梵谷牧師深信他的兒子瘋了，想要把他送進精神病院。

新計畫

梵谷沒有告訴家人他另有打算。或許是他想要保密，如果計畫沒有成功，他不想讓他們知道他的失敗。之前擔任傳教士時，他開始為教眾畫素描，因為他認為素描能幫助他牢記所見所聞。那年夏天，梵谷寫信給他的前雇主特斯提格先生，他依然是藝廊的主管。梵谷拜託特斯提格先生寄水彩顏料、素描畫冊和兩本關於繪畫的指導手冊給他。

梵谷決定全心全力追求藝術。他按照繪畫教本的指導，一遍又一遍的練習。一開始他的畫作生硬又粗糙，但是他不放棄。他最擅長的事就是堅持，只要是他心意已決的事，就不輕言放棄。

他每學習完一個章節，就把學到的技巧應用於礦工素描。雖然有進步，但他覺得不夠。他知道自己需要專業藝術家的指導，專業畫家可以看出他的錯誤，並幫助他改正。

梵谷決定拜訪法國畫家朱爾斯‧布雷頓。梵谷欣賞布雷頓的作品。他在

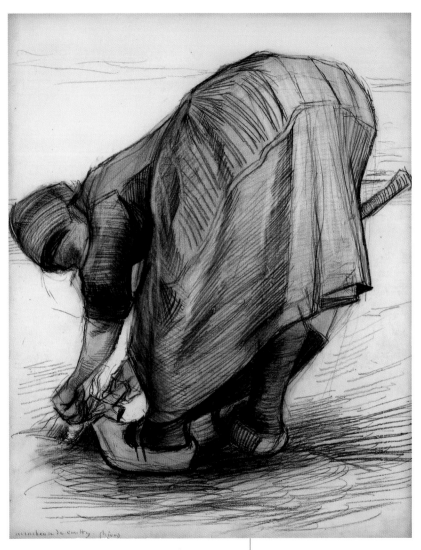

梵谷，《拔紅蘿蔔的人》，1885 年

古比爾藝廊工作時結識布雷頓，知道他住在庫里耶爾。梵谷沒有事先通知布雷頓，便衝動的跑去搭火車，但火車沒有開多遠，他就不得不下火車繼續步行——因為那列火車沒有開往庫里耶爾。

梵谷之所以欣賞布雷頓的作品，是因為他畫的是農民生活的景象。梵谷認為布雷頓是可以和他產生共鳴的藝術家，是他可以分享對貧窮想法的人。但是，到了庫里耶爾，梵谷一看到布雷頓的磚造大宅，就改變了想法。梵谷認為畫窮人的畫家應該過著像窮人的生活，以畫農民的畫家來說，布雷頓的住宅過於奢華。梵谷不想和他有任何瓜葛。

回家的漫長旅途上，美麗的鄉村景色讓梵谷震撼，他不禁想要描繪下各種景緻：爬滿苔蘚、茅草屋頂的農舍，趕馬耕種的農民，照料花園的老婦人。雖然這一趟出門沒有達成原來的目標，梵谷還是滿懷著對藝術的熱情回到家。他不斷畫畫，練習人物畫、為礦工畫素描，並臨摹他版畫收藏裡的名家作品。他愈來愈少談論宗教，開始改談論藝術。二十七歲的梵谷展開他最終的職涯：成為一名藝術家。

梵谷一定練習過的一課就是「明度」——也就是顏色的濃淡深淺。請製作一張明度表，用於臨摹梵谷的畫作《拔紅蘿蔔的人》。就算你完成的作品看起來和梵谷畫的不像，也不要擔心。梵谷也都是經過一遍又一遍的練習才畫成的。

材料：

◆ 尺
◆ 2 張圖畫紙
◆ 鉛筆
◆ 橡皮擦
◆ 面紙
◆ 剪刀

1. 製作明度表。畫一個 25 公分長、5 公分寬的長方形。把長方形分成 5 個 5 公分的正方形，在每個正方形下方標示編號，從 1 號到 5 號。

2. 用鉛筆輕輕在方格 1 塗成非常淺的灰色。用面紙輕擦，抹勻鉛筆的顏色。

3. 用鉛筆在方格 5 用力塗成非常深的黑色。

4. 以下類推。方格 3 的明度介於最淺和最深的中間。

5. 方格 2 的明度介於方格 1 和方格 3 的中間。

6. 方格 4 的明度介於方格 3 和方格 5 的中間。

7. 剪下明度表。把你的明度表放在梵谷的畫作《拔紅蘿蔔的人》旁邊。

8. 模仿梵谷的畫作，用另一張紙打草圖。還不要畫陰影明暗部分，只要畫輪廓就好。

9. 將你的明度表與梵谷畫裡使用的多種灰階色做對照。在你的草圖上增加灰階色，畫的時候可以參考你的明度表和梵谷的畫。

成為藝術家

· · · · · · · · · · · · · ·

梵谷收拾好行李，啟程前往布魯塞爾。他知道在大城市可以遇到很多藝術家，他希望能得到他們的一些建議。他的父母很高興看到兒子走上一條嶄新的道路，寄給他一些錢讓他可以起步。梵谷得到父母的幫助，在一家小旅館裡租到一個房間。

梵谷的新計畫並沒有完全成功。他申請就讀美術學院，但是沒有被錄取。他找工作也四處碰壁，他原本希望叔叔們可以透過他們的關係幫他找到一份工作，或許是繪圖員。這一次，他們拒絕幫忙，他們不願意再幫這個變化莫測的侄子任何忙。

不過，他的弟弟沒有放棄他。現在的西奧在巴黎的古比爾擔任銷售人員，有能力在經濟和專業上幫助哥哥。他決定，如果梵谷想要成為藝術家，他一定幫忙，分享自己對藝術的想法，給哥哥精神支持，並每個月給他錢買食物和日用品。梵谷答應把完成的畫作交給西奧，做為回報。西奧除了對作品提供意見，還幫忙賣這些畫。

但是，梵谷沒辦法靠著西奧每個月寄來的微薄生活費過活，那些錢買了美術用品後，梵谷就沒有什麼錢買食物了。於是，他回家與父母同住。

返家

· · · · · · · ·

這一次回家，梵谷不再覺得自己是失敗者，他有了目標，而且決心要實現它。他的父母看到兒子平安歸來，深感安慰，他們歡迎他回家，也鼓勵他繼續畫畫。

然而，梵谷不願意改變自己來融入家庭，父母只能百般遷就、容忍他的個性。他還是一身破舊的衣服，缺乏社交技巧。他們現在住在埃滕，父親是當地新教堂的牧師。對於牧師這個奇怪的兒子，村裡的人議論紛紛。

回到家裡，有足夠的食物，梵谷的心情變得開朗起來，他寫給西奧的信也充滿活力和喜悅。信裡不再出現聖經經文和布道字眼，而是向弟弟打探關於他所欽佩的藝術家的事，並說明他目前作畫的細節。

埃滕是一個小村莊，位於梵谷成長的津德爾特附近。梵谷還像小時候一樣，每天都在郊野探索。現在，他會帶著畫架，畫風景，畫農民居住的茅屋，也畫他們的穀倉、犁和獨輪手推車。

一切都很順利，直到夏天來了一位訪客，事情開始走樣。他的表姊凱伊·佛一史崔克帶著孩子，從阿姆斯特丹來投靠梵谷家。梵谷之前在阿姆斯特丹時，與凱伊和她的丈夫相處融洽。如今，凱伊的丈夫去世，留下她帶著年幼的兒子守寡。

梵谷熱情接待表姊，他和凱伊一起散步，和凱伊的兒子一起玩遊戲。凱伊感謝他的所作所為，並認為梵谷只是出於對孤兒寡母的一片善意。不久之後，梵谷愛上凱伊。當他向她告白並向她求婚，她嚇壞了，「不行，絕對、

絕對不行！」她匆忙收拾行囊，帶著兒子逃回在阿姆斯特丹的娘家。

梵谷不死心，寫了很多信給凱伊，但是她連拆都沒拆，就把信原封不動的退回去。梵谷的父母對他的行為感到驚駭，拜託他不要再胡鬧，但是梵谷執意追求凱伊。就算父母威脅要把他趕出家門，他也不肯因為她的拒絕而作罷。

梵谷發現寫信行不通，於是親自追到阿姆斯特丹去找她。他在晚餐時間到達凱伊家，要求見凱伊。他的舅舅讓他進屋，但告訴他說，凱伊一看到他來就匆匆離開屋子。他指責外甥，要求他不要再寫信給她。梵谷坐在桌邊，把手放在油燈的火焰上，說道：「如果我把手伸進火焰裡，就讓我見她。」凱伊的父親吹熄火焰，答道：「你見不到她的。」三天後，梵谷終於放棄，回到埃滕。

在家裡，梵谷和父親的關係劍拔弩張，而就在平安夜梵谷拒絕上教堂時，情況惡化到極點。他們的爭執愈演愈烈，最後父親要求梵谷立刻離家。

海牙

那年稍早時，梵谷曾經前往海牙和其他藝術家會面。那裡有一群自稱是「海牙畫派」的畫家，以附近的風景為作畫主題。這群人的領導者之一，安東・莫夫是梵谷的姻親：莫夫的妻子潔特是梵谷的表妹。梵谷來訪期間，他的作品引起莫夫的關注。現在，梵谷回頭找莫夫幫忙。

雖然莫夫不是個隨和好相處的人，不過他還是慷慨解囊，借錢給梵谷，讓他在海牙張羅一間畫室。梵谷用這筆錢在海牙車站附近的貧民區，租下一個房間，還買了幾件家具，並開始用滿牆的繪畫裝飾這個空間。

莫夫不教美術，但或許因為梵谷是他妻子的表哥，所以還是同意教他畫畫。課程一開始進行得很順利，莫夫教他如何畫水彩畫，並給他用來練習素描的石膏像。莫夫是有地位又成功的畫家，梵谷很敬佩他。然而經過幾個月的密切相處，梵谷開始抗拒莫夫的藝術理念，明確的說，梵谷不喜歡莫夫堅持用石膏像做為繪畫的素材。梵谷更喜歡用真人當模特兒。梵谷曾在一怒之下砸碎石膏像，莫夫因而要梵谷離開兩個月。

有一天，科爾叔叔來參觀梵谷的工作室。他看著侄子的素描畫，幾處極具歷史性的海牙街景讓他眼睛一亮。科爾叔叔覺得這些畫可以放在他的畫廊賣，也許會有遊客願意買下它們當紀念品。他以每幅畫 2 塊半荷蘭盾買下，並預訂九幅類似風格的作品。

梵谷為自己可能可以靠賣素描畫賺錢而雀躍不已，於是開始作畫。但是，他畫的不是賞心悅目的街頭建築景觀，而是工業景象：當地的煤氣廠和鑄鐵廠，這些景觀畫不會是遊客想為荷蘭之旅留下美好回憶的紀念品。科爾叔叔再給梵谷一次機會，並且具體說出他對畫作主題的構想。而這一次，梵谷交給他的畫作是魚乾倉庫和洗衣房。他說，之所以畫工業場景，是因為畫漂亮景觀有損他在藝術上的精進。科爾叔叔說這些畫賣不出去，於是取消訂單。

梵谷的小家庭

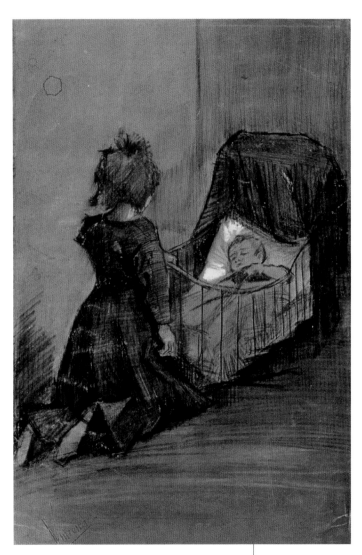

梵谷，《跪在搖籃前的孩子》，1883 年

梵谷接連失去親朋好友的支持，最主要的原因是克莉絲汀‧霍尼克。梵谷和這個自稱「西恩」的女人同居。梵谷遇到西恩時，她生著病，而且懷有身孕。她沒有結婚，為了養活自己和五歲的女兒，她以縫紉和洗衣工作維生，也兼做妓女。對梵谷來說，她是個需要幫助的病弱女子，但是，在親朋好友的眼裡，她是個沒受過教育、粗鄙不堪的暴躁女人。梵谷和她同居的事實震驚眾人。

其實，梵谷這麼做是因為他感到孤獨。他覺得如果有一個小家庭，就可以填補生活的空白。為了符合新家庭所需，他搬到一間大工作室，新公寓不僅光線充足，還有一個大閣樓。他掛上窗簾，做了隔間，營造出舒適的空間。西恩生了一個男嬰。梵谷很開心工作時身旁有個小搖籃，搖籃裡有個一臉安詳的熟睡嬰兒。他還畫了一張西恩的小女兒推著搖籃的動人素描。

8 月，西奧來訪。他對哥哥的生活安排也不以為然，他提醒哥哥，他們梵谷家受人尊敬，不是那種會認識妓女的家庭，更不用說是和妓女同居。梵谷不想聽西奧批評他的「小家庭」，他為自己的生活方式辯護，說西恩是靠當他的模特兒、打掃他的工作室賺錢維持生計。他承認，她的

脾氣確實不好，但就是因為這樣，她能理解他強烈不安定的情緒。

西奧覺得這整件事極其不光彩，但是他仍然繼續資助他的哥哥，而且連他的「小家庭」也一併供養。隨著時間過去，西奧寄來的錢愈來愈難以養活梵谷一家四口人。西恩恢復健康後，要求梵谷付出更多的時間和金錢。西恩的母親也想要有人供養她，催促西恩重操舊業，再次當妓女接客。西恩的母親認為，做妓女比做藝術家的模特兒能賺到更多錢。

與西恩在一起一年半之後，梵谷開始承認這樣的安排行不通，他準備邁出人生的下一步，卻捨不得離開她和孩子們。他非常依戀他們，但是，事情必須有所改變。

梵谷決定離開海牙，並要求西恩和他一起走，她拒絕了。離開的時候，他把最珍貴的東西留給她，那是他最好的一塊畫布，可以給孩子們做衣服。然後，他前往荷蘭北部以美景出名的德倫特。

德倫特的美景吸引無數藝術家前來，莫夫也曾來此作畫，梵谷認為那充滿野性、強風拂掃的美景能激發他的靈感。9月時，他抵達德倫特，很高興的發現它就如同傳聞所說的那樣美麗，他以為自己會永遠留在這裡。然而當秋天繽紛豐富的色彩褪去、雨季來臨，事情開始起了變化。由於雨季無法外出作畫，梵谷想找當地的村民當模特兒在室內作畫，卻找不到人。因為他是外地人，當地人對他態度冷淡，也不信任他。冬天來臨，帶來冰雪和寒冷，梵谷感到孤單寂寞，他收拾行囊，步行六小時到車站。他要回家探望父母。

梵谷的父母現在住在紐南，這個小村莊在布拉班特，梵谷的父親現在是那裡的牧師。梵谷不打算長住，但是事情的發展超出他的預期。

大野狗

　　梵谷夫婦對返家的兒子心有疑慮，但還是在家裡挪出空間給他。他們甚至讓他把洗衣間變成畫室。他們拿他古怪的個性沒有辦法，即使特立獨行的言行舉止，在小村莊裡會引起人們側目，他們還是決定隨他，衣服想怎麼穿就怎麼穿，愛做什麼就做什麼。梵谷不在乎別人的想法。來家裡吃晚餐的訪客曾親眼看到，這個無禮的藝術家突然下桌，在角落裡一邊吃麵包，一邊為一幅未完成的畫作陷入沉思。梵谷在戶外畫畫時，會喝令在他身後偷看的村民離開。

　　梵谷意識到他帶給父母的驚擾，在給西奧的一封信裡寫道：「他們害怕收容我就像害怕收容一條大野狗，怕牠會踩著濕答答的腳掌闖進房間──牠實在太粗野了，牠會妨礙每一個人，牠吠得那麼大聲。簡單來說，牠是讓人不舒服的畜牲。」

　　家裡的氣氛有時候很緊繃，不過後來因為一場事故而開始好轉。有一天，梵谷母親步下火車時跌倒，摔斷了腿。她從醫院返家後，梵谷的表現出乎所有人的意料。他一手包辦照顧母親的工作，就像他之前照顧受傷的煤礦工人一樣。梵谷照顧母親的細心溫柔，讓他的家人驚奇不已，嘆服於他的照護技巧和奉獻精神。

　　梵谷待在紐南期間，農民生活是他作畫的主題。有一天晚上，他在外面畫了一整天之後，行經德格魯特家的小屋並進去休息，剛好碰到他們正要開飯的時刻，這幅景象給了梵谷靈感。整個冬天，他都在臨摹他們的手勢和表

情。他買了一張大畫布，畫下這一家人在燈下吃飯的景象。這幅畫的色調暗沉，以棕色、灰色和綠色為主，有少許白色做為反襯，人物頭部的用色是「沾著塵土的馬鈴薯顏色，當然是沒有去皮的馬鈴薯」。畫中的一家人正在吃馬鈴薯，梵谷希望人們看到這幅畫，就像是能夠聞到小屋裡彌漫的煙霧和油漬味。他把這幅畫取名為《吃馬鈴薯的人》。

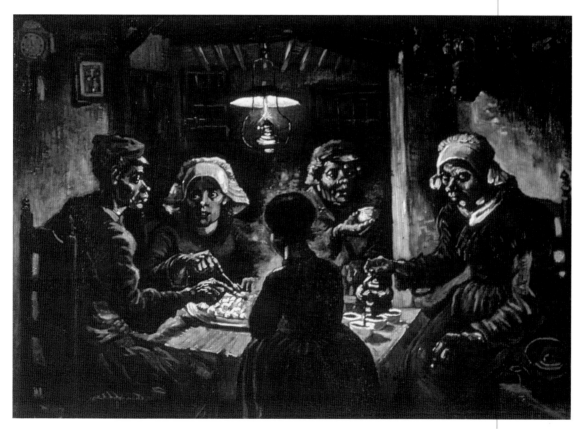

梵谷，《吃馬鈴薯的人》，
1885 年

燈光、鏡頭……開演！

想像你現在是電影導演，正在導演梵谷的畫作《吃馬鈴薯的人》裡的場景。在這個活動裡，你要學習如何製作宣傳電影用的「劇照」。然後，根據梵谷這著名的一餐拍一部電影。

材料：
- ◆ 梵谷《吃馬鈴薯的人》的圖片
- ◆ 相機
- ◆ 5 個人擔任演員
- ◆ 1 張桌子和 4 張椅子
- ◆ 道具：茶壺、5 個茶杯、叉子、帽子、1 盤小顆馬鈴薯
- ◆ 攝影機（可準備，但非必要）

1. 你的目標是重現梵谷畫作《吃馬鈴薯的人》一景。首先，仔細觀察他的畫。以下是一些觀察的線索：
 - 每個人在畫裡的位置？
 - 每個人的目光落在哪裡？
 - 每個人在做什麼？
 - 桌上有什麼東西？
2. 把道具放在桌上，擺好椅子。
3. 給要演出的演員看梵谷的畫。分配每個人要模仿的角色，並向他們解釋你希望他們怎麼擺姿勢。給他們道具，讓每個演員練習。
4. 讓演員圍著桌子就定位。
5. 站在梵谷繪畫時的視角位置，準備拍照。要按快門前，提示演員，讓他們知道何時要擺好姿勢。可以多拍幾張。
6. 印出你最喜歡的照片，配上相框 —— 這是你個人版的梵谷大作。

延伸活動：

製作成一部電影或廣告。編寫劇本，或是讓演員即興創作，同時用攝影機拍攝演出。你可以嘗試不同的表現方法 —— 嚴肅、開心或是搞笑都可以。

舉辦電影展，播放你的電影，並用你拍的照片做宣傳。

梵谷確信自己畫了一幅傑作。確實，到了今天，《吃馬鈴薯的人》已經是世界公認的偉大畫作。但是，西奧早些看到這幅畫時，並不覺得它有什麼了不起之處。他告訴哥哥，法國現在有一群新藝術家在用更鮮豔的色彩作畫，要想在巴黎功成名就，就必須減少使用黑色和暗綠色。梵谷回信說，他聽聞過這些叫做「印象派」的藝術家，但是他無法想像西奧在說什麼。

西奧扮演哥哥作品經紀人的角色愈來愈吃重，但是梵谷覺得弟弟推銷他的作品不夠努力，兩人大吵一架之後，做出新安排。西奧同意每個月給梵谷 150 法郎，交換條件是梵谷把畫作交給西奧；西奧可以按照自己的意思賣出或保留畫作，沒有尋找買家的壓力，梵谷也不必交待他怎麼花他的錢。他們現在是事業夥伴。

因為收入增加，梵谷把工作室搬到村裡一處更寬敞的地方，隔壁住著年邁的貝格曼夫婦和他們四十三歲的女兒瑪歌。未婚的瑪歌喜歡梵谷，陪梵谷一起出門勘景、作畫。不久之後，這兩個孤單的人決定結婚，但是，雙方家人反對這件婚事。瑪歌的三個姊妹反對尤其激烈，她們不斷的威嚇讓她難以招架。

有一天，她與梵谷在田野裡散步時昏倒了。她吃了番木鱉鹼，這是一種用來毒死老鼠的藥，而梵谷對此毫不知情。醫生救了她，但是由於她的情緒不穩定，婚事於是取消。大多數村民都指責梵谷是罪魁禍首。

人們一定會認得我的作品

有一些村民覺得梵谷很有才華，想要請他開授美術課。他收了三個學生，他們以顏料充當學費，後來他們成為朋友。

學生發現梵谷的繪畫方法很特別，與他們在其他地方學到的截然不同。梵谷在上顏料之前，會先仔細規畫構圖。但是，接下來，他並沒有先在畫布上打草圖，而是迅速用大號畫筆、手指、甚至是指甲來上色。

後來，梵谷把他最喜歡的一幅畫送給了他的學生安東·克塞馬克斯。克塞馬克斯的財力買得起畫，但是當梵谷看到畫作掛在他家裡的樣子，還有克塞馬克斯對它的鍾愛之情，他一毛錢都沒有要。他在給西奧的信裡寫道：「當我看到它可以讓人這麼開心，心裡湧上一股滿足感……我不能用它來做買賣。」克塞馬克斯指出畫作沒有梵谷的簽名，而梵谷答道：「簽名其實沒有必要，日後人們一定會認得我的作品，並在我離世後寫下我的故事。」

繼續前行

　　七個月後，也就是 1885 年 3 月，梵谷的父親死於中風。三個妹妹因為擔心梵谷會給悲傷的母親帶來過於沉重的壓力，於是勸他搬出去。離家讓他傷心，但是他還是順從她們的想法，搬進工作室。幾個月之後，他決定離開紐南，離開的原因之一是找不到模特兒。當地的牧師一直都不喜歡梵谷，說梵谷會帶壞別人，因此禁止教友當他畫作的模特兒。梵谷沒有犯任何錯，但是他知道自己該離開了。

　　梵谷搬到比利時的安特衛普，在一家顏料經銷商的店面樓上租了個小房間。安特衛普是一座到處都是博物館與咖啡館、活動繁忙的城市，梵谷探索這座城市時，在海濱附近發現一家出售日本廉價版畫的商店。他欣賞版畫色彩鮮豔、非立體的構圖，於是買下幾幅用來裝飾房間的牆壁。梵谷認為這些版畫很迷人，而日本版畫也開始出現在他自己作品的背景裡。

　　隔年 1 月，他進入安特衛普皇家美術學院就讀。這是免費課程，現場有模特兒。但是問題在於老師不了解梵谷的才華，覺得他的作品很草率，斷定他不會畫畫，於是把他降級到初學班。梵谷對此並不在意，因為他是為了模特兒而去那裡，而不是為了拜師。他說，從其他學生那裡學到的，比向教授學到的還多。

　　除了真人模特兒，學生練習的繪畫課程還包括畫人體骨架。梵谷精湛的畫出骨架的頭部和肩膀，如同畫一幅骨頭肖像畫。這本來是一項要認真研究人體結構的作業，但是梵谷不以為然，還戲謔的給畫裡的骷髏加了一根菸，

嘲笑老師學院派的陳舊思維。

　　雖然學校是免費的，但是安特衛普是個生活開銷很高的城市，梵谷無法如願靠著賣畫和畫肖像畫賺錢。西奧每個月給他的錢很快就不夠用，而且梵谷寧願把錢拿來買畫材，也不願意花錢買食物。很快的，他的健康受到影響：由於飲食狀況不佳，他出現胃痛的毛病；他的牙齒也開始鬆動，最後掉了好幾顆。

　　在安特衛普停留四個月之後，梵谷準備離開，前往巴黎去找西奧，他在一封又一封信裡催促西奧。而西奧希望他再等一等，他需要時間找一間更大的公寓，以便他們兩人同住。同時間，住在紐南的母親搬新家需要人手，西奧建議哥哥回家幫忙，梵谷不肯，用最後僅剩的一點錢，買了一張開往巴黎的車票。

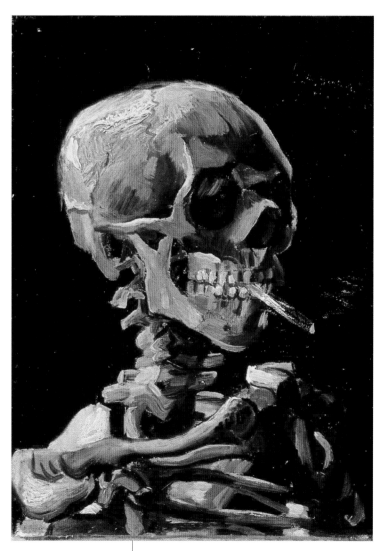

梵谷，《含著菸的骸骨》，1885 年

梵谷，《克里希橋邊的
春天垂釣》（阿涅勒），
1887 年

Chapter 3

巴黎！

巴黎是世界藝術中心，而西奧是一顆冉冉升起的明星。在古比爾工作十三年之後，他成為蒙馬特大道 19 號藝廊的經理。這家畫廊座落在這個城市的時尚區，有許多忠實客戶。西奧的薪水優渥，每賣出一幅畫還可以抽佣金。他樂於和哥哥梵谷分享他的收入，也希望自己有一天可以賣出一幅梵谷的畫。

　　西奧工作的藝廊，專門經營法國流行數百年傳統風格的繪畫，他的老闆認為，在大畫布上以柔和的色彩和勻稱筆觸表現的才是上乘之作。西奧是銷售這些類型畫作的佼佼者，然而他自己對畫卻有著截然不同的品味。

西奧喜歡的畫風，出自名為「印象派」的一群藝術家。印象派的畫風特色是色彩鮮豔、筆觸大膽，取材自現代場景，當時才剛在藝術收藏圈開始受到歡迎。不久之前，大家還認為這些作品過於離經叛道，不合大多數買家的胃口，許多人認為這些畫作的畫面看起來雜亂無章，而且像是還沒有完成。西奧是對此抱持異議的少數藝術品經紀人之一，而且因為西奧是非常優秀的業務人員，所以古比爾的老闆特別在畫廊裡開闢一個小空間，讓他展示印象派作品。只要有人願意聽他介紹，他就向他們推薦印象派畫家的作品，而他的努力也開始有了回報。

西奧很滿意自己的生活。他住的公寓雖然小，卻很雅緻，只要步行十分鐘就可以到藝廊。下班後，他可以散步到咖啡館和朋友見面。

但是，現在有一件事讓他覺得苦惱。最近幾週以來，梵谷一直為搬到巴黎的事纏著他。梵谷在最近的十五封來信裡，就提到這件事四十次！西奧愛他的哥哥，也想要幫助他，但是，他真的要和哥哥一起生活嗎？他太了解梵谷了，他的個性就像蹺蹺板，一端是熱情洋溢，一端是暴躁苛刻，而他總隨著蹺蹺板的兩端高低擺盪不定。無論是哪一邊，梵谷都是一顆隨時會爆炸的不定時炸彈。遠距離幫助他是一回事，任他把西奧的公寓弄得一團糟、和他的朋友吵架，又是另一回事。

一開始，西奧故意不理睬哥哥想要來巴黎的暗示，但是，這個辦法不管用，於是他嘗試提出其他建議。西奧不想讓哥哥傷心，他知道他的公寓太小，無法讓他們和平的同處一室。等到所有方法都用盡而無效時，西奧拜託哥哥至少等到 7 月。但是，梵谷有其他想法。

3 月的第一天，西奧又收到一封信，但送信的人不是郵差。這封信用黑色炭筆寫在一張從素描冊撕下來的紙頁上，並由信差親自送件，上面寫著：「親愛的西奧，不要因為我的突然出現而生我的氣。我想了很多，我相信這樣可以節省時間……你會明白，事情會解決的……我會在羅浮宮等你。」梵谷以他一貫的衝動，丟下一疊沒有付清的帳單，從安特衛普坐夜車來到巴黎。

梵谷沒有直接去找弟弟，或許他害怕遇到以前的老闆，所以不想去西奧的畫廊。也或許他意識到自己衣衫襤褸，就這樣闖入弟弟優雅的工作場所，不是最好的開場方式。不管是什麼原因，反正梵谷在火車站送出訊息後，便待在羅浮宮的一處等待。西奧沒有選擇的餘地，只能收留他的哥哥。

巴黎的藝術舞臺
· · · · · · · · · · · · · · · · · · · ·

梵谷來到巴黎是為了追求繪畫，而他很快就投入行動了。每天一大早，他從和西奧合住的公寓步行到費南德·柯羅蒙的藝術工作室。柯羅蒙是位成功的藝術家，遵循盛行多年的畫風創作，他的筆觸非常勻稱，畫作幾乎就像是一張照片，所畫的歷史戰役大型油畫也很傳統。

除了自己作畫，柯羅蒙在工作室也開授人物畫課程。梵谷報名了這項課程，即使和柯羅蒙的畫風不同，他也沒有因此卻步。柯羅蒙對於人物畫非常內行，他也是個寬容的人。他有許多學生都想用新風格作畫，柯羅蒙並不會去限制他們，正因為如此，他的課很受歡迎。

梵谷每天都在柯羅蒙的工作室待四個小時。他一遍又一遍的畫人像，直到滿意為止。有個學生記得，其他人都離開之後，他還在那裡留到很晚，他反覆又畫又擦，次數多到畫紙都破了。

柯羅蒙身材矮小、五官立體分明，蓄著山羊鬍鬚，他的動作像鳥一樣迅速而俐落。上課時，他就立在教室前方的梯子上，畫著他的大幅畫作，而這個時候，學生則坐在工作室另一頭，在畫架前對著模型臨摹。大部分學生都比梵谷年輕，他們喜歡嬉笑胡鬧，對彼此惡作劇，通常新來的學生被捉弄得最慘。不過，雖然梵谷是最新來的學生，卻沒有人招惹他。他們感覺得到，這個嚴肅的荷蘭人不懂玩笑，尤其是別人對他開的玩笑。

討論起藝術來，這群人也一樣活潑熱烈，而梵谷一定會加入討論。梵谷對某個想法感到興趣，就會出現不可思議的神情，他口沫橫飛，激動得渾身顫抖。畫家哈特里克曾是那裡的學生，他還記得梵谷的樣子：「他一發作就荷蘭語、英語、法語並用，偶而瞟來一個眼神，齒間嘶嘶作響。」哈特里克認為，很多學生之所以容忍梵谷，是因為他的弟弟是藝術經紀人，有朝一日可能會買他們的畫，這話很有道理。無論如何，梵谷在這裡交到一些非常好的朋友，其中兩個就是貝爾納和羅特列克。

每天從柯羅蒙的工作室下課後，梵谷都會去羅浮宮臨摹歷代大師的傑作，他勤奮的畫出摹本。他特別尊敬兩百多年前、同是荷蘭人的畫家林布蘭的作品。梵谷很欣賞林布蘭的許多自畫像。

梵谷不放過任何一個畫畫的機會，紙片、信件、書頁——當他靈感來時，手邊的任何東西都可以成為他的畫紙。他坐在咖啡館裡，想都不想就在菜單

印象派

1874 年，也就是在梵谷抵達巴黎的十二年前，曾舉辦一場藝術展，展出全世界一些最美麗、最受喜愛的畫作。事實上，這些畫作是到了現代才廣受大家喜愛，在當時，那些藝術家的作品甚至連送都送不出去。問題出在哪裡？很簡單：他們的畫，大家看不習慣。在那時，大眾喜歡的風格是已經流傳數百年的畫作。他們認為，最好的作品應該要用大型畫布，色彩柔和、筆觸勻稱。至於畫作主題，最好是歷史名場面，例如某一場著名戰役。

1874 年展覽的畫作卻截然不同，不僅是小型畫作，筆觸輕快、鬆散、色彩鮮豔，主題還是生活日常景象，例如一家人在海灘共度快樂的一天。莫內這位年輕藝術家有一幅作品，畫的是海港的日出景色，畫作的標題是《印象·日出》。這幅畫模糊的場景，否定了傳統對美與真實的定義，惹得評論家路易·勒羅伊特別惱怒，撰寫評論時，他戲謔的把那群參展的藝術家稱為「印象派」。這可不是在讚美那些藝術家。

旅居巴黎期間，梵谷遇到了許多印象派藝術家，其中，畢沙羅更成為他的好朋友。

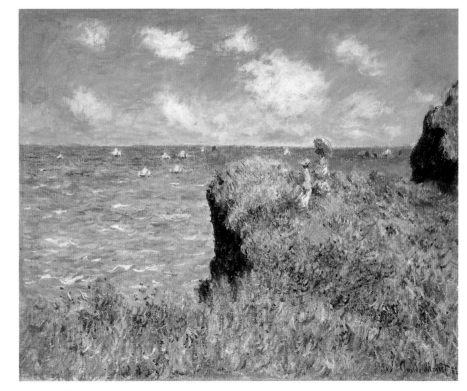

莫內，《懸崖散步》，1882 年

頁緣的空白處素描從他的座位看到的景象。

　　梵谷也研究當代藝術家的作品。巴黎是了解最新趨勢的理想舞臺，也由於西奧是藝術經紀商，梵谷得以參加城市裡各項藝術展覽。1886 年有四場大型展覽，讓梵谷見識到各種類型的畫作：首先是 5 月，「巴黎沙龍」有一場大型展覽，展出的是傳統風格的畫作。沙龍舉辦展覽已經有一百多年的歷史，是享譽全世界的藝術盛事。柯羅蒙的作品也在參展之列。

　　一個月後，印象派舉辦第八次，也是最後一次展覽；以點狀筆法作畫的點描畫派畫作，在這次展覽裡首次登場。莫內和雷諾瓦，這兩位印象派畫家的作品則在另一個展覽展出，也就是第五屆「國際展覽」，他們的畫作充滿鮮明的色彩與大膽的筆觸，令人驚豔。最後是 8 月的「獨立藝術家沙龍」，邀請在風格上打破傳統的各類藝術家。

　　梵谷看得眼花撩亂。西奧曾經在信裡描述新的繪畫風格，但他想像不到這些畫是如此令人目眩神迷。他從中得到啟發，開始在作畫時採用這些新構想。他捨棄《吃馬鈴薯的人》裡使用的那些沉靜的灰暗色調，新作品迸發著絢麗的藍色、黃色和橙色，也實驗了不同的上色方法。

　　梵谷在柯羅蒙的藝術工作室學習三個月，然而不意外的，梵谷終於還是對柯羅蒙的畫風心生反感，於是不再去那裡，轉而尋求其他藝術家的啟發。

與西奧一起生活

　　梵谷在巴黎如魚得水，他的藝術如他所願的進步。在西奧的照看下，他的健康也開始好轉。他拔去剩下的爛牙，用齒板代替，並找醫生看診，治療在安特衛普時就困擾著他的疼痛。

　　梵谷的健康漸入佳境，但是西奧的身體卻每況愈下。他的體質虛弱，經常生病，而哥哥來到巴黎，對他的健康沒有任何幫助。西奧與梵谷同住在一間小公寓裡，承受哥哥的極端情緒和粗暴言論，他因而陷入沮喪。西奧的好朋友安德里斯・邦格說梵谷有「嚴重的精神問題」。西奧傍晚下班回家時，都要做好心理準備，面對梵谷過度激動的言行舉止。一旦熱情激昂，梵谷會滔滔不絕的長篇大論，即使西奧躲進自己的房間，他依然尾隨，拉過一把椅子坐下，繼續講上好幾個小時。梵谷的情況影響到了西奧的社交生活，正如他所預料的，他的朋友開始避免上門拜訪。西奧在給妹妹薇兒的信裡提到：「沒有人想來找我，因為最後總會以爭吵收場。還有，他（梵谷）實在很不愛整潔，房間看起來一團糟。」

　　6月時，西奧找到一處更寬敞、租金更貴的公寓，情況才略為好轉。公寓位於蒙馬特，附近有許多藝術家的工作室。蒙馬特在巴黎的城市邊緣，有些地方是菜園，還矗立著幾座舊風車，離公寓最近的區域非常熱鬧，有一個市場和許多商店。而梵谷兄弟的公寓位於一座小山丘上，他們住在四樓，可以欣賞巴黎的美景。他們的大客廳有壁爐，兩人也都有自己的臥室，公寓裡最大的房間則變成梵谷的工作室。兄弟倆在公寓牆上掛畫做為裝飾，而《吃

馬鈴薯的人》就掛在最顯眼的位置。

色彩繽紛的探索

　　不再去上柯羅蒙的藝術課後，梵谷只能靠自己。現在他沒有真人模特兒可以畫，於是他轉而去畫一個隨時都可以用的模特兒——他自己。他在巴黎期間至少畫了二十八張自畫像，第一張自畫像裡的梵谷，打扮得像個尊貴的巴黎人，戴著一頂可能是向西奧借來的帽子。這張畫的顏色和筆觸，類似他在荷蘭練習時那種較暗沉的畫風。

　　接下來的兩年，梵谷在一幅又一幅肖像畫裡嘗試各種顏色組合和畫法，他收起深綠色、棕色和灰色等暗沉色調，開始使用更明亮的顏色。受到印象派的啟發，他嘗試使用原色，也就是紅色、黃色和藍色，並結合原色與二次色，也就是紫色、綠色和橙色。梵谷也特別喜歡使用互補色。互補色有時候稱為「對比色」，因為它們在色環上處於對向位置，藍色和橙色、紅色和綠色、黃色和紫色都是互補色。梵谷領悟到，當他使用互補色，畫作似乎就充滿活力。

　　梵谷在上顏料之前，會用色線嘗試搭配顏色組合。為了看看顏色放在一起的感覺，他會把兩種顏色的線絞扭在一起，然後捲成線球。如果看起來覺得喜歡，他就會把這些顏色用於畫作。

　　梵谷也嘗試不同類型的筆觸。一群被稱為「新印象派」的藝術家，這時

正在使用點描法這種新技巧。秀拉和席涅克是這種流派的兩位藝術家，他們用顏料在畫布上畫滿圓點，從遠處看，不同的顏色會融合在一起，例如，紅點與旁邊的藍點融合在一起，看起來像是紫色。梵谷曾在一些畫作裡嘗試這種技法，然而他沒有耐心用小圓點填滿整個畫布，所以用短線條取代小圓點，他的其中一幅自畫像就是這樣完成的。這與他在巴黎畫的第一幅自畫像截然不同，布滿短線條的畫布似乎充滿能量，顏色的選擇更顯得重要。他的紅鬍子在綠色背景下顯得格外醒目——因為紅色和綠色是互補色。

正如梵谷原本的期望，巴黎是一個結識其他藝術家的好地方，在那裡的生活也是一段令人雀躍開心的時光。巴黎是一座現代化的繁華城市，人們在這裡生活和工作，大街上，咖啡館和餐廳到處林立，寬敞的人行道可以擺設露天桌椅。

梵谷和西奧經常光顧他們蒙馬特公寓附近的咖啡館。中午和晚上，他們則在「巴塔耶媽媽餐廳」見面。這個地方雖然小，但很時

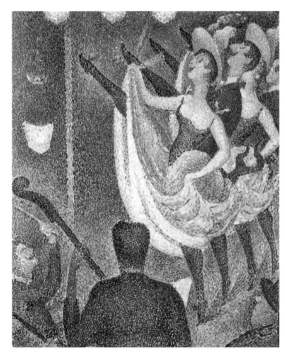

秀拉，《歌舞聲喧》，1889 年

梵谷，《自畫像》，1887 年

尚，是藝術家、夜總會歌手、作家與著名政治家雲集之地。

梵谷喜歡的另一家餐廳叫做「鈴鼓小館」。這家餐館的裝飾很有趣，牆上掛著顧客在上面畫圖、作詩的鈴鼓，椅凳和桌面也都畫有鈴鼓，是梵谷最喜歡逗留的地方之一。他經常在那裡吃飯，並用畫作抵帳，有時候一週多達兩、三次，那些畫當中有很多都是花。人們認為梵谷與店主亞戈絲緹娜·塞嘉托里有過一段短暫的戀情，正如他的朋友貝爾納所說：「梵谷不是送她鮮花，而是送她畫出來的花束。」梵谷也畫過亞戈絲緹娜，有一幅肖像畫是她坐在咖啡館裡，身後的牆上展示著他收藏的日本版畫。

有一次，梵谷和餐館經理發生爭執，顯然，經理也迷戀亞戈絲緹娜。吵到最後，梵谷被趕出咖啡館。幾個月後，他回來拿他的畫，結果發現餐館已經倒閉，要想拿回他的畫，不得不費一番周折。後來，他終於取回大部分的畫，數量多到得用獨輪手推車，才能把畫作運回家。

唐基老爹

另一個總是溫暖接待梵谷的地方，是唐基老爹的藝術用品店。唐基是許多藝術家的好朋友，莫內、雷諾瓦等畫家都喜歡約在這個小店見面。梵谷每次去都很期待，不知道這次又會和誰偶遇。唐基是個溫和敦厚的人，他熱情的支持年輕的藝術家，相信他們都是很快就會揚名立萬的天才。沒有錢買美術用品的藝術家，他便讓他們以完成的畫作來抵帳，而畫作就放在店面櫥窗展示，讓大

家欣賞。其他藝術家也會把自己的作品留在他那裡，希望能託他賣掉。唐基的收藏讓所有進門的客人都非常感興趣，藝術家會在他的商店裡細細瀏覽，彷彿這裡是一座美術館。就這樣，每個人都能知道其他人在畫什麼。

梵谷也曾在這裡用幾幅畫作換取美術用品。梵谷死後不久，唐基將其中一幅畫賣給一位藝術評論家，價錢是 42 法郎。有人問他為什麼開這個價格，他回答道：「我查了一下，可憐的梵谷生前欠我的錢正是 42 法郎，我現在只是把這筆債要回來。」

但是有一幅梵谷的畫，唐基絕對不脫手，那就是他自己的肖像畫。在這幅畫中，這位小店主人倚牆而坐，牆面掛滿日本版畫。在梵谷的畫筆下，他的形象如此溫柔，那雙緊緊交握的工匠之手，還有平靜的臉龐，都反映出梵谷對他的愛。傳統的肖像畫會採用中性的背景，但是梵谷卻反其道而行，日本版畫鮮豔的色彩和清晰的圖像，在背景裡非常搶眼。唐基對這幅畫非常滿意，有人問他要賣多少錢，他回答說：「500 法郎。」但若有人真要付出這高價，他則會回答：「我真的一點也不想賣掉我的肖像畫。」

在唐基的商店，梵谷還遇到點描畫家席涅克。席涅克熟悉點描畫派的色彩理論基礎，與梵谷曾討論好幾個小時。他不介意梵谷的誇張和呱噪，而且願意和他一起畫畫，他們經常徒步到巴黎郊區畫風景。席涅克描述他們有一天去阿涅勒的小村莊作畫，在回程時，梵谷一路爭論不休，手裡揮舞著顏料未乾的畫，等他們回到家，他自己和經過他身邊的每個人，都已經被濺了一身顏料。由於梵谷身上滿是顏料並不是稀奇的事，有人曾稱呼他是「點描畫派的活看板」。

為唐基畫肖像畫

梵谷為他最喜歡的店主唐基畫的肖像畫，背景填滿了他最喜歡的日本浮世繪版畫。因為背景太吸睛，以至於乍看這幅畫時，目光很難最先落在唐基身上！繁花盛開的樹、白雪覆頭的山頭、身穿鮮豔和服的仕女，梵谷很喜歡這些版畫和畫裡描繪的場景。

現在換你用最喜歡的圖像組成背景，然後加上某個特別的人的肖像，創作一幅拼貼畫。

材料：

◆ 舊雜誌
◆ 剪刀
◆ 2 張圖畫紙
◆ 口紅膠
◆ 鉛筆
◆ 繪畫用品、粉彩筆或色鉛筆

1. 從雜誌裡剪下你喜歡的圖片，或許是你最喜歡的食物、景點、活動或動物。圖片的尺寸約 7 x 7 公分，至少挑出 10 張，不一定全部都會用到。

2. 把圖片剪成正方形或長方形。

3. 將圖片排列在畫紙上，填滿整張畫紙。如果圖片太大，可以裁掉背景（比方說沿著貓耳朵的輪廓剪裁），然後與相鄰的圖片重疊。排列好後，用口紅膠黏貼固定。

4. 用另一張紙為一位朋友畫肖像，從頭部畫到膝蓋。肖像大小約占紙張的 3/4。

5. 為肖像著色，然後沿著輪廓剪下。

6. 把肖像貼在拼貼畫上，位置比照唐基老爹在梵谷畫中的位置：居中，下緣與拼畫下緣對齊。

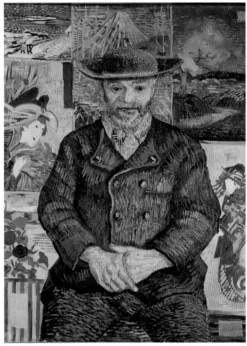

梵谷，《唐基老爹》，1887 年

日本版畫

1600 年代，日本藝術家發展出一種名叫「浮世繪」的版畫風格，這個詞的意思是「浮沉世界裡的景象」。這些版畫描繪的是日常生活的場景和市井小民的趣味，像是繁花盛開的果樹、白雪覆蓋的山脈和穿著豔麗和服的仕女。如右邊這幅東洲齋寫樂的浮世繪，主角就是一位當紅的歌舞伎演員。

1800 年代，日本版畫出口到全球各地，風靡西方世界，在巴黎更是蔚為流行。

浮世繪版畫的製作方法，是由藝術家先在紙上畫一幅畫，再由工匠把這幅畫雕刻在木板的表面。畫裡的每個顏色都有一塊獨立的雕版，印製時，要先在雕版塗上墨水，然後印壓在紙上，一次印一種顏色，依次疊印。西方藝術家崇尚版畫單純的用色，也會蒐集便宜的版畫，其中有許多人都受到影響，像梵谷就是。

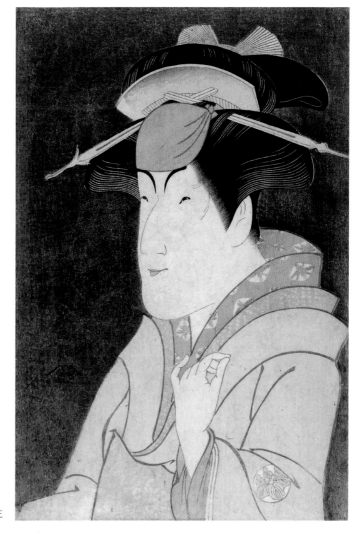

東洲齋寫樂，《中山富三郎扮宮城野》，1794 年

梵谷也和他以前的同學貝爾納一起畫畫。這位身材修長、一頭黑髮的藝術家，當時年僅十八歲，比梵谷小十五歲。貝爾納和父母住在阿涅勒，而他的父親不贊成他成為一名藝術家。一天，梵谷遇見貝爾納的父親，梵谷告訴他應該多支持兒子要做的事，兩人因此陷入激烈爭論。

梵谷認為貝爾納很有天賦。後來事實也證明他是對的，貝爾納確實成為了一名成功的藝術家。貝爾納也是勤於寫信的人，梵谷離開巴黎後仍與貝爾納通信保持聯繫，他們會在信裡討論他們的工作近況，就如同他們坐在咖啡館裡聊天一樣。

西奧經常介紹梵谷給其他藝術家認識，比如畢沙羅，這位年長的紳士是印象派創始畫家之一，他幫助許多年輕人，給他們繪畫方面的建議，是他們真誠的朋友。

高更是梵谷經由西奧介紹而結識的另一位藝術家。和梵谷一樣，高更的藝術家生涯起步比較晚。梵谷對高更作品大為驚豔，極力鼓勵西奧買下他的一些作品。高更的繪畫用色豐富大膽，梵谷也是。梵谷和西奧曾在無數個夜晚，聆聽高更說著他在遙遠國度旅行和畫畫的故事。

而梵谷的朋友裡最出鋒頭的，或許要算是羅特列克。羅特列克的身高只有 150 公分，但真正引人注目的是他鮮明的個性。他出身於富裕的法國貴族家庭，卻喜歡和歌舞表演者及社會底層的人為伍。羅特列克後來成為出色的海報藝術家，他用平塗的畫法描繪歌舞表演者，風格類似日本版畫。

羅特列克最喜歡在紅磨坊作畫。那是個群聚喧鬧的地方，顧客一邊喝著苦艾酒，一邊看著舞者表演康康舞。苦艾酒是一種當時流行的綠色香甜酒，酒

皇冠貝母

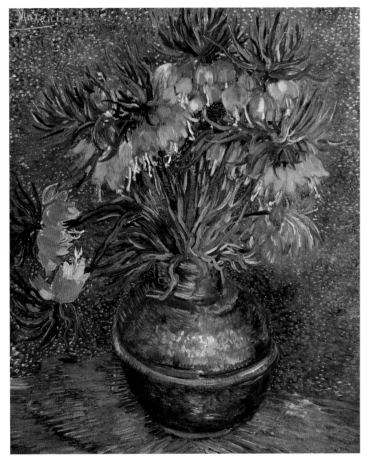

梵谷，《銅瓶裡的皇冠貝母》，1887 年

梵谷願意敞開心胸，嘗試各種繪畫技巧，這點與他的一些藝術家朋友截然不同。有時候，他會在一幅畫裡使用多種技法，他的《銅瓶裡的皇冠貝母》就是一個很好的例子。梵谷以點描法畫背景，卻用印象派的粗獷筆觸畫花朵和花瓶。他還應用對色彩理論的了解，以藍色做為背景映襯，使橙橘色的花朵顯得格外鮮明——因為這兩種顏色是互補色。

這幅畫作的左上角，簡簡單單的簽著梵谷的名字「文森」。在巴黎期間，梵谷在畫作上都只簽上「文森」，原因有二。一是對於法國人來說，「梵谷」這個姓氏幾乎無法發音，「文森」則容易得多。另一個原因可能是梵谷想與家族姓氏保持距離。與他保守的家族歷代先人截然不同，他視自己為獨立的個體，採用名字、而非姓氏，便能讓自己顯得獨一無二。

梵谷並不是每一幅畫作都會簽名，在他將近九百幅的畫作裡，只有一百三十幅有他的簽名。在畫作上簽名，是他表達「我覺得這真是一幅好畫」的方式。

性強烈，甚至有人認為它會引人發瘋，法國後來還禁止了這種有害的酒。有時候，梵谷會跟著羅特列克探訪蒙馬特區的歌舞表演場，並一起喝苦艾酒。

羅特列克喜歡玩樂，每個週日，他都會邀請藝術家和評論家，到他的工作室聚會交流。梵谷將這些聚會視為展示他作品的機會，每次都會帶著一幅他的畫作參加。他把畫立在光線充足的角落，等待人們的關注。他坐在畫作對面，注視那些看畫的人，安靜的等待有人發表評論，但看畫的人卻總是什麼都沒有說。

梵谷滿懷雄心壯志，想要自己的作品被看到。他在巴黎的期間，曾經自己辦畫展，並聚集他所欣賞的藝術新秀朋友，一起展出作品。展覽在小木屋餐館舉行，展出作品一百五十件，貝爾納和高更也有幾件作品參展。但是，令梵谷失望的是，他的朋友秀拉、席涅克，甚至畢沙羅都拒絕參加。由於貝爾納與高更毫不掩飾他們對點描畫法的厭惡，所以兩方人馬相處並不融洽。不過，仍有許多藝術家和經紀人都來參觀梵谷辦的畫展，貝爾納還在這次畫展賣出他的第一幅畫。展覽很成功，但是沒有達到梵谷的目標，最後，他自己甚至退出展覽。而梵谷在與小木屋餐館老闆發生爭執後，便轉與秀拉、席涅克一起參加另一場展覽。

迎接改變

巴黎的生活並沒有如梵谷所夢想的那般美好，他努力去做的事，有許多

都慘淡收場，因此他開始厭惡巴黎。雖然在此結交到一些藝術家朋友，但是他的壞脾氣還是經常引發一個又一個不愉快的場面。對他來說，大城市一直都不是最理想的地方。他愈來愈煩躁，覺得需要一個全新的環境工作。

幾個月前，高更從加勒比海的馬丁尼克島回來。有許多個夜晚，梵谷聽著他講述在這個熱帶天堂繪畫的故事。

梵谷已經準備好迎接改變。在巴黎生活的兩年，他學到色彩的運用，結識許多才華洋溢的藝術家，現在是往前繼續邁進的時候了。梵谷嚮往溫暖、陽光明媚的風景，還有古樸的小村莊，於是決定前往法國南部。

他想，陽光明媚的法國南方應該就像日本！想像那裡有繁花盛開的果樹、純淨的藍天、色彩明亮的風景，還有如同他蒐藏的日本版畫中的山峰。

動身之前，梵谷邀請貝爾納到他和西奧合住的公寓，他們一起布置梵谷的房間，布置得像是他還住在這裡。他們掛出新的日本版畫，把上色的畫作放在畫架上，並把其他畫作靠牆而立，就像梵谷平時的習慣一樣。這樣一來，西奧回到家後，仍然可以感覺到他的陪伴，即使只是精神上的也好。布置完成，兩人相互擁抱，梵谷要貝爾納答應日後來南方看他。

梵谷的離開，反而再次拉近兄弟倆的關係。他們參加一場音樂會，慶祝他在巴黎的最後一天。然後，他們到秀拉的工作室，看看秀拉在做什麼。1888 年 2 月 19 日，梵谷坐上前往法國亞爾的火車。

在亞爾，梵谷將創作出他藝術生涯裡最偉大的畫作。然而，在亞爾的時光也將為他帶來極大的衝擊。

日式摺疊畫冊

梵谷曾想要把他的畫做成摺疊畫冊，送給他的朋友。你也可以做一本專屬於你自己的素描小冊。你可以把它立起來展示，也可以翻頁，逐一展示每一幅畫。

我親愛的西奧，

　　你應該知道要怎麼處理這些畫——做成有六、十或十二張畫的畫冊，就像那些原版的日本畫冊。我非常想為高更製作這樣的畫冊，也想為貝爾納做一冊。

　　　　　　　你永遠的，文森
　　　　——1888 年 5 月 28 日，
梵谷在亞爾寫給西奧的信（節錄）

材料：

◆ 4 張 20×28 公分的白紙

◆ 鉛筆　　　　◆ 剪刀

◆ 尺　　　　　◆ 透明膠帶

◆ 繪畫材料　　◆ 口紅膠

1. 首先，畫出你的作品。將 2 張紙對摺再對摺，分成 4 個部分，每個部分的大小為 14×10 公分。

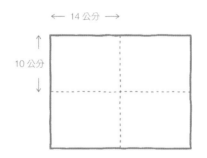

2. 在每一格畫一幅畫。但第二張紙只要畫 3 幅畫，留 1 格做為畫冊封面。

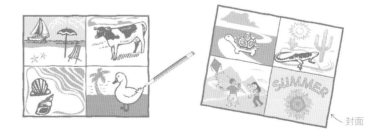

3. 剪下 7 張畫和 1 張封面，先放在一邊備用。

4. 現在製作畫冊。把剩下的兩張白紙對半裁剪成 4 張 10×28 公分並橫放。

5. 把紙片首尾相連黏貼在一起，成 1 條 112 公分長的紙帶。

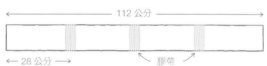

70

6. 從一端開始，在紙帶長 14 公分處摺疊。翻面，再在 14 公分處摺疊。依此類推，反覆進行，讓紙帶變成像風琴摺一樣，呈連續 Z 字形，最後疊成一本 14×10 公分的小畫冊。

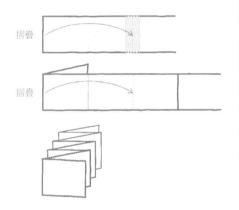

7. 把小畫冊的第一個摺邊朝右放置，最上方的是封面。
8. 封面圖背面塗膠，貼在畫冊封面。

9. 把封面往左翻開，打開畫冊。
10. 決定各幅圖畫的位置，逐頁依序把每一幅圖畫貼上去。

11. 要欣賞畫冊，可以摺疊成小冊逐頁翻看，或是像屏風一樣立起來觀賞。

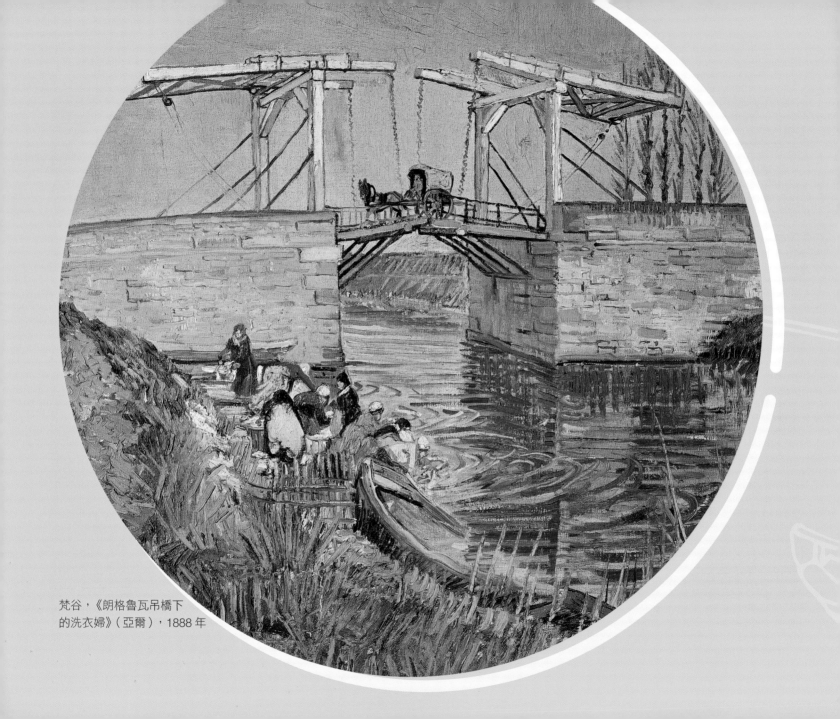

梵谷，《朗格魯瓦吊橋下
的洗衣婦》（亞爾），1888 年

向日葵之地

歷經十六個小時的旅程，梵谷在第二天抵達亞爾。火車快要進站時，他打開車窗，探頭欣賞風景。他以為會看到一片沐浴在燦爛陽光裡的絢麗風景，卻驚訝的發現一片被 60 公分厚的積雪覆蓋的鄉村景緻，而且雪還在不停的落下。這幅景象，與他的想像大相逕庭。

等到他步下火車向遠方眺望，不禁為眼前的景色震懾不已。山頭上覆蓋的白雪，已經遠遠的退到平原的那一頭，梵谷很高興，法國南部的景色看起來居然真的跟日本版畫一樣。

梵谷為什麼選擇前往亞爾？我們不得而知。也許是出身南方的羅特列克，曾經向他提到這個地方。梵谷後來告訴一位朋友，他本來計畫只在亞爾短暫停留，然後就繼續向南走。但是當他到了亞爾，卻深深為這裡所著迷。亞爾位於法國東南部美麗的普羅旺斯地區，村莊和周圍的農田為畫家提供無限的可能性，使他決定留下來畫下這片美妙的景觀。

　　梵谷拖著行李穿越雪地，行經小鎮古老的城門，沒走多遠，他就在卡雷爾旅館找到房間。雖然租金比他預期的還要貴，但是房間很大，夠他架起畫架，在室內工作直到天氣變暖。房間位於高樓層，可以俯瞰亞爾的壯麗全景。

　　天氣雖然寒冷，卻沒有冷卻梵谷的熱情。他的腦海裡滿滿都是作畫的構想，於是立刻動筆，他從旅館窗戶望出去，畫下對街肉鋪。有一天，他全身上下包得暖暖的走到戶外，從一棵滿是蓓蕾的杏樹剪下一截樹枝，幾天後，枝上的蓓蕾在溫暖的房間裡綻放，梵谷把它畫了下來。他急切的等待春天到來，到時候，鄉村將到處是一片片繁花蓄勢盛開的果園。

　　梵谷抵達三週後，天氣轉暖，他帶著畫具出門探幽。他的寫生畫具包括一具攜帶式畫架和一個裝滿顏料、畫筆、松節油和其他雜物的盒子。他揹起裝滿畫具的裝備，覺得自己就像是一頭剛毛豎立的豪豬。他穿著藍色的工人外套和褲子，頭上戴著當地牧羊人戴的軟草帽，衣服上因為抹畫筆、攜帶顏料未乾的濕畫布，而沾滿五顏六色的漬點。

　　梵谷在城郊外發現一座橫跨運河的小吊橋。這條運河是用來灌溉周圍的農田，那一灣閃閃發亮的藍色河水，對身穿色彩繽紛工作服的亞爾婦女們來說，還有另一個用途：挨著運河沿岸洗衣服。這場景深深吸引梵谷，他架起

向日葵春日餵鳥器

　　隨著大地回暖，大自然散發蓬勃的生機，不但是藝術家，連動物也受到吸引。在這個活動裡，我們要製作一種從梵谷畫作得到靈感的餵鳥器，用來款待鳥兒。當鳥兒來訪時，請準備好畫板。

材料：
◆ 1/4 杯葵花籽
◆ 盤子
◆ 貝果
◆ 奶油刀
◆ 花生醬
◆ 23×30 公分大小的泡棉片
◆ 剪刀
◆ 牙籤
◆ 筷子或 20 公分長的木枝
◆ 細繩

1. 將葵花籽倒入盤中。
2. 把貝果切成兩半。
3. 把花生醬塗在貝果的切面上。
4. 貝果塗有花生醬的那一面朝下，在裝葵花籽的盤裡壓一壓，讓葵花籽沾附在花生醬上。

葵花籽盤　花生醬

5. 將泡棉片裁剪出 12 片花瓣，每片約 10 公分長。
6. 在花瓣底部往上摺約 1.5 公分，然後將牙籤穿過泡棉片。打開摺疊處，保留一半長度的牙籤在花瓣外。

7. 將留在花瓣外的牙籤插入貝果的側邊。

摺疊　　牙籤固定

8. 重複前述步驟，把所有花瓣固定繞貝果一圈。

9. 用一根筷子或樹枝在貝果中間洞孔下方穿過，讓鳥兒可以棲息。
10. 用 60 公分長的細繩穿過貝果中間的洞，兩端綁好，把這個向日葵餵鳥器掛到戶外。

畫架，用畫紙捕捉這幅景象，還在橋上添了一輛小馬車。梵谷非常喜歡這座吊橋，多次以它為主題作畫，總共畫過五幅油畫、一幅水彩畫和兩幅筆墨畫。

他幾乎每天下午都寫信給西奧，講述他的工作。寫到吊橋時，他仔細描述畫裡的用色：「畫中是一座吊橋，橋上有一輛小馬車經過，背景是一片藍天——河流也是藍色的，河岸則是橙色與草的綠色。」在亞爾，梵谷也給幾個藝術家朋友寫信，信中經常添加一些速描繪圖，說明他的想法。

4月時，他寫道自己「發了瘋似的工作」。一如他的預期，果園已經開成一片花海，有杏仁、櫻桃、桃、李、杏桃、梨和蘋果，滿樹粉色、白色的花朵在燦爛的晴空下閃閃發光，看得梵谷目眩神迷。他擔心花開始凋落，於是狂熱的作畫。他畫起畫來，速度快得不可思議，貝爾納還記得，幾年前在藝術學校對著模特兒畫畫時，當其他學生只畫完腳，梵谷已經完成三幅畫。在亞爾，他一個月內畫了十四座果園，用掉一百多管顏料。接下來，他擔心西奧不會給他更多錢買更多顏料，於是只用筆和墨畫了十幾幅畫。

雖然天寒地凍的天氣已經過去，但在戶外作畫仍然不是一件輕鬆的事。這個時節會颳一種叫做「密斯脫拉」的強烈季風，當地民間傳說這種風吹了會讓人發瘋。在戶外畫畫時，如果遇到乾冷強風的挑戰，梵谷會用釘子把畫架固定在地上；當風實在太大，連畫架都釘不住時，他就把畫布放在地上，跪著畫畫。

異鄉的陌生人
·············

　　亞爾滿足了梵谷在藝術追求上的所有期望。即使天氣惡劣，南方的鮮明色彩正符合他的想像。這片土地到處都是農場、葡萄園和遠眺的景觀，而他特別喜歡亞爾周圍的平原。這裡和荷蘭很像，讓他有回家的感覺，不過，還是少了一點什麼。

　　在巴黎，他只要上街就能遇到認識的人，現在他形單影隻，有時甚至一連好幾天都沒和任何人講話。他在亞爾確實有交到幾個朋友，但總體而言，村民都覺得他是個怪人，大多數人都與他保持距離。村民不習慣看到藝術家在鄉間遊蕩，因而覺得他很可疑。他的衣服沾滿顏料，戴著一頂鬆垮的草帽，不時停下來凝視事物的習慣，雖然對畫家來說再自然不過，卻引得有些人懷疑他是不是個瘋子。

　　沒多久，十幾歲的少年開始取笑他，他們經過梵谷身邊時高聲叫道：「紅髮瘋子！」梵谷知道他們在辱罵他，在給西奧的信裡寫道：「我終於出名了。」多年後，其中一個成為圖書館員的男孩才發覺，梵谷「真是個溫柔敦厚的人，他可能想要我們喜歡他，而我們卻把他留在可怕的孤寂裡，就是那種屬於天才的可怕孤寂。」

　　卡雷爾旅館的店主也苛待梵谷。梵谷畫了很多畫，他把一些畫作放在房間外的走廊，而店主把這個行為視為收取更多租金的機會，於是要求梵谷付倉儲費。梵谷拒絕，店主就沒收那些畫作。梵谷到法院控告店主並贏得官司，然後就收拾好他的畫作，搬出旅館。

保羅・塞尚

梵谷不是唯一一個漫遊於普羅旺斯山丘間的藝術家。在普羅旺斯的艾克斯東邊 80 公里處，塞尚也在對著風景作畫。他比梵谷大十四歲，一開始也曾在巴黎，與莫內和其他印象派創始畫家一起展出他的作品。但是，巴黎對他沒有吸引力，他很快就搬回法國南部的家鄉。他偶爾會回到巴黎，但從來不會停留太久。

這時候的塞尚還要再等幾年才贏得大眾讚譽，不過，他已經得到了許多年輕藝術家的尊敬。塞尚也像梵谷一樣，在唐基老爹的美術用品店用畫作換顏料，而其他藝術家都會爭相到店裡欣賞他的作品。

一天，塞尚和梵谷在唐基老爹那裡相遇。根據貝爾納的說法，他們初見面並不是很投緣。梵谷大膽的給塞尚看他的作品，貝爾納回憶道：「在仔細端詳過畫作之後，性格羞怯但剛烈的塞尚告訴他：『說真的，你的畫就像是瘋子畫的。』」梵谷對塞尚的作品評價也不高，他認為這位年長藝術家的筆觸「幾乎可以說是怯懦」。

塞尚的畫風與梵谷截然不同。他的畫就像是由許多方形色塊所組成，只用幾種色調，且上顏料非常小心，一次一筆的慢慢畫。由於他的畫風與印象派非常不同，因此被稱為「後印象派」。

塞尚在 1906 年離世，而他的名聲在他死後以驚人的速度增長。他的畫風影響了下一代的藝術家，為立體派和野獸派鋪路。今天，塞尚被稱為「現代藝術之父」。

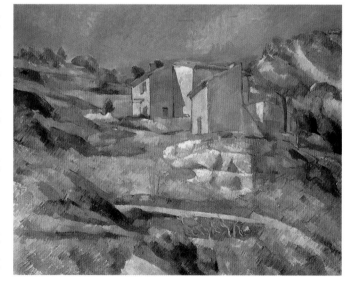

塞尚，《普羅旺斯的房子》（埃斯塔克區），約作於 1883 年

梵谷在村莊裡找到做為畫室的理想場所，那是一間漆成奶油黃色的小屋子，他把那裡取名叫「黃屋子」。從此他不再需要落腳旅館。

黃屋子
· · · · · · · · ·

梵谷在離開巴黎之前，就曾夢想著在法國南方建立藝術村。他想像著一群藝術家，在燦爛的陽光下共同生活和繪畫，他們各有其獨特的畫風，但懷抱著共同的目標；他們並肩工作，交流想法並評論彼此的作品。

當時，他在巴黎認識的兩位藝術家就是這麼做。貝爾納和高更曾和其他藝術家聚集在法國西海岸，住在布列塔尼地區一個名叫「阿凡橋」的小鎮。高更被視為這群藝術家的領袖，而這群藝術家被稱為「阿凡橋派」。

梵谷歡迎許多藝術家來到他的「南方畫室」。在給西奧的一封信裡，他猜想著誰會是他的第一位客人，寫道；「也許高更會到南方來？」

然而「黃屋子」還需要一番大整修才能邀請客人來，那裡連他自己都還不能住。這棟屋子已經荒廢很長一段時間，屋況很差，沒有熱水，也沒有煤氣；1888 年代，人們用的是煤氣燈，沒有煤氣就沒有照明。更麻煩的是，連浴室都得去借用房子後方一家旅館的。儘管如此，梵谷依然對這屋子很有信心，他先住在附近的旅館，然後著手修繕「黃屋子」。在接下來的四個月裡，他一邊瘋狂的創作新畫，一邊整修房子。

西奧每個月寄來的錢若有用剩的，他就拿來粉刷房子。屋子的外牆被漆

成黃色，配上鮮綠色的百葉窗。屋子內部是白色的牆和藍色的門，在紅磚瓦地板的映襯下，顯得格外鮮活。新漆讓屋子奇蹟似的煥然一新，雖然裡頭還沒有家具。

梵谷睡在旅館，在「黃屋子」一樓的畫室工作。他的畫室沒有任何隱蔽，窗戶就對著街道，來來往往的行人都可以看到畫室裡的情況。梵谷並不介意自己作畫時有人在看，他覺得，如果人們看到他在畫畫，就會明白他正在從事的是一件多麼嚴肅的工作。他自己也喜歡聽到窗外行人的低語聲、馬蹄的踢踏聲。

梵谷現在有了一間畫室，而他希望能找到模特兒。肖像畫一直是他關注的主題，他認為這是陪伴他的另一個靈魂，藉由畫筆刻劃畫中人的人性，留予後世。可惜，找肖像畫的模特兒不是容易的事。他的性格讓人覺得不安，除此之外，在1888年那個年代，有些人對於畫肖像這件事有一種迷信：傳說畫肖像或拍照會引來疾病或死亡。亞爾地區的人也不例外，梵谷很難說服他們當模特兒，讓他畫肖像。直到他偶然遇到一位謙遜的郵差，運氣因此扭轉。

7月，梵谷找到一家人當他的模特兒，他很開心。約瑟夫·魯林和太太住在「黃屋子」附近，他們是梵谷在亞爾最早結交的朋友。魯林先生是郵局的郵差，他心地善良，雖然年紀沒有老到可以當梵谷的父親，但是梵谷已經把他當成自己的父親，總愛和他在當地餐館，一邊喝酒一邊說故事。

魯林和他的太太奧古絲汀邀請梵谷到他們家畫肖像，而梵谷為他們全家每個人都畫了肖像。一開始，他畫的是魯林先生，畫裡的他穿著藍色制服，制服上有金色鈕扣，帽子上有金色的「POSTES」字樣。梵谷非常喜歡與魯林

先生為伍，一共為他畫了七幅肖像畫。除了魯林家的兩個兒子，他還畫了當時懷孕的奧古絲汀，還有後來出生的小女嬰。為了感謝他們願意當他的模特兒，梵谷把部分肖像畫送給他們。

每當梵谷來家裡畫畫，魯林一家都堅持留他一起吃個便飯。與這家人相處、和他們成為朋友，讓梵谷心情振奮。隨著時間流逝，他們家成為梵谷的避風港，梵谷很感激他們的關心。

梵谷還有幾個朋友，也當過他的模特兒。像是一個名叫「保羅—尤金‧米利耶」的士兵，他在任務空檔期間，曾在亞爾逗留好幾個月。他隸屬於法國祖阿夫步兵團，穿著威武華麗的制服：紅色渦紋鑲邊的藍色短外套，寶藍束腰，大紅馬褲，同樣的大紅針織帽，帽頂還有一串流蘇。這個英俊的年輕士兵耐不住靜坐不動，不過梵谷還是設法成功畫出他的肖像。米利耶對藝術很感興趣，梵谷也給他上過幾堂課，然而還是比不上他追求姑娘的興趣。梵谷在給西奧的信裡發牢騷：「米利耶要是個藝術家，可能就不會去追求姑娘了。」

有些職業藝術家不時會行經亞爾。同年的夏

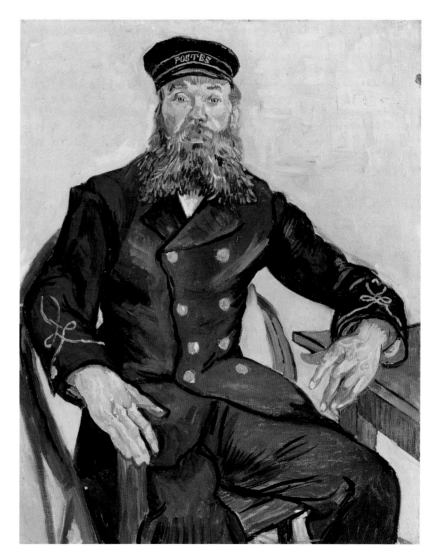

梵谷，《郵差約瑟夫‧魯林》，1888 年

81

天，比利時畫家尤金‧博赫來訪，和梵谷會面。他們一起健行、討論藝術、談到梵谷在比利時曾經住過的煤礦區。博赫也是詩人，生得一張「刮鬍刀片似的臉」，留著「山羊鬍」。梵谷在畫博赫的肖像時，為他增添幾分夢幻、詩意的氣息。肖像畫的背景，他選用的是深藍色，就像夜空一樣，並在博赫蒼白的臉部後方，加上閃閃發光的星星。

亞爾的夜空讓梵谷沉醉，濃重的深藍色天空布滿了星星，和陽光明媚的果園開滿鮮花，同樣深深吸引著他。不過想在晚上外出作畫，首先得克服一些難題。夜晚的亞爾街道一片漆黑，既看不到顏料，也看不到畫布。為了解決這個問題，梵谷在草帽帽簷插上蠟燭，點亮燭光，就可以看到他的畫布。

一天晚上，他在一家咖啡館對面的鵝卵石街道架起畫架，點燃帽子上的蠟燭，就著燭光畫出一幅傑作。煤氣燈照亮了咖啡廳的黃色露臺，在繁星點點的夜空下散發光輝。梵谷喜歡畫「沒有黑色的夜景，只有美麗的藍色、紫色和綠色」。

9月，梵谷搬進「黃屋子」。恰好西奧多給了他一些錢，他用那些錢在臥室添購一些簡單的物品，還買了一張豪華的胡桃木床放在客房。「我全都計畫好了，」他坐在車站小館裡寫信說：「我真的很想實現它——藝術家之屋……從椅子到圖畫，所有東西都充滿個性。」他認為，打造藝術家之屋最好的方式，就是用他自己的畫作裝飾牆面。

接下來的一個月，他專注的投入工作，曾在一週內就畫了五幅大型畫作，也因此累壞了，有個晚上一連睡了十六個小時。套用梵谷自己的話，他正歷經一個「奇特的轉折」，像是一種打擊或崩潰。這不是梵谷第一次擔心自己

會發瘋。飲食不當也是梵谷健康不佳的原因之一，他一連幾天只吃麵包和喝咖啡，酒也喝得很兇。

訪客
● ● ● ● ● ● ● ●

讓梵谷覺得瀕臨崩潰的另一個原因是焦慮。畫室的第一位貴賓是高更，他隨時都會抵達。自從簽了「黃屋子」的租約，梵谷就一直催促西奧去和高更簽約，條件是：食宿免費，外加一份津貼，條件是高更每年要交出十二幅畫作。合約另有一條規定：高更必須和梵谷一起住在「黃屋子」。

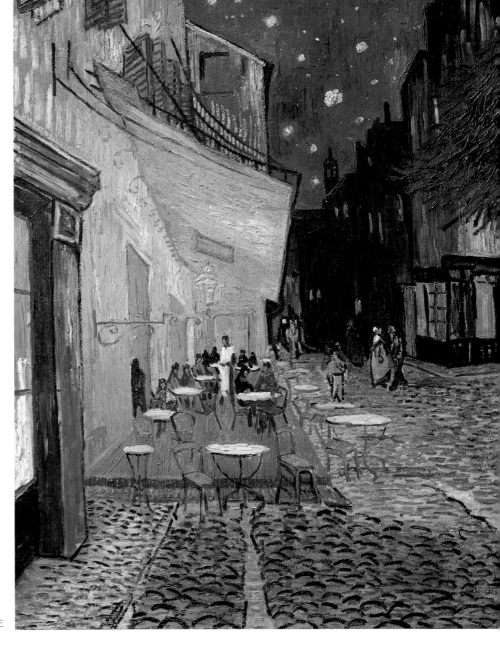

梵谷，《星空下的咖啡座》（亞爾的論壇廣場），
1888 年

83

事實上，高更不想和梵谷住在一起。他在巴黎見到梵谷時，就覺得他很煩，但是西奧幫了他不少忙。西奧賣出幾幅高更的畫作，還計畫為他舉辦一場畫展，而且對於負債的高更來說，西奧提議的合約條件好到難以拒絕。搬到亞爾除了能取悅西奧，還能讓他暫時擺脫金錢的煩惱，何況，接受這份合約，高更就有錢追求自己的夢想：在大溪地生活和繪畫。

　　梵谷聽到高更同意要來亞爾時高興極了，為了給客人留下美好的印象，梵谷說自己「沒有時間思考或感受；只能像個火車頭般埋頭拼命作畫」。他努力布置客房，想盡可能給人一種賓至如歸的感受。向日葵是梵谷最喜歡的花，而普羅旺斯到處都是向日葵，於是他決定用一個滿是向日葵的房間迎接高更——他指的當然是向日葵的畫。他把新摘下的向日葵插在一個簡樸的花瓶裡，畫了六幅明亮耀眼的畫，並從中挑出兩幅掛在高更的臥室裡。

　　他在畫室裡挪出空間給高更，並在主要的房間裡接了煤氣管，這樣他們就可以在燈光下工作到深夜。樓上的臥室沒有煤氣管，天黑後只能點蠟燭照明。

　　梵谷希望高更來到這裡時，一切都完美無瑕。隨著時間臨近，他被焦慮淹沒，他擔心高更不喜歡亞爾、擔心他因自己指名要他來這裡而生氣……梵谷的情緒激動到連他自己都深怕會生病。也許是為了讓自己平靜，梵谷決定畫一幅讓人聯想到「休息」的畫。畫的主題是他新裝修的臥室，而這一幅臥室畫，同時也代表著他認定「黃屋子」已經成為了他的新家。

跟著這個活動，用華麗燦爛的向日葵裝點你自己的房間，你的作品會像梵谷那幅高 94 公分、寬 74 公分的傑作那麼大！

材料：

◆ 第 12 頁的《向日葵》（參考用）
◆ 黃色厚紙板，大約 71×56 公分
◆ 鉛筆
◆ 口紅膠
◆ 1/2 杯咖啡粉
◆ 報紙
◆ 擠壓式的瓶裝白膠
◆ 橘色廣告顏料或壓克力顏料
◆ 湯匙
◆ 攪拌棒
◆ 麥克筆

1. 在厚紙板距離下緣 15 公分處，用鉛筆畫一條水平線。畫出花瓶，跨越這條線的上下方。

2. 想像一下花瓶插滿向日葵的樣子，在厚紙板上畫圓形的花心。

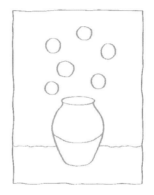

3. 在花心塗上口紅膠。把咖啡粉灑在塗膠處，按壓固定。每個花心都重複前述步驟。輕彈厚紙板，讓多餘的咖啡粉落在報紙上。

4. 在白膠瓶裡加入 1 匙左右的橘色顏料，攪拌均勻，蓋上蓋子。

5. 在厚紙板上，用彩膠擠出波浪曲線、圓點和直線作畫，在花心周圍畫出花瓣。你也可以用彩膠裝飾花瓶和桌面。把畫靜置一夜，讓膠乾透。

6. 用麥克筆學梵谷，在花瓶處簽上你的名字。

為你的臥室畫「肖像畫」

想像你走進《在亞爾的臥室》，「咚」的一聲坐在梵谷的一張草編椅上。環顧四周，你會注意到有些物品透露出關於梵谷的訊息——這張畫也可以算是梵谷的肖像畫。

看看你能否找到下列物品。然後，為你自己的臥室畫一幅肖像畫，並在畫裡放進一些能讓觀畫者了解你這個人的物品。

你能在梵谷的房間找到以下物品嗎？

◆ 梵谷的草帽　　　◆ 鏡子
◆ 畫筆　　　　　　◆ 畫家的罩衫
◆ 2 幅肖像畫　　　◆ 毛巾
◆ 風景畫　　　　　◆ 抽屜的圓把手

加分題：

梵谷的這幅畫作上有他的簽名嗎？

材料：

◆ 繪畫材料，如彩色鉛筆、粉彩筆或麥克筆
◆ 紙

1. 想一想，在你的臥室裡，有哪些物品能說明你是個怎麼樣的人？
2. 畫出你的臥室。不需畫出臥室裡的所有東西，只要畫出能讓觀畫者了解你在生活裡所珍視，以及你覺得自豪的（或是可能沒那麼引以為傲）的事物。或許是一把擱在角落裡的吉他，或許是一張你最喜歡的歌手的海報，又或許是一張堆滿書籍的凌亂梳妝臺。
3. 比較你的畫與梵谷的畫，你們的臥室有哪些共同點？

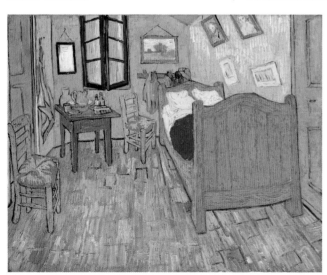

梵谷，《在亞爾的臥室》，1889 年

貴賓抵達

· · · · · · · · · · · · ·

高更動身前往亞爾之前，曾和梵谷交換自畫像。這是梵谷的主意，可以藉此看看彼此近期的作品。高更的畫像寄到時，梵谷把它帶到車站小館，給所有常客看，告訴他們留意一下，他的貴賓很快就要來了。

1888 年 10 月 23 日，清晨 5 點剛過，高更就到了。他從火車站走一小段路來到梵谷家，卻發現百葉窗緊閉。高更不想打擾主人睡覺，於是走到附近一家小餐館。當他推門進去，店主抬頭一看，驚呼道：「你就是那個人。我認得你！」

破曉時分，高更來到「黃屋子」敲門，這是為期九週訪問的第一天。

高更打從一開始就懷疑自己來這裡是不是一個錯誤，他看得出來，梵谷的生活一團亂。第一個跡象是他的畫室，高更寫道：「我嚇壞了。他的顏料盒根本裝不下全部擠過的顏料管，而那些顏料從來不上蓋。」目光穿越那一片狼藉，他看到一片令人驚嘆的景象：到處都是畫。

清晨的陽光從畫室的窗戶射進來，照亮數十幅畫作。那些畫，有的掛在牆上，有的堆在角落，有的立在梵谷的畫架上，所有的畫都有梵谷獨具的風格。高更走上樓，他房間裡的兩幅向日葵畫特別吸引他。

高更安頓下來後，開始著手改變現況。他看到梵谷幾乎不記得吃東西，於是攬下做飯的工作。梵谷也不擅長理財，所以高更接手管理財務。每個月初，他們把西奧給的錢全放在一個小盒子裡。每當他們需要用錢，例如採買雜貨，就把取出的金額記在一張紙上，再把紙張放回盒子裡。他們用這種方

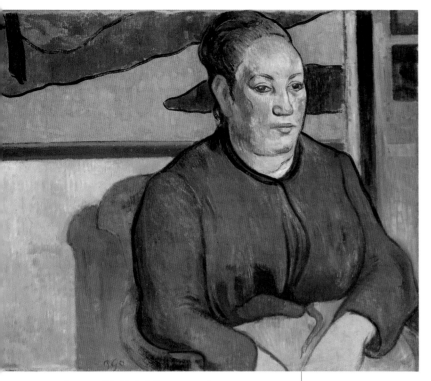

高更，《魯林夫人》，1888 年

式記錄開支。

在繪畫方面，高更也很有主張——他自命為大師。高更的個性自負，姿態專橫跋扈，會不客氣的批評梵谷的想法。起初，梵谷不覺得有什麼，他尊崇高更的知識，也敬佩他的畫功。他自豪的帶著高更去他最喜歡的景點，並肩作畫，有時候就在家裡一起畫畫，正如梵谷的夢想。一天晚上，魯林夫人來當模特兒，兩位藝術家各自為她畫下一幅肖像。

面對同樣的場景作畫，但兩位藝術家的畫作風格迥異。兩個人都喜歡使用鮮豔的色彩，梵谷的筆觸有力，迅速在畫布塗上厚厚的顏料；高更則是在畫布上薄施顏料，而且偏好純色和簡潔的輪廓，作畫的速度也慢很多。梵谷重視從大自然直接取材，他的畫非常寫實；而高更比較喜歡憑記憶作畫，用想像力修改場景，因此他的畫有一種如夢似幻的特質。

事實上，這兩個人也截然不同。梵谷又瘦又弱，動作迅速、突猛得讓人煩躁。而作家查爾斯・莫里斯曾這樣描述高更的動作，他「懶洋洋的睜開沉重的眼皮子，露出眼窩裡微突的藍色眼珠，左瞄右看，身體和頭幾乎分毫不動」。高更說話緩慢而低沉，而梵谷講話就像連珠砲般滔滔不絕，有時他會說個不停，就是沒辦法閉上嘴巴。

但兩人儘管不同，相處得卻似乎很融洽——無論如何，至少在最初的幾

週都相安無事。梵谷很高興在「黃屋子」能有個伴，和高更安適的相處著。

作畫一整天之後，會由高更做晚飯。梵谷寫信給西奧說：「他的廚藝很好，我想要向他學做菜。」有一次梵谷嘗試做湯，但那味道連他自己都只能苦笑。高更寫道：「我不知道他是怎麼調那鍋湯的，我敢說應該就像他作畫時調顏料一樣。無論如何，這湯不能喝。」

梵谷於是負責採買雜貨，這差事不用走很遠的路程。「黃屋子」的隔壁就是一間小雜貨店，他只要走幾步路就到了。

晚飯後，這兩位藝術家經常去車站小館坐坐，邊喝酒邊聊藝術。在那裡，高更遇見米利耶、魯林和其他認識梵谷的咖啡館常客。

危機

· · · · · · · ·

梵谷與他「藝術的兄弟」彼此交流的期盼成真。高更鼓勵梵谷在作畫時運用想像力，梵谷接納了這項建議。他在寫給妹妹薇兒的信裡談到這件事：「高更給我想像事物的勇氣，當然，想像裡的事物總帶著濃厚的一抹神祕。」然而，梵谷在嘗試之後，認為這方法對他不管用。

這兩位藝術家的主觀意見都很強，不久之後就開始爭論不休。高更在給貝爾納的一封信裡寫到：「他非常喜歡我的畫。但是我在作畫時，他老是挑剔我這裡不對、那裡不好。」梵谷告訴西奧：「我們的爭論非常激烈，有時候在爭論結束之後，我的腦袋疲倦不堪，就像耗盡的電池一樣。」

梵谷的什錦湯

梵谷應該會喜歡這道普羅旺斯的白豆湯——只要不是他自己嘗試動手做！這道湯品的調味要用到普羅旺斯香草：這是在陽光明媚、炎熱的法國南部，用於做菜的一種混合香料。在超市就可以找得到它。（此活動需要大人協助。）

材料：
◆ 1 大匙橄欖油
◆ 1 顆中型洋蔥，切碎
◆ 1/2 條茄子，去皮，切丁
◆ 1 條櫛瓜，切丁
◆ 2 瓣大蒜，切碎
◆ 約 400 克的白腰豆，瀝乾之後再稍微洗一下
◆ 約 400 克的番茄，切丁
◆ 1 大匙普羅旺斯香草
◆ 1/2 小匙鹽
◆ 約 400 克的蔬菜高湯
◆ 鹽和胡椒

器材：
◆ 刀
◆ 砧板
◆ 有蓋子的大鍋
◆ 湯勺
◆ 開罐器
◆ 量匙
◆ 叉子
◆ 火爐

1. 將橄欖油倒入鍋中，中火加熱。
2. 加入洋蔥、茄子、櫛瓜和大蒜，拌炒 10 分鐘。不時翻攪，直到洋蔥變軟而透明。
3. 加入豆子、番茄、普羅旺斯香草、鹽和高湯。加水到水面高過食材。
4. 轉大火，湯煮沸時，轉小火慢燉。蓋上蓋子煮 30 分鐘，每 5 分鐘攪拌一次。當茄子軟到可以輕易用叉子穿透，就表示湯煮好了。
5. 搭配法國麵包和奶油，享用美味的一餐。

即使他們處得不好，梵谷還是希望高更留下來。西奧捎來訊息，說他賣掉了高更的一些畫作，聽聞這個消息，梵谷心中五味雜陳。他一方面為高更開心，另一方面感到痛苦。他知道高更想去大溪地，而賣畫的收入已經足夠支付他的旅費。

神經緊繃的梵谷開始出現奇怪的舉動。高更曾寫道：「我停留的最後幾天，文森變得異常粗暴和吵鬧，之後陷入沉默。有幾個晚上，他起身來到我的床邊，我嚇了一跳。……當我問他：『你怎麼了？』他又一言不發的回到床上，沉沉睡去。」

高更還說，有一天晚上，他們在餐館喝酒，梵谷把一杯苦艾酒朝他的頭砸去，然後就昏了過去。幸好，他失手沒打中。

第二天，高更寄了一封信給西奧，提到餐館裡的那件事，並要求提領一部分賣畫的錢。他寫道：「由於這種種事情，讓我想要回巴黎。」然而棄梵谷而去，令高更感到內疚，他也擔心西奧的反應，於是高更改變了心意。儘管如此，梵谷的焦慮並沒有因為高更決定留下，而減輕一絲一毫。

聖誕節前兩天，這兩位藝術家再度起了爭執。高更揚言要離開亞爾，梵谷變得焦躁不安。高更決定去公共花園散步，希望梵谷能冷靜下來。當他穿過廣場時，聽到梵谷快速而短促的腳步聲從身後傳來，他轉過身去，根據高更的說法，梵谷看起來很生氣：「你不講話，我也可以不講話。」說完，梵谷就轉身離開。那天晚上，高更不想回到「黃屋子」睡覺，於是找了一間旅館過夜。梵谷則回到家裡。

回到家的梵谷睡不著，他拿起刮鬍刀，割掉左耳的一部分。他在割左耳

時切到一條動脈，血液如湧泉般流出。他用毛巾止血，把割下來的左耳洗乾淨，裝在信封裡。然後戴上扁帽，遮住頭部受傷的那一側，走向附近的一家妓院，找他認識的一個名叫「瑞秋」的妓女。他把血淋淋的包裹遞給她，說：「小心保管這個東西。」說完，他就消失在大街上。

梵谷不知怎麼的回到家，走上血跡斑斑的樓梯回到臥室，爬到床上，陷入沉睡。當瑞秋認出信封裡是什麼東西時，暈了過去。第二天早上，高更走近「黃屋子」時，一大群人聚集在房子前的廣場上，他知道有事不對勁了。瑞秋跑去報警，現在警察已經來到門口，正要進屋去。從窗戶看去，屋裡血淋淋的一團亂，他們以為梵谷死了。結果，警察在樓上發現他裹著床單躺在床上——人昏迷不醒，但是還活著。

高更告訴警察：「叫醒這個人時請小心，如果他要找我，請告訴他，我去了巴黎。我的出現對他可能是致命的刺激。」他說完就離開，給西奧發電報。從此，這兩位藝術家再也沒見過面。

警察叫醒梵谷，他想要菸斗、菸草，也問起高更。他不記得（或是不願想起）前一天晚上發生什麼事。警察帶他去醫院，把裝在瓶子裡的耳朵交給醫生，但是太遲了，梵谷的左耳已經無法再縫回去。

復元的希望

高更的電報送到時，西奧正坐在他巴黎的辦公室裡，心情特別的好。他剛剛寫信給妹妹伊麗莎白，提及他的結婚計畫。

自從梵谷去了亞爾，西奧就一直很寂寞。雖然和梵谷一起生活有時候讓他備感壓力，但是西奧也曾說「沒有想到我們會這麼依賴彼此」，沒有梵谷的公寓顯得空空蕩蕩。而在梵谷離開巴黎十個月後，西奧墜入愛河。

他未來的妻子是他最好的朋友安德里斯‧邦格，最小的妹妹喬安娜，簡稱「喬」。西奧第一次見到喬，是他跟著安德里斯去荷蘭拜訪邦格家時。西奧在他人的引見下認識喬，對她一見鍾情。只可惜，當時的喬已經心有所屬。三年後，喬來巴黎探望安德里斯，顯然也很高興見到西奧。

現在，正當他與喬的幸福觸手可及之際，西奧收到來自亞爾的沉痛消息。他留下一張短箋給喬，搭上開往南法的特快車，在聖誕節當天抵達亞爾。

醫生告訴西奧，他的哥哥失血過多，不過沒有生命危險。「但是，」西奧想知道，「他會一直處於瘋狂狀態嗎？」醫生們不敢確定。

梵谷看起來狀況恢復得還不錯。西奧到醫院探望梵谷時，提到他要結婚的事，問哥哥是否贊同他的婚事。梵谷回答「是」。根據西奧的說法，他「不斷的」、「一次又一次的」要求見高更。但是，高更拒絕來看梵谷，說會面只會刺激梵谷。

梵谷有時神智清醒，有時會突然開始胡言亂語、陷入極度的哀傷。西奧寫信給喬說：「真的非常令人難過。他滿懷悲痛，想哭卻哭不出來。可憐的

鬥士，可憐、可憐的受苦者……接下來幾天，醫生將決定是否要把他轉到一間特殊療養機構。」

西奧傷心欲絕，和高更一起回到巴黎。梵谷忠實的朋友魯林承諾會在亞爾照顧他，夫妻倆輪流到醫院探望他。西奧離開後的第二天，魯林覺得梵谷很失落。他寫信給西奧說道：「受影響的不只他的心智，他非常虛弱而且意志消沉。我離開時，跟他說我還會再來看他；他竟回說，我們會在天堂再次相見。」

魯林太太來看梵谷。「當他看到她來，把臉遮了起來。她和他說話，他也能好好回答，而且還和她聊到我們的小女兒，問她是否還像以前一樣漂亮。」隔天，魯林來看梵谷時得知，前一天在他太太離開後，梵谷又發作一次嚴重的崩潰。院方不得不把梵谷關在隔離的房間裡，而梵谷不肯吃飯，也不肯說話。

出乎所有人意料，在這次崩潰發作之後，梵谷的情況反倒好轉。過沒幾天，他似乎完全恢復到原來的樣子。他的醫生菲力克斯·雷伊對梵谷的診斷，是精神壓力與健康不佳導致的癲癇發作。醫生警告說，梵谷仍然會維持「極度亢奮」狀態，因為那是他的本性。

1889 年 1 月 4 日，週五，梵谷的病情已經好到可以短暫離院外出，到處走走看看。魯林陪他回到「黃屋子」。之前，魯林和一名管家已經將畫室地板和樓梯上的血跡，擦洗過並收拾乾淨。

梵谷很高興能回到畫室，置身於他的畫作之間。他在那裡給西奧和高更寫信。信一開始，他寫道：「我親愛的朋友高更，我利用第一次離院外出的機會，給你寫幾句話，表達我深切而真誠的友誼。」他請高更不要嫌惡「我

們那簡陋的黃色小屋」。

梵谷在他崩潰兩週後出院，他熱切的繼續作畫，完成了魯林夫人的肖像，名為《搖籃曲》。他還畫了兩張自畫像。畫中他的耳朵綁著繃帶，戴著一頂皮草帽，其中一幅的背景有兩件重要物品：他的畫架，和他最喜歡的日本版畫。

不到一個月，他的病又復發了。他幻想有人要毒害他，還說他聽到一些聲音。他的清潔婦因為被他的暴怒嚇到而報警，於是梵谷再次入院，這次住了十天。鄰居聽說他要出院，都很害怕。

由於擔心自身的安全，有三十名村民簽署一份請願書，聲稱梵谷會對他人造成危險。他們說他在城裡隨處大喊大叫，在大街上攔腰抱住女人。他們在請願書裡建議他返鄉與家人同住，或是住進庇護所。於是，警察把梵谷關在醫院的一間病房裡，在那裡

《搖籃曲》

魯林夫人生下寶寶之後，梵谷為她畫下這幅肖像，取名為《搖籃曲》，也代表著「搖著嬰兒的女人」。現代人可能一時無法明白魯林夫人手裡拿的繩子有何作用，不過在當時，每個看到這幅畫的人，一看就明白。在梵谷的時代，嬰兒睡在搖籃裡，父母通常不會彎下身去推搖籃，而是把一條繩子繫在搖籃上，拉動繩子就可以輕易搖動搖籃，讓嬰兒入睡。

梵谷，《搖籃曲》（又名《推搖籃的魯林夫人》），
1889 年

梵谷很珍視母親搖哄嬰兒的作畫構想，他的這幅畫還有第二層意義。他曾讀到一篇關於漁民在長途航海中想家的故事，梵谷想，如果把這幅畫掛在船艙中，隨著船身搖晃想像自己在搖籃裡，這樣或許可以稍解漁民的思鄉之情。

鏡像肖像畫

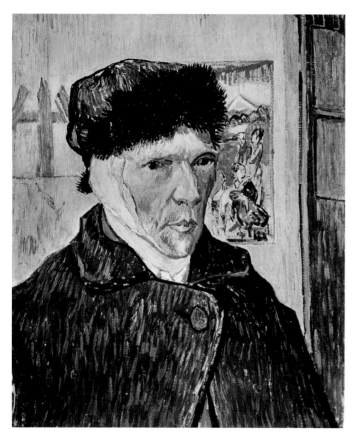

梵谷，《耳朵包著繃帶的自畫像》，1889 年

當你看著梵谷的《耳朵包著繃帶的自畫像》時，你可能會以為他是右耳受傷，但繃帶包著的其實是他的左耳。因為梵谷是對著鏡子畫自畫像，他畫的是自己在鏡中的影像。

試一下這個實驗，看看這是怎麼一回事。

材料：
◆ 大鏡子
◆ 鉛筆
◆ 畫冊

1. 坐在鏡子前。如果你是用右手畫畫，請伸出左臂。如果你是用左手畫畫，請伸出右臂。

左手

2. 伸著手臂，畫出你在鏡子裡看到的影像。

像是舉起右手

3. 把這幅畫給朋友看，問他你伸出的是哪一隻手，看看他的回答是否與你畫的相反？

的每一天，他都覺得自己像是被籠子困住的動物。

迫切需要的休養
<p style="text-align:center">• • • • • • • • • • • • • • • • • • • •</p>

有一天，一位老朋友來拜訪梵谷，他是點描派畫家席涅克，在前往地中海沿岸的途中行經亞爾。他說服庇護所的管理者准許梵谷外出，於是他們來到「黃屋子」待了幾個小時。這時房子已經被警察封鎖，但是席涅克硬是闖了進去。當他走進畫室，眼前的景象讓他訝異不已。他後來寫信給朋友談到這件事：「想像一下，那些白色的牆面，襯著鮮豔的顏色，猶如綻放著色彩的光輝。」他們花一整天的時間欣賞梵谷的作品，互敘近況。「他整天都在和我談繪畫、文學、社會主義。到了晚上，他有點累，一陣強烈的密斯脫拉風颳起，可能讓他又更加虛弱。突然的，他想要喝下瓶子裡將近1000毫升的松節油。不能再拖了，該回庇護所了。」

第二天，這兩位藝術家一道去散步。席涅克問梵谷，是否願意和他一起前往地中海沿岸繪畫。梵谷拒絕了這個提議，他現在生活在病情隨時可能再次發作的恐懼中，在接下來的幾個月，他寧可待在一個可以休息並得到治療的機構。

租約簽定一年後，梵谷回到「黃屋子」，收拾他的畫作。亞爾的新教牧師弗雷德里克‧薩耶，幫他在24公里外的聖雷米鎮，找到一個可以長住的地方。梵谷沒有在那裡成立「南方畫室」，而是住進一家精神療養院。

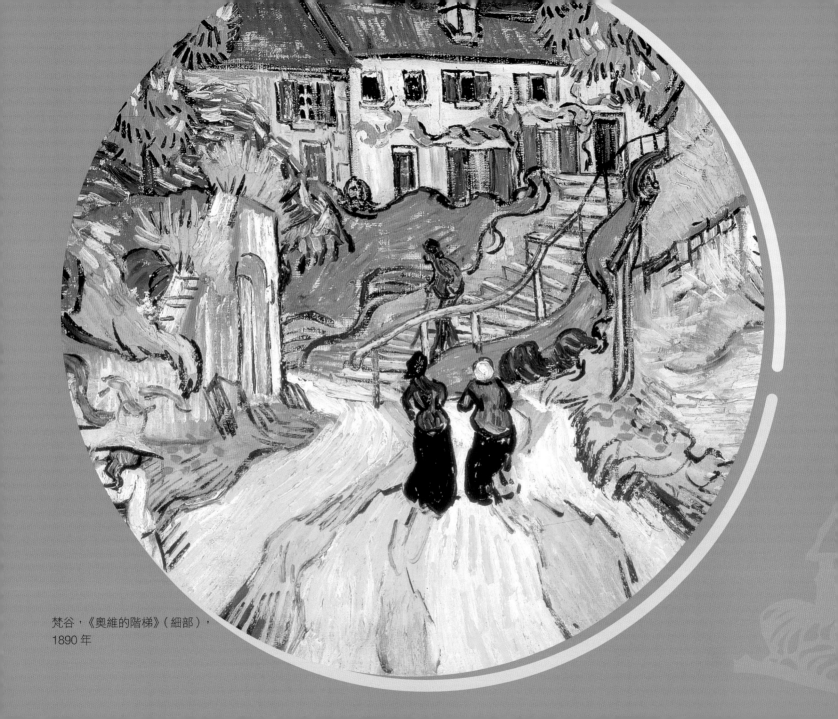

梵谷，《奧維的階梯》（細部），
1890 年

最後的希望

18 89 年 5 月 8 日，在薩耶牧師的陪同下，梵谷前往聖雷米的療養院。當時，梵谷感覺良好，也能平靜的向院長泰奧菲勒‧培倫醫生描述他的症狀。醫生診斷他罹患的是一種癲癇症，他不知道觸發梵谷發作的原因是什麼，也不知道他是否會復發。今日，治療癲癇的藥物已經問世，但是在 1889 年，沒有方法可以減輕梵谷的痛苦，而且他可能還同時患有多種疾病，包括精神疾病。

梵谷住進療養院，希望自己只需要在這個新家短暫的待一段時間。一開始，他對這家叫做「聖保羅修道院」的療養院滿懷希望。由於這裡有很多空房，西奧為哥哥安排了兩個房間，梵谷把第二個房間做為畫室。梵谷喜歡房間的布置，但是窗簾再怎麼美麗，也遮掩不了窗戶外有鐵欄杆封住的事實。

現今的醫生怎麼說？

梵谷非常詳細的在信件裡，記錄自己的健康問題，因此當醫生和研究人員讀到他的信，就如同近身在為他看診。在梵谷離世很久之後，他們仍在嘗試診斷他的病情。

關於梵谷的病，後世有很多理論，包括腦瘤、青光眼、躁鬱症和苦艾酒中毒。也有一說是**毛地黃中毒**——這種毒素會導致眼睛所見到的影像變黃，有人認為這就是梵谷喜歡用黃色顏料的原因。

另一種理論是梵谷患有一種叫做「急性間歇性紫質症」的疾病，這種病症通常又稱為「皇家病」，因為據說英國國王喬治三世就患有此症。紫質症的成因是人體血液中缺乏一種可以把氧氣輸送到全身的重要化合物。

梵谷有許多症狀都符合這種疾病的病症，包括幻覺、腹痛、抑鬱和癲癇。紫質症通常是由化學物質所誘發，而顏料中就含有化學物質。飲食不良和飲酒過量也是觸發因素。由於紫質症是遺傳性疾病，親屬也可能受到影響，這或許可以解釋為什麼西奧的健康同樣不佳，還有他們的妹妹薇兒，為何有大半輩子都在精神療養院度過。

現在我們已經可以進行紫質症的檢測和治療，但是，在梵谷的時代，醫生甚至連有這種疾病都不知道。

梵谷從他臥室的窗戶望出去，可以看到附近美麗的群山景色。從他的畫室可以俯瞰高牆圍起的一方花園，花園裡雖然雜草叢生，卻也開滿鮮花。院子裡，有可以供訪客坐下來休息的石板凳，還有一座石造噴泉，朝空中吐著水柱。

白天，梵谷可以和其他病人自由交談，他很快就發現，這裡的病人病情多半比他嚴重。他們的痛苦觸動梵谷敏感的心，因此梵谷總是對他們很友善。其中有一個人顯然很喜歡和梵谷作伴，可是他只能發出嘈雜不協調的聲音，梵谷會刻意去和他聊天。諷刺的是，梵谷和病人相處，比與療養院外許多人相處更自在。在受到世人排斥這麼多年之後，他終於得到接納。

看著療養院裡那些「瘋狂和痴癲」的人，梵谷因而能夠擺脫自己「對事物那股模糊的害怕和恐懼」。在了解自己的病之後，事情變得沒那麼可怕。他和過去一樣，提筆給西奧寫長長的信，表達自己的想法。他寫道：「漸漸的，我可以開始把瘋狂視為一種疾病，就像看待其他任何疾病一樣。」

他親眼目睹癲癇對其他患者的影響，這有助於他了解自己的病情。癲癇發作之後，他們會描述發作時的情況，梵谷很驚訝，他們的經歷與他的如此類似——

他們也會聽到不明的聲音、看到扭曲的形狀。

梵谷明白平靜、規律的日常作息，對他的健康有好處，定時用餐、不喝酒也有幫助。他不喜歡院內的食物（主要是豆類），但是他還是會把盤子裝滿，希望自己能更快康復。

在當時，關於癲癇和精神疾病的觀念和治療方法都非常原始，梵谷每週兩次、每次兩小時浸泡在冷水浴缸裡。這是聖保羅修道院治療患者唯一的療法。

絲柏樹與星夜

梵谷同意進入療養院，是因為知道院方准許他在院裡畫畫。他住院後不到一週，就在花園裡架起畫架。其他病患對他在做什麼很有興趣，不過他們都懷抱著敬意，保持距離的觀看。

在培倫醫生的允許下，梵谷開始在附近探索。梵谷外出時，會有一名照護人員陪同，以防他在途中發病。從療養院步行一小段路，就可以到達迷人的聖雷米村，梵谷有時候會去那裡尋幽訪勝。出了城，眼前所見是由橄欖樹、麥田和葡萄園交織而成的郊野景色，而 3 公里外是拔地而起的阿爾庇耶岩石峭壁。這裡的丘陵風景與亞爾一望無際的平原不同，許多有趣景觀可以作畫。

梵谷特別喜歡生長在這個地區的絲柏樹，在他眼中，這些莖幹修長的樹就像方尖碑（古埃及人建造的一種上尖下寬的石柱）。他為這些樹著迷，決定用新方法畫它們。梵谷在一封信裡向西奧提及：「還沒有人畫出它們在我

眼中的樣子。」真實的柏樹並沒有狂放的外形，但是梵谷運用旋轉、捲曲的筆觸，把高瘦的柏樹化為飛竄天空的火焰。

6月的一個凌晨，梵谷坐在臥室裡，望向窗外。他的目光穿越鐵窗柵欄，凝視著阿爾庇耶山上方閃爍的夜空。離日出還有一段很長的時間，晨星閃耀著光輝。他一直想要像在亞爾時那樣畫下夜空，他覺得他現在可以畫得更好。梵谷最著名的畫作之一《星夜》由此誕生。

梵谷在他的《星夜》畫作裡捕捉窗外的山景，還有滿天的星星與絲柏樹。畫裡的星星閃爍著奇特色彩的漩渦，他準確的畫下 1889 年 6 月夜空裡閃耀的星座和行星。此外，他運用自己的想像力，在山腳處添加村莊。畫裡的教堂有著高聳的尖頂，不是那種在法國南部所看到的教堂建築。孤單寂寞的梵谷，想起他在荷蘭的童年，《星夜》畫裡的小鎮是其實是荷蘭村莊，那是他「北方的回憶」。

畫作完成之後，梵谷把《星夜》送給弟弟西奧。西奧認為這是他們童年的共同記憶，在他給梵谷的信裡，他把這幅畫叫做「月光下的村莊」。

到了 7 月，梵谷完成許多作品，數量驚人。他整天畫畫，晚上閱讀西奧寄給他的莎士比亞戲劇。喬的一封信捎來令人興奮的消息，她已經懷有身孕，預產期是在隔年的 2 月。如果生下男孩，她和西奧打算給他取名叫「文森」。

梵谷，《星夜》，1889 年

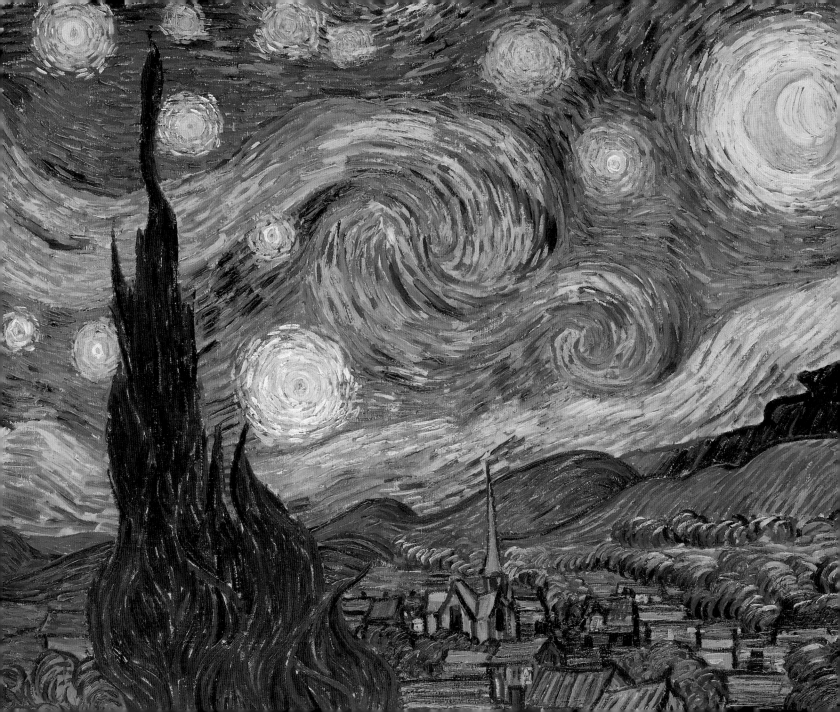

創作你自己的《星夜》，並把它封進箱子裡。當你往箱內窺視，就像走進一個魔幻神奇的國度。（此活動需要大人協助。）

材料：
◆ 鞋盒
◆ 剪刀
◆ 筆刀
◆ 藍色廣告顏料
◆ 約 1.2 公分寬的畫筆
◆ 厚圖畫紙
◆ 鉛筆
◆ 尺
◆ 畫作《星夜》的圖片（參考用）
◆ 著色用品，像是顏料、麥克筆或粉彩筆
◆ 透明膠帶
◆ 蠟紙

1. 取下鞋盒的蓋子，以中心為準，挖一個大長方形。
2. 在盒身較短一側的中心，開一個窺視孔。

3. 盒身與盒蓋內部塗成藍色。
4. 將盒身豎立在厚圖畫紙上，沿著四邊描出輪廓。移開盒身，沿著輪廓往外 2.5 公分處畫出另一圈邊框。沿著外框剪下這個長方形。

2.5 公分

5. 重複步驟 4，共剪下 3 張長方形。
6. 依照梵谷的畫作《星夜》，把這幅畫想成 3 個部分：星空、村莊和大樹。
7. 在第一張剪好的紙上畫出星空。內框裡的部分要全部填滿。請注意：內外框線中間的白邊不會顯示，所以不需要畫。

8. 在第二張紙上畫出你構想中的村莊：可能是街道旁的一排房屋、城市景觀，或是一間有圍籬的房屋。畫在內框裡靠下側，高度只占 3/4。沿著圖畫上方的輪廓剪下村莊畫，保留下方的白邊。

9. 在第三張紙上畫一棵樹,樹頂的位置在內框上緣。在樹的兩側畫灌木叢,不超出內框,但是高度只占內框高度的1/4。同步驟8,沿著圖畫上方的輪廓剪下圖畫,但是要保留下方的白邊。

10. 裁掉星空畫邊框的四角,沿著內框線把2.5公分的白邊摺到後方。村莊圖和樹景圖則只裁掉邊框底部的兩角,並將2.5公分的底邊和側邊向後摺。

向後摺

11. 將星空圖立在盒內正對窺視孔的那一面,圖畫面朝窺視孔。
12. 將村莊圖立在星空圖前方。
13. 將樹景圖立在村莊圖的前方。
14. 從窺視孔觀察景象的呈現狀況。如果可以輕易看到全部景象,就可以把3張畫的各個摺邊黏在盒內。如果不行,請前後調整,直到找到適當的位置。如果摺邊露出,請把露白的部分塗成藍色。
15. 剪1張大小可以蓋住盒蓋方孔的蠟紙,黏在盒蓋內側。

16. 把盒蓋蓋上。從窺視孔觀看,進入你的魔幻神奇國度!

藝術治療

聖保羅修道院沒有為病人安排日常活動，這讓梵谷覺得不開心。有些收容機構就會鼓勵病人從事園藝，但在聖保羅修道院，病人鎮日所能期待的，似乎只有吃飯和下棋。梵谷很慶幸自己還有藝術。

今日的聖保羅修道院，仍是一間精神療養院，而住在那裡的病患可以接受藝術療法。院方布置了一個美麗的畫廊，展示病友的傑出作品。若遊客沿著畫廊裡的羅馬式樓梯拾級而上，可以在最高處眺望一片麥田，那是梵谷在此停留期間，經常面對著思考和作畫的景觀。

復發

梵谷進入療養院已經兩個月，他覺得自己的狀況很好。雖然培倫醫生認為他至少需要住院一年，但是梵谷揣測著自己是不是已經痊癒了。

不久之後，在一個起風的日子裡，他在田野間作畫時發病，產生幻覺，想要吃掉有毒的顏料。幸好，看護人員在他傷害自己之前制止了他。

接下來的五週，他歷經痛苦的幻覺。康復後，梵谷感到又虛弱又消沉，結果，他有兩個月都沒有走出房間一步。等到他終於覺得自己的情況好到可以工作，培倫醫生卻不肯給他顏料，他怕梵谷會再次想要把它們吞下肚子裡。梵谷拜託西奧寫信給醫生，解釋作畫對他來說有多麼重要，他告訴西奧：「作畫幾乎是我康復的必要條件。這些日子以來，我無事可做……幾乎無法忍受。」之後，培倫醫生終於把顏料還給他。

起初，梵谷只在他的畫室裡畫畫。至於作畫的主題，他再次回到自己身上，畫了兩幅自畫像。其中的一幅，紅色頭髮和鬍鬚在淡藍色與綠色的映襯下，顯得格外醒目，背景的狂烈漩渦筆觸，傳達著他剛剛脫離的苦難。

在接下來的八個月裡，梵谷又發作了幾次，有些發作的時間較短，只持續一週，而時間最長的一次發作則糾纏他兩個月之久。某次發作期間，他想要喝下療養院裡用來添入油燈的煤油，這一次，也是一名看護人員阻止了他。在兩次險境之間的過渡期，梵谷的神智完全清醒，他畫下許多精采的畫作、走訪亞爾，還給家人和朋友寫許多信。

用漩渦字創作自畫像

梵谷一生畫了超過 30 幅自畫像，其中最著名的，大概就是由藍色和綠色漩渦線條構成的那一幅。

在這個活動裡，請用梵谷的配色，畫一幅自畫像，並用排成漩渦狀的文字表達你的想法。

材料：

◆ 書寫紙　　　◆ 鉛筆
◆ 鏡子　　　　◆ 厚圖畫紙
◆ 水彩顏料　　◆ 畫筆
◆ 洗筆筒　　　◆ 黑色蠟筆

1. 列出至少 20 個描述你的世界的詞彙或短語。以下是可以幫助你發想的提示：
 - 列出你的朋友、寵物和家人的名字。
 - 你喜歡什麼？討厭什麼？
 - 你最喜歡的食物、音樂和嗜好是什麼？
 - 如果你得到 3 個願望，你會許什麼願？

2. 在圖畫紙上，用鉛筆淡淡的勾勒出你自己的肖像。對著鏡子作畫，畫出你的半身像。

3. 請觀察旋轉的線條如何構成梵谷自畫像的背景，用鉛筆在背景輕輕畫出漩渦狀線條。接下來會在某些線條上寫字，因此線條之間務必留下空間。

4. 仿照梵谷用的藍色、綠色和淡紫色配色，用水彩畫你的肖像。背景不要著色。

5. 用黑色蠟筆在背景填入你列出的語彙，沿著漩渦狀的鉛筆線寫。如果你的字彙排不

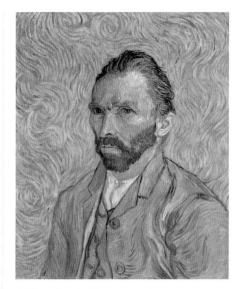

梵谷，《自畫像》，1889 年

滿一條線，你可以在其中添加刪節號，例如：我喜歡打棒球。……一起來跳舞！……熱巧克力糖漿聖代。

6. 用水彩在背景畫出藍色和綠色的漩渦。

好消息
· · · · · · · · · ·

2月，梵谷收到消息，他當伯父了。喬生了一個男孩，按照他們之前的承諾，她和西奧給他取名為「文森」。為了祝賀，梵谷畫了幅令人驚豔的畫：明亮藍色天空映照下的杏花叢。杏花是春天最早開的花，象徵著小文森的誕生。枝頭綻放的杏花看起來就像在風中搖曳，而觀畫的人彷彿正透過樹枝的間隙仰望天空。梵谷想讓西奧把畫掛在搖籃旁，這樣小文森一抬眼就能夠仰望繽紛的杏花枝頭。

梵谷還得知，有個名叫「亞伯特·奧里耶」的年輕評論家，在西奧的公寓和唐基老爹的商店看到梵谷的畫作，並寫了一篇充滿讚美的文章，發表在《風雅信使》雜誌上。這篇評論讚賞梵谷的作品是「色彩和線條絢爛奪目的交響曲」，並稱梵谷是「極度瘋狂的天才」。他的才華終於得到肯定。

但是，梵谷並沒有因為得到肯定而感到高興，相反的，他感到不安。他寫信給西奧說：「請轉告奧里耶先生，不要再寫任何關於我的畫作的文章。這帶給我的痛苦，超過他的想像。」他不是因為被稱為「瘋狂」而不開心，而是他覺得奧里耶對他過譽了。梵谷認為其他藝術家比他更值得稱讚，例如高更。

在聖雷米期間，有幾位代表邀請梵谷提供畫作參加藝術展。1月，有個叫做「二十人」的藝術團體，在布魯塞爾舉辦展覽，展出梵谷六幅的畫作。不久之後，西奧寫信告訴他，他有一幅畫賣掉了！他的《亞爾的紅色葡萄

梵谷，《盛開的杏花》，1890 年

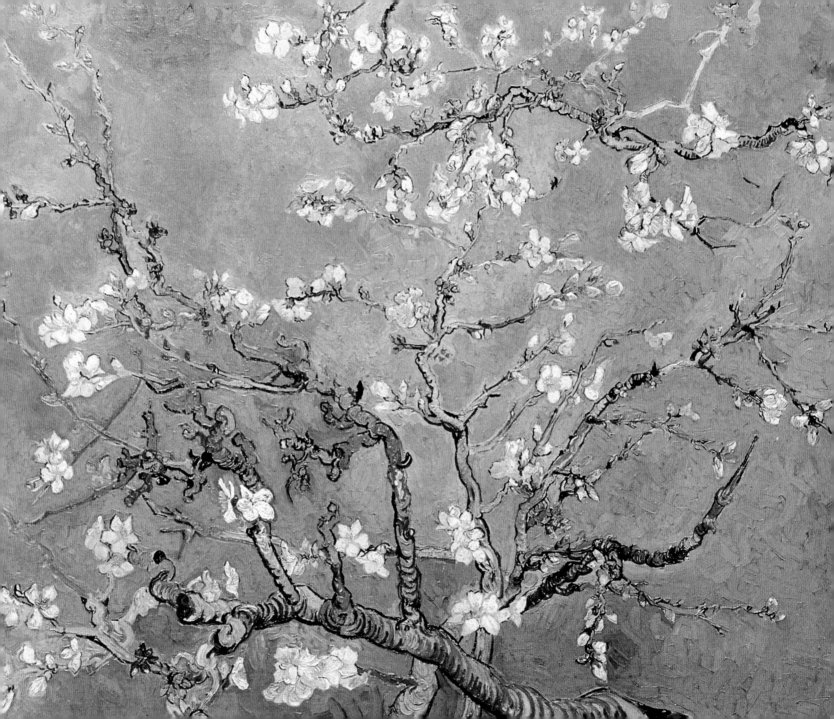

園》，以 400 法郎的高價售出。買畫的安娜・博赫女士本人就是一位藝術家，她的哥哥尤金在夏天造訪亞爾時遇到梵谷，而且還當過梵谷的肖像畫模特兒。

展覽期間出現了戲劇化的插曲。羅特列克無意中聽到一個比利時藝術家，說梵谷的畫作是門外漢的作品，羅特列克氣憤的向比利時人叫陣決鬥。後來，在朋友出面勸阻下，決鬥的事才不了了之。

尋找新家

梵谷體認到，培倫醫生無法治癒他的病症。他認為，其他病人對他有不良影響，和他們關在一起是「一件危險的事情，你可能會失去可能僅存的一點點良好感覺」。隨著春天的腳步接近，梵谷離開的意念愈來愈堅決，但問題是，他要去哪裡？

他知道自己無法一個人獨自生活，但也不能再和西奧住在一起：西奧現在有了妻子和孩子，而且他自己也經常生病。高更住在布列塔尼。梵谷寫信表示想去他那裡，高更婉拒了他的提議。高更後來對他的朋友說：「我不要那個人來！他之前想殺死我！」慈父般的印象派畫家畢沙羅想幫忙，但是畢沙羅太太不肯，她顧慮到孩子的安全，因此不想讓梵谷和他們住在一起。

畢沙羅想到另一種安排：他的醫生朋友保羅・嘉舍，有治療神經錯亂患者的經驗。嘉舍醫生也是藝術愛好者，就住在巴黎附近、瓦茲河畔的小村莊奧維。如果梵谷搬到那裡，嘉舍醫生願意照看梵谷。

梵谷對這個提議非常贊同。奧維是畫家夏爾—弗朗索瓦‧多比尼的故鄉，而他也是梵谷非常欣賞的畫家。梵谷知道這個地方到處都有可以作畫的主題──畢沙羅和塞尚都曾在那裡畫畫。最重要的是，有醫生就近照看，梵谷就可以放一百個心，如果他的病再次發作，有嘉舍醫生在，就可以避免警察把他關起來。

返回北方
●●●●●●●●●●●●●

進入療養院一年後，三十七歲的梵谷離開普羅旺斯，前往奧維。在旅途中，他順道去拜訪西奧。當梵谷抵達巴黎火車站，西奧已經在那裡等他。兄弟倆乘著敞篷馬車回到西奧的公寓，喬和小文森寶寶在公寓的四樓等他們。

喬很高興終於見到西奧的哥哥，而且驚訝的發現他看起來如此健康。她忍不住比較他們兄弟倆，梵谷看起來比她的丈夫還健康。西奧帶梵谷去看嬰兒，嬰兒在搖籃裡睡著了。兩人站著，不發一語，眼中含著淚水。

公寓裡堆滿梵谷的畫作，有的掛在牆上，有的展開在地板上，有的堆疊在床底下。稍晚，兄弟倆去到唐基老爹的店。過去這些年來，梵谷曾與貝爾納、高更等其他藝術家交換畫作，這些畫，連同他自己的一些作品，都放在唐基老爹商店的閣樓裡。梵谷兄弟能夠像這樣並肩談論這些畫作，已經是兩年多以前的事了。

在巴黎停留三天之後，大城市的喧囂和匆忙讓梵谷感到煩亂。他決定前

往奧維，並希望西奧和喬能盡快去看他。住在西奧家的時光很愉快，但是有些事，梵谷忍不住要對西奧說。

梵谷一到奧維就寫信給西奧，提出他的擔憂。西奧保管他的畫作的方式，讓他覺得不安。有些畫布上的顏料厚達 1 公分以上，畫布堆疊會導致顏料龜裂。他也認為唐基老爹的閣樓不適合用來儲藏畫作，他說那個空間是「滿是臭蟲的洞穴」。此外，梵谷還不知道西奧是否打算像過去一樣資助他，他每個月的開銷來源還沒有著落。

西奧回信向梵谷保證，每個月會寄 150 法郎給他——這筆錢足夠他過著舒適無虞的生活。唐基老爹則願意主動幫忙，仔細打包好畫作，寄給梵谷。

嘉舍醫生

梵谷抵達奧維後，在哈霧家族的旅館租下一間在三樓的房間。他迫切的想快點見到嘉舍醫生——他既是醫生、又是朋友，聽起來很完美。嘉舍醫生當學生時，曾在兩間收容所工作。他甚至還寫過一篇關於憂鬱症的論文。雖然嘉舍醫生行醫的專業不在精神疾病，但是他有治療神經疾病患者的經驗。

不過即使嘉舍具有醫生的資歷，梵谷見到他時還是略感到失望。他發現，這位六十一歲的醫生正步入衰老，而且與時代脫節。事實上，嘉舍自己似乎也有神經疾病的困擾，梵谷不禁猜想，不知道他們兩人誰的病情更嚴重。嘉舍同情梵谷，然而他對藝術家梵谷比對病人梵谷更有興趣。

嘉舍是藝術愛好者，他特別喜歡莫內、畢沙羅、塞尚等人的新畫風，也收藏他們的作品。他自己就是業餘藝術家，不只畫畫，也會操作印刷機製作版畫。嘉舍醫生讚美梵谷的畫作，對於他病情的嚴重性卻表示不以為意。他建議梵谷盡可能努力作畫，忘記精神上的問題。

醫生嘉舍雖然讓梵谷失望，但是梵谷還是喜歡這個朋友。在接下來的兩個月裡，梵谷經常去看嘉舍醫生。嘉舍是鰥夫，與二十歲的女兒瑪格麗特、十六歲的兒子保羅，一起住在一間陰暗的大房子裡。

梵谷在奧維創作的第一幅畫，就是嘉舍的肖像畫。從畫上看不太出來，醫生其實是坐在花園裡讓梵谷作畫。梵谷喜歡在嘉舍醫生植物蔓生的花園裡畫畫，花園裡養著一群動物，有八隻貓、八隻狗、一隻孔雀，還有許多雞、兔子和鴨子。儘管旅館房間過於狹小，無法作畫，但是他可以自由進出嘉舍醫生的家，在那裡架起畫架作畫。

梵谷終於明白，奧維為什麼會吸引其他藝術家前來創作──這裡到處都是引人入勝的美麗景點。這個村莊座落於河岸旁的狹長谷地，陡峭的懸崖上方是一片高地，高地上是一片俯瞰著小鎮的麥田。小鎮的街道蜿蜒曲折，地勢高低錯落，房舍之間有階梯串連。在村莊外，湛藍的天空下是黃澄澄的麥田，麥稈在微風中搖曳著。

6月的第一個週日，西奧和喬來探望梵谷。梵谷在火車站和他們見面，帶著一個燕子巢當做禮物送給小文森。嘉舍醫生邀請他們在他的花園裡共進午餐，梵谷堅持帶著侄子在花園裡到處逛，高興的把各種動物指給他看。對梵谷來說，這是美好的一天。

《嘉舍醫生的畫像》

梵谷與嘉舍醫生相見的第一天，為嘉舍醫生畫肖像的想法，就已經在他的腦海裡萌芽。接下來的兩週，梵谷都在思考這幅畫的構圖。

這幅肖像畫可以做為研究互補色的教材。嘉舍醫生的橘紅色頭髮和藍色夾克，與淺藍色的背景形成鮮明對比。他靠坐在桌旁，紅色的桌面與他手中植物的綠葉相互映襯。那是一株毛地黃，可以用於製藥。梵谷把它放在畫裡，象徵嘉舍的醫生身分。

這幅肖像流露梵谷對醫生的溫厚情感，畫中也透露著嘉舍身分的訊息。這幅肖像畫最突出的特點，是醫生悲傷的表情，梵谷不想以歌功頌德的傳統方式描繪嘉舍，他希望，多年之後看到這幅畫的人，能夠了解嘉舍的個性。梵谷在嘉舍醫生的面容裡，看到「我們這個時代心碎的表情」。

梵谷按照他之前作畫的慣例，在畫嘉舍醫生的肖像時畫了兩個版本。他把第二幅（如本頁所示）當做禮物送給嘉舍醫生，以感謝他的友情。在第一幅肖像裡，桌上還多了兩本書。1990 年，有書本的那幅以 8250 萬美元的價格售出，在當時創下畫作拍賣成交價格的最高紀錄。

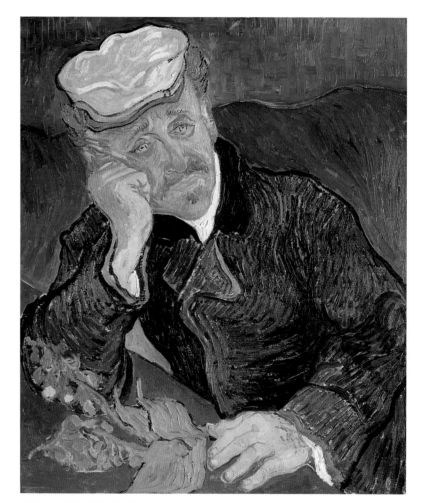

梵谷，《嘉舍醫生的畫像》，1890 年

巴黎的問題

‧‧‧‧‧‧‧‧‧‧‧‧‧

6 月中下旬時，西奧的信捎來令人不安的消息。小文森病得很重，可能是喝到受污染的牛奶。雖然應該沒有生命危險，但是他日夜都在啼哭，西奧和喬感到筋疲力盡，壓力已經瀕臨崩潰點。西奧還在信中透露了他的憂慮。

他憤恨的抱怨畫廊的老闆，長久以來，一再拒絕給他急需而且應得的加薪，即使他是有價值的員工，為老闆工作多年，老闆卻對待他非常苛刻。西奧受夠了，準備辭職。這個消息讓梵谷覺得不安。他知道西奧面臨沉重的經濟壓力，而且自己正是問題的一部分。

孩子的健康好轉之後，梵谷前往巴黎探望家人。他一看到西奧就明白，經濟拮据和工作壓力正在影響他的健康。梵谷意識到他來巴黎是個錯誤。西奧和喬因為照顧生病的嬰兒而筋疲力盡、精神緊張，他們經常吵架——畫要掛在哪裡、是否搬到更大的公寓、西奧是否應該辭職，都是他們爭吵的話題。喬反對西奧辭職。

以為哥哥接風為名，西奧那天邀請幾個朋友共進午餐，賓客當中有藝術評論家奧里耶，和畫家羅特列克。梵谷很開心能見到他的朋友，但是那場午餐不太愉快，席間的氣氛緊繃到極點，就連羅特列克的幽默也無法緩解緊張。梵谷原本計畫在巴黎停留三天，結果在當天就離開了。

回到家後，他寫了一封信給西奧和喬。他談到這次的拜訪，坦承自己對未來感到焦慮。他們兩人都回信向梵谷保證，一切都不會有問題，但是，他們的保證並沒有讓他感覺好一點。梵谷回信說，他覺得自己是他們的負擔，

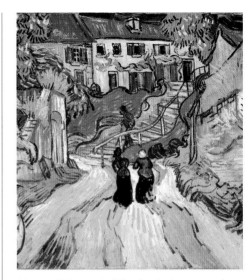

梵谷，《奧維的階梯》（細部），1890 年

是「避之唯恐不及的人物」。

　　我們無法確定梵谷的憂慮是不是後來事件的導火線，但顯然還是有一定的影響。他繼續畫畫，精神卻開始逐漸緊張。

　　7月27日，週日，梵谷出門往他經常作畫的麥田走去，這一次，他帶著槍。他告訴槍的主人，他需要借槍來嚇走烏鴉。他走進一片麥田，把槍口對著自己，子彈射進他的胸膛，但是沒有奪走他的性命。

　　梵谷痛得彎下腰，設法走回旅館。旅館老闆哈霧正站在外面，與住在旅館的另一位藝術家安東・赫希格談話。他們看著梵谷爬上樓梯，回到他住在閣樓的房間。哈霧對梵谷的晚歸和奇怪行徑感到不安，於是來到梵谷的房間探視。梵谷躺在床上面向著牆，輕聲的說：「我對自己開槍，但願我沒有搞砸。」

　　他們找來當地的醫生，也請嘉舍來了一趟。醫生一致認為不可能取出子彈。

　　嘉舍想通知西奧，但是梵谷不肯說出西奧家的住址。因此，西奧是第二天，在畫廊收到赫希格送來的信才得知這個消息。

　　西奧接到消息就動身前往奧維，當天接近中午時抵達旅館，看到哥哥躺在床上，抽著菸斗。梵谷意識清楚，西奧認為他會沒事，但還是一直守在梵谷身邊。隔天，1890年7月29日凌晨1點30分，梵谷去世，年僅三十七歲。

最後的道別
.

　　梵谷的葬禮在第二天舉行。由於他是自殺身亡，當地的天主教堂拒絕受

《麥田群鴉》

　　梵谷在奧維生活的七十天裡，創作超過七十幅畫作。在他最後幾幅畫作裡，這幅《麥田群鴉》反映出他混亂動盪的心境。畫面裡，一群黑色烏鴉在紛亂中振翅盤旋。破碎、斷續的直線，取代他在聖雷米時所使用的漩渦筆觸。三條交錯的紅色小徑切穿麥田。上方則是烏雲密布、暴風雨欲來的陰暗天空。

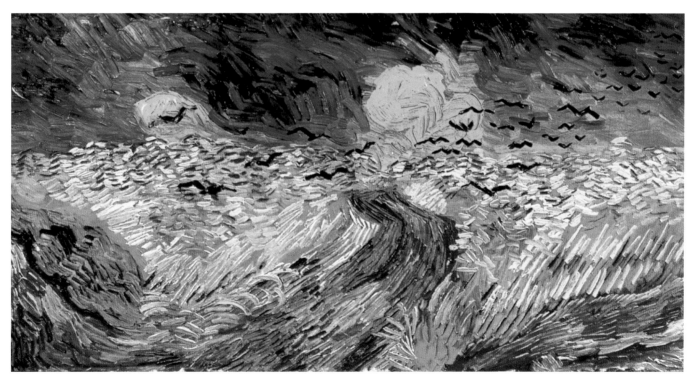

梵谷，《麥田群鴉》，1890 年

理，因此葬禮是在旅館舉行。有八位朋友參加告別式，包括貝爾納、邦格和唐基老爹。貝爾納後來描述到這一幕：「棺木已經闔上。我來得太晚，沒能再見到他一面。……在停靈的房間，牆上釘滿他最後的所有畫作，形成某種光環。……棺木覆著簡樸的白色幔布，還有許多鮮花，有他非常喜歡的向日葵，還有黃色的大理花，到處都是黃色的花朵。」他的畫架、折凳和畫筆都收拾好，放在旁邊。

下午3點鐘，一輛馬拉的靈車來載梵谷的遺體。他的朋友們徒步上山，往墓地走去。嘉舍醫生想要在墓前說幾句話，但是泣不成聲，只能抽噎著幾句向梵谷告別。西奧悲痛欲絕，哥哥去世後，他在梵谷的口袋裡發現一封寫給他的信。這可能是他之前收到的信的草稿，裡頭描述到西奧對梵谷的繪畫有多麼重要。

西奧因梵谷的死而深受打擊，有如槁木死灰，再也沒有從傷痛裡復原。葬禮結束後，他開始籌備梵谷作品的紀念展。他在自己住的大樓裡，租下一間更大的公寓，並請貝爾納幫他安排展覽。貝爾納協助挑選展出的畫作，並在客廳的窗戶畫出牧羊的場景，看起來就像中世紀教堂的彩繪玻璃。西奧的公寓變成哥哥梵谷的紀念博物館，他決心要讓梵谷非凡的天才得到肯定。

遺憾的是，他無法實現這個目標。西奧多年來一直就很脆弱的健康狀況，現在正迅速惡化，他和哥哥一樣，精神與身體都患有疾病。11月，他住進荷蘭的一家精神診所。梵谷自殺六個月後，西奧離世，享年三十三歲。今天，西奧與梵谷都長眠於奧維的一處小墓園，而西奧就葬在梵谷的旁邊。

如何辨識梵谷的畫作

以下是有助於辨識梵谷畫作的一些特徵：

◆ 漩渦和曲線！天空由漩渦狀的色彩所組成，樹的筆觸捲曲。
◆ 互補色！藍色旁邊通常是橘色。
◆ 向日葵！花瓶裡滿是大大的黃色花朵，花朵朝兩旁垂下。
◆ 肖像畫！姿態謙躬的市井小民。
◆ 自畫像！橘紅色的頭髮、一臉大鬍子，背景通常是藍色。
◆ 夜空！藍紫色天空裡，耀眼的黃色和橘色星星。

梵谷留給世人的禮物

梵谷在十年的藝術家生涯裡，努力創作將近九百幅畫作和一千一百幅素描。他的許多作品在今日被視為傑作，世人對他超凡的創作動力、專注和才華，致上敬意。

隨著時間過去，梵谷的名氣愈來愈大，他獨特的繪畫方式對後代藝術家產生強烈的影響。馬蒂斯以及其他同為「野獸派」的畫家都承接、並進一步演繹了梵谷對於色彩的想法。還有另一派稱為「表現主義」的畫家，也同樣受到梵谷作品所蘊藏情感的啟發。這些藝術家認為作畫更重要的是，描繪他們對一個主題的感受，而不是真正的外觀。至於如何在畫裡實踐這個理念，他們則從像是《星夜》的畫作汲取啟迪。

今日，梵谷有幾幅畫作登上全世界最昂貴畫作的排行榜。1987 年，他的《鳶尾花》在蘇富比拍賣會，以5390 萬美元的價格售出；1990 年，他的《嘉舍醫生的畫像》在佳士得拍賣會，以破紀錄的 8250 萬美元成交。

梵谷觸動許多人的生命，他的藝術深獲數百萬藝術愛好者的心，即使是初次涉獵藝術的人，也能通過他的畫作，進入美妙的藝術世界。

喬安娜・梵谷

西奧死後，有些親戚勸喬把梵谷的畫丟掉，繼續過她的日子。但是，她拒絕捨棄那些對她的丈夫和大伯，深具意義的作品。她承繼他們的遺志，終於獲得世人的關注。

喬獨守公寓的第一個晚上，拿出西奧多年來收藏的信件，夜復一夜，她讀著這些信，以紓解她的哀傷。隨著時光流逝，她不但完成這六百八十多封書信的彙編工作，還安排出版。

喬無法忍受巴黎公寓的悲傷回憶，於是搬回荷蘭。她開了一間寄宿公寓，用幾十幅梵谷的畫作裝飾室內。後來，喬專心從事策展工作，在貝爾納的幫助下，第一場展出在 1892 年開幕。1901 年的一次大型展覽，引起馬蒂斯等藝術家以及巴黎大眾的注意，梵谷作品的價值逐漸開始上升。為了支應她的生活費用所需，也為了提升梵谷的聲譽，喬賣掉了一些作品。儘管如此，在她 1925 年去世時，她所收藏的作品仍然多達七百多件。

喬去世之後，這些收藏品的管理工作，就由兒子文森接手負責。1930 年，他將收藏品移到阿姆斯特丹市立博物館。1939 年，第二次世界大戰爆發，為了保護這些畫作，它們被安全的藏在荷蘭海岸的掩體中。梵谷在亞爾的「黃屋子」就沒有那麼幸運了，1944 年，小屋在一次轟炸中化成瓦礫。

1973 年，這些收藏品的專屬博物館在阿姆斯特丹開幕，除了梵谷的繪畫、素描和信件，「梵谷博物館」還收藏梵谷保留的日本版畫、家庭照片等個人物品，以及他的藝術家朋友的畫作。

高更，《人偶與藝術家
的肖像》，約作於 1893 年

保羅・高更

高更得知梵谷的死訊時，人正在布列塔尼。他立即提筆給西奧寫了一封真摯的短箋。

兩年前、正當梵谷在為高更到亞爾的訪問時做準備時，高更一直在布列塔尼的岩岸作畫。當時他剛完成一幅絕對可以稱為曠世傑作的畫作，而且他對這幅畫懷抱著一個遠大的計畫。

這幅畫有一個宗教主題，他取名為《布道後的異象》。除了教堂，還有哪個地方更適合掛這幅畫呢？而那個完美地點就是 3 公里之外，一座建於中世紀的教堂。於是，1888 年 9 月下旬時，阿凡橋的一些村民注意到，有三名渾身沾著顏料的藝術家，抬著一個大大的包裹，朝山坡上的古老教堂走去。

教堂的神父不曾看過這幅畫，也不知道這幅畫會被送來，但是高更卻泰然自若。他確信，神父只要看一眼，就會傾心喜歡這幅畫。高更的兩名同伴——貝爾納和拉瓦爾，按照高更的意思把畫安置在教堂內，然後去找神父。然而事與願違，神父不覺得這幅畫有何特別，三位受到打擊的藝術家只好把這幅畫再搬回去。

　　幸好，高更有個備案。他把這幅畫寄給西奧。相信西奧會找到肯定他才華的買主！打定主意之後，他收拾行囊，搭上前往亞爾的火車。高更渾然不知這一次的冒險會有怎麼樣的歷程。

令人振奮的開始

　　1848 年 6 月 7 日，高更在巴黎市中心誕生。他出生時，外面的街道正在上演一場激烈的戰鬥，法國公民因為失業和飢荒而奮起抗爭。那一年歲末，拿破崙當選總統，後來由於無法連任，他自己稱帝，自封為「拿破崙三世」。

　　對於高更家族來說，拿破崙的當選影響重大。高更的父親是政治評論作家，他寫文章批評新總統。這是個危險的立場，可能會因此被關進監獄，於是，一年後，高更的父親決定舉家遷往南美洲。當高更一家人搭船前往祕魯首都利馬時，高更只有一歲。

成長於祕魯

高更的母親有個富有的親戚住在利馬，名字叫「皮奧」。高更的父親希望皮奧叔叔能幫助他在那裡創辦自己的報紙，但令人難過的是，高更的父親在長途跋涉中離世了。抵達利馬時，高更的母親對於未來沒有絲毫興奮之情，這時的她是一個貧窮的寡婦，獨自帶著兩個孩子踏上這片陌生的土地。幸好，皮奧叔叔很高興有三個新成員加入他的大家庭。他的房子是利馬最大的房子之一，有足夠的空間可以容納每個人。

祕魯和法國非常不一樣——小孩子養猴子當寵物！這一家人不擔心有雷雨，因為利馬這裡幾乎不下雨，但地震頻繁，他們早已習慣在天搖地動中醒來。年幼的高更喜歡在祕魯的成長歲月，在那裡，他能夠遇到他在法國永遠不會認識的人，中國人、美洲原住民和非洲人，都是他日常生活的一部分。對這個只會說西班牙語的小男孩來說，法國似乎非常遙遠。

高更在南美洲度過精采刺激的童年。他七歲時，母親認為是該讓他回到祖國上學的時候了，於是他們搭上一艘返回法國的長途船。

高更就讀於一所寄宿學校，位於巴黎南方的城市奧爾良。他不喜歡他的新家，也不喜歡他的新學校，他甚至不會說法語。由於其他學生沒有和他的童年一樣的有趣經歷，所以高更認為他們很平凡，他覺得，他們只是普通小店主人的孩子。高更不是一個表現優異的學生，不是因為他不聰明，而是他太傲慢，他深信自己比所有其他學生都優越，於是從不花心思在學業上。也因為太自視甚高，他交不到什麼朋友。

揚帆遠航

．．．．．．．．．．．

高更有一個夢想：成為水手。他十七歲時休學，加入商船隊，後來，他加入法國海軍。有六年的時間，高更都在航海，看遍世界各地有趣的港口。他在二十三歲時決定安定下來，但是，他要做什麼工作呢？

他母親的朋友古斯塔夫·阿羅薩給了答案。阿羅薩是巴黎富商，也是才華洋溢的攝影師和藝術贊助人，他大量收藏當時一些頂尖藝術家的畫作。阿羅薩為高更在巴黎的股票經紀公司找到一份工作。

儘管高更沒有經驗，也沒有受過訓練，但是他很快精通他的工作內容。沒多久，他成為一位富有而且受人尊敬的經紀人，開始過著優渥的生活。

工作之餘，他的生活很平靜。高更最喜歡的消遣是閱讀。有一天，他工作上的朋友埃米爾·舒芬尼克，簡稱「舒芬」，開啟他另一項嗜好興趣，那就是繪畫。

週日畫家

．．．．．．．．．．．

高更沉浸在他的新嗜好裡，他和舒芬一起從事藝術活動，例如參觀羅浮宮或是藝廊。他們經常在週日帶著顏料盒和畫架，走訪巴黎郊外的鄉村。偶爾，他們還會去上藝術課程。這一切對高更來說樂趣無窮，他依然極度自負，喜歡聽別人讚賞他的作品。

有一天，他遇到正在巴黎度假的女孩梅特‧嘉德，立刻被這個身材高挑的二十二歲丹麥女孩所吸引。至於梅特，她愈了解高更，就愈喜歡他。她想，他過去的經歷是如此有趣，而且他現在是富有的股票經紀人！一年後，他們結婚了。說來奇怪，在結婚前，高更對梅特絕口不提他對繪畫的興趣，一直等到婚後才告訴她。

一開始，梅特並不介意丈夫畫畫，但她沒有意識到的是，繪畫對高更來說不只是一項嗜好。隨著時間過去，高更把全部的心思都投注在繪畫上。結婚三年後，他把一幅風景畫送到一年一度的「巴黎沙龍藝術展」報名參展，他的畫不但入選，而且受到評論家的喜愛！

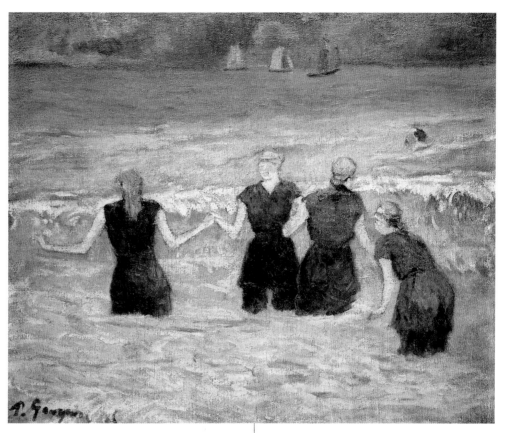

高更，《浴女》，1885 年

與此同時，梅特看著高更將一項嗜好變成一種執著，愈來愈擔心。她試圖提醒，他負有丈夫和父親的職責──他們現在有一個兒子。但是，她的抱怨沒有任何效果；高更花更多的時間畫畫，而且想把他對繪畫的熱愛傳達給妻子，只是同樣徒勞無功。

　　有一天，高更拜訪阿羅薩時，結識在場的另一位賓客——印象派藝術家畢沙羅。這時的高更也和阿羅薩一樣，開始收藏藝術品，購買塞尚、莫奈、雷諾瓦和畢沙羅的畫作。畢沙羅聽說高更對繪畫有興趣，於是邀請高更和他一起畫畫。不久，畢沙羅成為高更的藝術老師，他在第一堂課就教導如何運用純淨、明亮的色彩。

　　他們還相約去巴黎的一家咖啡館——那裡聚集了當代的畫家和作家，彼此交流想法。不是所有的人都歡迎這個新成員加入，莫內就不喜歡高更，而且對此毫不掩飾，說不贊成業餘人士與專業人士混雜而處。另一方面，竇加卻很喜歡有高更作陪，也許是因為他們倆都有點傲慢。至於總是多疑的塞尚，當然厭惡高更，他抗議道：「這個週日傻瓜畫家，想要來竊取我們經過苦修才悟得的祕密。」

　　儘管如此，畢沙羅和竇加還是邀請這位週日畫家參加印象派展。高更首次參加的是 1879 年的第四屆印象派展，參展作品是一件雕塑。第二年，他展出六幅畫。在接下來的幾年裡，他不斷從事繪畫、雕刻和陶藝，他夢想著：「總有一天，我會成為全職藝術家。」

藝術家生涯

　　一次意外事件的推波助瀾，讓高更決心成為藝術家。1882 年，法國聯合銀行倒閉，導致股市崩盤，高更的收入隨之減少。幾個月後，他決定辭職，

那天，他回到家時宣布：「從現在開始，我要每天畫畫。」聽到這話，妻子目瞪口呆，畢竟，她三十五歲的丈夫有家要養——他們現在有五個孩子。但是，對於成為全職藝術家，高更從來沒有想過失敗的可能，他深信自己在藝術這條路上會立刻功成名就。遺憾的是，這一次他錯了。藝術家的生活是一場轟轟烈烈的戰鬥，他們的積蓄在一年之內就花光。憤怒的梅特帶著孩子搬回丹麥，在那裡找到法語教師的工作。

身無分文的高更開始依賴舒芬等人偶爾的接濟，有時他們供他吃住，有時借錢給他。雖然遭遇挫折和屈辱，高更對於藝術的熱愛卻不曾動搖，他堅信自己最終會得到應有的肯定。他夢想著到一個氣候溫暖、陽光普照的原始之地旅行，在那裡，只要靠著土地的產出，他就可以生活，並畫出精采的畫作。後來，他終於籌到足夠的資金，搬到他的熱帶天堂——馬丁尼克島，這個色彩明亮、原住民友善的加勒比海島嶼，讓高更覺得怡然自得。藝術家拉瓦爾加入他的探險，他們住在一間俯瞰大海的小屋裡——此情此景就是高更所說的天堂。然而，這裡有一個嚴重的問題，潮濕的熱帶氣候對高更的健康深具殺傷力：他感染了瘧疾；這是一種以蚊子為病媒的疾病，患者會變得非常虛弱。高更出現嚴重的寒顫和高燒，還有由痢疾這種腸道疾病所引發的腹痛和腹瀉，後來，高更不得不返回法國接受治療。至於病得更嚴重的拉瓦爾，則是身體孱弱到連返國都無法成行，遲了幾個月才回到法國。

高更在馬丁尼克島的時間雖然很短，卻是他的藝術創作生涯的重要轉折點。在這個時期，他完成幾幅在畫壇大放異彩的畫作，而他在畫裡所呈現的畫風，後來很快就被公認是獨樹一幟的「高更風格」。

梵谷兄弟

......................

　　高更從馬丁尼克島回來後不久，便遇到文森與西奧‧梵谷這對兄弟，他對這兩兄弟的第一印象是這兩個人如此截然不同。沒錯，他們兩個人長得很像，幾乎像是雙胞胎，不過他們的相似點也就僅此而已。其中一個是衣著講究的商業人士，冷靜審視著高更陳列給他們看的畫作；另一個則舉止突兀、外表邋遢，對他的作品興奮異常。

　　這次見面非常成功；西奧買了三幅畫，梵谷則是為了高更的熱帶冒險故事而醉心不已。那個時候的梵谷很可能已經在盤算，如何請高更到亞爾與他一起作畫——畢竟，亞爾也是一個氣候溫暖、陽光燦爛的地方，並且到處都有美麗的風景可以作畫。

　　梵谷搬到法國南部的那一個月，高更前往位於法國西部海岸的布列塔尼地區。這是他第二次造訪這個吸引全世界各地藝術家前來作畫的美麗地區，他在馬丁尼克島的美好回憶開始出現在他的畫作裡。高更喜歡鮮豔的色彩。就算作畫時的光線不是一片明亮，他依然使用鮮亮的顏色。

　　那年夏天，梵谷的朋友貝爾納也去了布列塔尼。貝爾納只有二十歲，他把四十歲的高更奉為藝術大師，他們變成很好的朋友，一起畫畫、討論藝術。貝爾納喜歡參觀中世紀的教堂，研究它們美麗的彩繪玻璃，他的畫就像一窗彩繪玻璃，用黑線勾勒明亮的純色。沒多久，高更和貝爾納都採用這種繪畫技巧。他們的畫風也受到其他類型藝術的影響，例如民間藝術、壁毯和日本版畫，他們運用這些作品的技法來實驗透視法。

高更認為一幅畫不應該只是呈現場景，也應該表達藝術家對場景的感受。他在給舒芬的信中寫道：「不要原封不動的抄襲大自然，藝術是你在大自然的懷抱裡作夢之際所淬鍊出來的。」除了使用他選擇的那些非自然的顏色，高更也在畫作裡添加想像的元素。他的畫作《布道後的異象》就是一個很好的例子。

阿凡橋畫派
· · · · · · · · · · · · · ·

高更在這個時期住的村莊名叫「阿凡橋」，待在這裡的畫家們非常欣賞高更的作品，所以也開始仿效他，以類似的風格作畫。他們被稱為「阿凡橋畫派」，以高更為領袖。

那個夏天，阿凡橋的郵差一定很忙。梵谷雖然遠在火車兩天車程以外的地方獨自作畫，但是他仍然盡量和在阿凡橋的朋友保持聯繫。他們頻繁的寫信、詳細的描述自己的藝術創作，所以梵谷實際上就像是他們這個團體的一員。梵谷急切的想了解他們在做什麼，於是建議高更、貝爾納和拉瓦爾互畫肖像，並彼此交換。之後，他們全都畫了自畫像。梵谷和高更交換自畫像，當高更的自畫像寄到時，梵谷把畫帶到他最喜歡的餐館給老闆看，並自豪的宣布高更隨時都會現身亞爾！

《布道後的異象》

在《布道後的異象》裡，高更畫了一群在祈禱的布列塔尼婦女。白色大繫帶帽是她們的傳統服飾，但是畫裡的其他事物則是出自高更的想像。婦女們在祈禱，但是沒有人在布道，高更描繪的是聽布道的會眾，在聽到雅各與天使摔角的聖經故事之後，想像著可能會出現的場景。高更把草地畫成鮮紅色，並加上一頭昂首闊步的小母牛。

這幅畫就是前文提到，高更認為牧師會興高采烈買下、掛在教堂的那一幅畫。然而，神父斷然拒絕了這幅畫。它在1889年展出時，有些人認為高更畫這幅畫只是為了嘩眾取寵，也有些人認為這是一件真正具有原創力的藝術品。

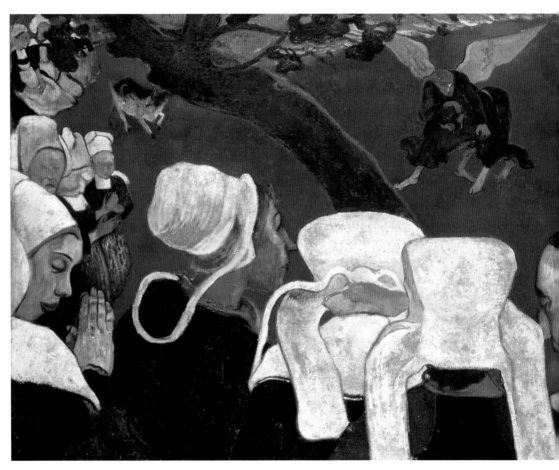

高更，《布道後的異象》，1888 年

畫出夢境

運用高更的方法,結合你想像的事物,與真實世界的你,創作一幅畫。

材料:
◆ 你最喜歡的書
◆ 鉛筆
◆ 圖畫紙
◆ 橡皮擦
◆ 著色材料

1. 重新閱讀書中你最喜歡的一段,然後閉上眼睛,想像那個畫面。畫面要有細節,例如角色的穿著和場景的元素。
2. 用鉛筆畫出你在閱讀這本書的樣子。閱讀的場景有很多選擇,例如坐在大窗戶旁邊的扶手椅、斜倚著山坡上的樹,或是夜晚時在床上用手電筒閱讀。畫出這本書的封面,包括書名。
3. 在畫裡的某個地方加上故事情節的場景,比方說,故事裡的那一幕就在你身旁的窗外、你所在山坡的遙遠地平線那一頭,或是在你的床頭周圍上演。
4. 為你的夢境畫著色。

延伸活動:

創作一則短篇故事,並從故事裡取一個場景,結合你正在寫作的時間、地點與那個故事的場景,畫一幅畫。

創立你的藝術門派

找朋友一起開創一個藝術團體，並為你們的團體取一個名字：〇〇派。大家聚在一起做手工藝、演出木偶戲、開派對！創立團體就是這麼有趣！

材料：
- ◆ 一群朋友
- ◆ 聚會的地點
- ◆ 美術用品

1. 邀請你的藝術同好者，每週或每月聚會一次，交換彼此的創意。
2. 為你們的團體取一個名字。名字應該要能反映團體的內涵，可能是你們喜歡創作的藝術類型，例如亮片膠畫派。
3. 每次聚會都嘗試新事物。決定你們要做什麼，並攜帶所需的用品。可能一次是畫畫，另一次是製作透視盒，或者是帶串珠用品、製作手環。輪流分享個人知識，熟悉某種手工藝的人，例如摺紙，可以教其他人。
4. 不只是製作藝術作品，也可以開設皮影劇場、安排戲碼演出，或者借攝影機來拍電影。探索你們的創意——要開心。
5. 舉辦展覽！展示你們的作品，在活動期間演出木偶戲，或播放自製的電影。

旅居南法

梵谷非常敬佩高更，當高更終於同意造訪亞爾時，他高興得不得了。如果梵谷的熱情少一些、謹慎多一些，他就會知道這不是一個好主意。那年稍早，藝術評論家菲力克斯‧費內昂曾寫過一篇關於高更的文章，他觀察到，高更的性格惹人討厭，這是第一次有媒體公開批露高更咄咄逼人、傲慢自大的態度。情緒不穩定的梵谷和這樣的人，一起生活在同一個屋簷下，注定有個不好的結局。儘管如此，他們一起作畫的兩個月裡，作品都受到了對方的影響。

十九個月後，當高更得知梵谷的死訊，人已回到布列塔尼。他給西奧寫了一封弔唁信，但是除此之外，他對梵谷的死似乎沒有什麼特別的感觸。後來，當貝爾納想要為梵谷的作品籌辦紀念展時，高更並不贊成，他認為宣傳瘋子可以創作出重要的藝術作品，會拖累他們所有人。

前往大溪地

1891 年，高更回到熱帶地區，這一次，他去了大溪地。此後，他就有一段、沒一段的，在這些島上度過餘生。他一直希望能再次致富，接回家人和他一起生活在他的熱帶天堂，然而，這將是個永遠不會實現的夢想。他在離開巴黎之前，委託藝術品經紀人安布拉斯・沃拉銷售他的作品，高更偶爾會在賣掉畫作時給妻子一些錢，不過這種情況並不常有。

在歐洲，大部分人無法理解他的藝術，也因此不欣賞他的畫作。評論家的反應比較正向，但其中也有一些人無法接受高更畫中非自然的顏色，他們嘲諷他筆下芥末色的大海，以及豔藍色的樹幹。

高更在貧困和痛苦中，度過人生的最後幾年。他最後一次停留法國期間，在鬥毆中打斷了腿，之後依賴嗎啡和酒精舒緩劇烈難耐的疼痛。高更在多次心臟病連續發作之後過世，享年五十四歲。他葬在希瓦瓦島上的一處墓園——這個島是他最後稱為「家」的地方。高更離世的消息在三個月後才傳到巴黎。

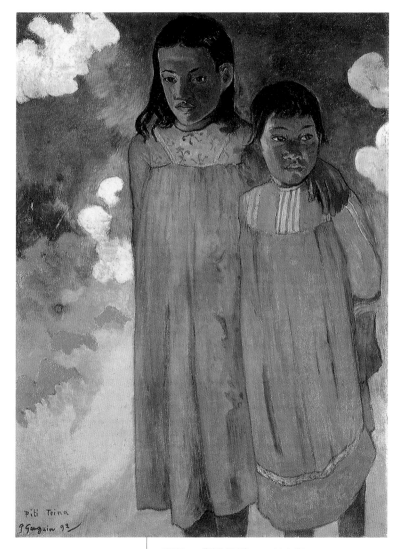

高更，《兩姊妹》，1892 年

高更傳奇不死
· · · · · · · · · · · · · · · · ·

　　高更過世五個月後，沃拉舉辦了他的作品展。大眾終於了解到，高更不只是一個多采多姿、充滿異國情調的傳奇，他的繪畫和素描顯示，他是一位勁道十足而且原創力驚人的藝術家。從那時起，高更的名氣愈來愈高，他在色彩和形式上的大膽運用，影響許多追隨他的藝術家。時至今日，高更已經被公認是現代藝術最重要的貢獻者之一，在人們的心目中，勇於實驗的高更是創新者、是名深具膽識的畫家。

▧ 如何辨識高更的畫作

　　以下是有助於你辨識高更畫作的一些特質：

◆ 明亮的純色！輪廓線通常是黑色。

◆ 非自然的顏色！意想不到的顏色，出現在意想不到的地方。

◆ 白色大繫帶帽！布列塔尼婦女的服飾。

◆ 在畫作裡寫字！高更畫作的標題通常會寫在畫裡的某個地方。

◆ 熱帶景觀！高更最喜歡的主題包括棕櫚樹、原住民女孩，還有熱帶島嶼。

高更，《酣甜的睡意》，1894 年

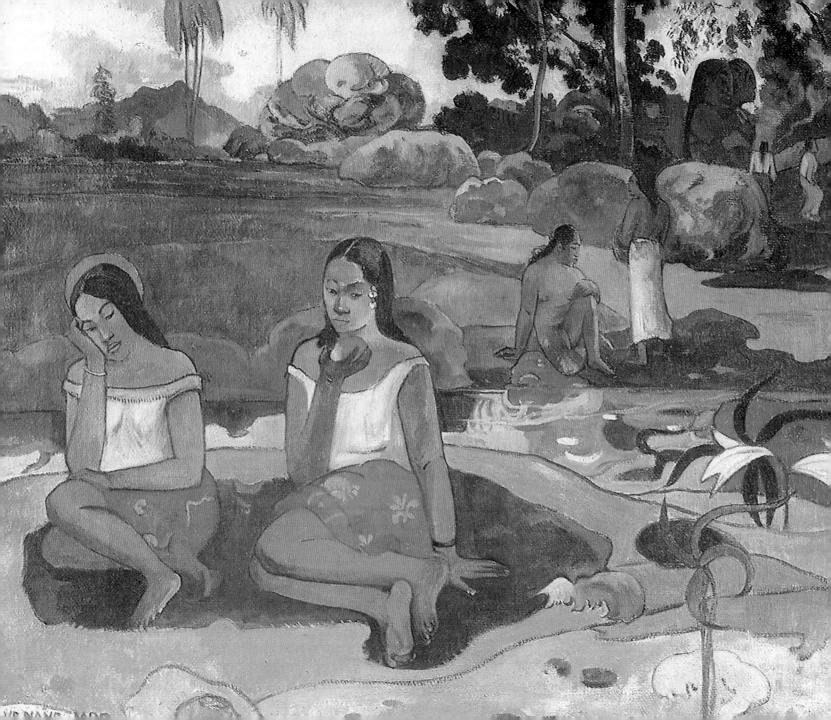

羅特列克,《坐著的丑角》,
1896 年

亨利・德・土魯斯一羅特列克

羅特列克是那種在巴黎活得優游自在的藝術家，對他來說，比起在亞爾畫向日葵，或是在大溪地畫熱帶風景，在巴黎的咖啡館畫畫要有趣得多。他常常坐在紅磨坊他最喜歡的一張餐桌旁，捕捉巴黎熱鬧的夜生活。在他短暫的一生中，經常到處旅行，但一定會回到他熱愛的這座城市。他的海報和畫作已經成為一種標幟，象徵 1890 年代的巴黎。

貴族出身

．．．．．．．．．．．．

　　1864 年 11 月 24 日，羅特列克在法國的阿爾比出生。他的父母，阿爾方斯伯爵與阿黛爾伯爵夫人，都出身自歷史久遠的法國貴族。土魯斯─羅特列克家族有財富也有權勢，數百年來一直統治著法國南部的朗格多克地區。就像大多數孩子一樣，羅特列克從小聽著身披閃亮盔甲的騎士故事長大，只不過，這些可不是什麼童話故事，而是他祖先的故事。

　　小羅特列克的童年時光，大半都在家族的許多城堡裡度過。他有很多家族同輩的玩伴，也有很多地方可以去玩，其中，他最喜歡去的地方是莊園的馬廄。他喜歡馬，也期待著長大後可以騎馬。

　　他對馬的熱愛承襲自熱愛騎馬的父親。伯爵喜歡動物，也飼養一些動物當寵物。他特別喜歡猛禽，像是貓頭鷹和鷹，天氣好的時候，他會帶著牠們一起乘馬車兜風，好讓牠們可以「透透氣」。

　　伯爵是一個很有個性的人，他喜歡誇張的裝扮，而羅特列克繼承了父親的這個特質。有一次，伯爵打扮成蘇格蘭風笛手，但是下身穿著芭蕾舞裙、而不是格子裙來用餐，讓他的父母嚇壞了。

　　羅特列克的母親與她的丈夫完全相反。伯爵夫人害羞內向、不喜社交，她喜歡手拿一本書，安靜的享受閱讀時光。兒子出生後，她的生活就以兒子為中心。雖然伯爵經常冷落兒子，但是伯爵夫人卻非常關注兒子。羅特列克一生都與母親非常親近。

　　羅特列克三歲時，弟弟出生。羅特列克在弟弟受洗時，初次顯露他的藝

術天賦。洗禮結束之後，父母要在教區登記冊上簽名，這時小羅特列克也想要簽名。神父說他還不會寫字，小羅特列克回答說：「那我就畫一頭牛。」

羅特列克是個聰明伶俐的小男孩；他四歲時就能識字寫作，上學後表現也很優異。但是，當他虛弱的弟弟生病去世時，伯爵夫人變得更加保護她僅存的孩子，堅持他在家裡學習。四年後，他們全家搬到巴黎，羅特列克很高興自己終於可以和其他孩子一起上學。

意外的悲劇
· · · · · · · · · · · · · ·

羅特列克十三歲時在硬木地板上滑倒，摔斷了左腿。兒童摔斷手臂或腿的事並不罕見，通常沒什麼好大驚小怪。但是羅特列克的骨折卻遲遲無法痊癒，十五個月後，他再次摔倒，摔斷另一條腿。儘管經過手術、運動和痛苦的治療，他的骨頭還是無法接合。原來羅特列克患有一種當時的人還不知道的遺傳疾病，導致他的骨頭無法正常癒合。

人們認為羅特列克之所以患這種疾病，原因在於他的父母是表親。今日，我們都知道，近親結婚生下的孩子可能會出現嚴重的健康問題。隨著羅特列克的年齡增長，他的上半身繼續發展為正常的成人，但是雙腿仍然停留在十四歲的狀態。等到他發育完成，身高僅 150 公分，而且需要拐杖支撐他短小而孱弱的雙腿。

羅特列克沒有因為身體的障礙而放棄享受人生。他不能再和同輩玩伴到

處跑、到處玩，但是他還有很多其他的興趣。羅特列克沒有依循家族傳統成為出色的騎士，而是每天都在畫素描。他仍然鍾愛馬，而且喜歡畫牠們，還向專門畫馬和狗的藝術家雷內・普林斯托拜師學畫。

藝術學生
............

十七歲時，羅特列克決定以藝術家為職業。身為土魯斯一羅特列克家族財富的繼承人，如果他身體健全，他的父親對他可能會有其他規畫，但是在發生那些意外之後，伯爵對他完全不再寄予任何厚望。他同情兒子的殘疾，卻仍對他的未來不聞不問，他同意給羅特列克一筆優厚的金錢，從此對兒子再也無所牽掛。然而，羅特列克的母親鼓勵他追求對藝術的熱愛，她很高興他找到能讓自己快樂的事物。

在挑選藝術學校時，老師普林斯托建議他去上法國著名肖像畫家萊昂・博納的課。然而，在羅特列克開始上課後不久，博納就關閉了他的畫室，於是這位胸懷大志的藝術家決定師從柯羅蒙。

雖然柯羅蒙的繪畫風格很傳統，但是羅特列克喜歡上他的課，也喜歡有其他學生與他為伍。羅特列克的性格鮮活，機智風趣、善於交際，喜歡成為眾人目光的焦點，於是畫室成為他完美的舞臺。他是遵從柯羅蒙指導的好學生，不過當柯羅蒙不在時，羅特列克則以離經叛道的歌曲和笑話娛樂同學。

羅特列克雖出身貴族家庭，個性卻非常平易近人。同學欣賞他慷慨、重

感情的個性，他結交到許多朋友，而貝爾納是其中之一。1886 年初，梵谷加入這個美術班，羅特列克和梵谷個性南轅北轍，然而他們還是成為了好朋友。晚上，包括羅特列克、梵谷、貝爾納在內的一幫朋友，經常在附近的一家歌舞廳聚會，羅特列克還在某次聚會為梵谷畫了一幅粉彩肖像畫。

有幾個月的時間，羅特列克與另一個同學阿爾伯特‧格雷尼爾分租一間公寓，令羅特列克高興的是，同一棟樓的中庭對面，就是印象派藝術家竇加的畫室。羅特列克是竇加的忠實畫迷，知道自己和大師同住在一個屋簷下，他欣喜萬分。

多采多姿的性格

在師從柯羅蒙五年之後，羅特列克決定自立門戶。他租了一間大畫室，裡面塞滿了美術用品和稀奇古怪的東西。

這個地方沒有一個角落是空的。走進這裡，觸目所及的，是一堆雜亂錯落的畫架，架上放著還沒有完成的畫作，還有凳子、梯子，以及成堆的紙板。羅特列克就喜歡這種混亂無序，不准任何人觸摸或移動任何東西。房間的兩端各有一張大桌，靠近門的那張擺滿酒瓶和調酒道具，不管客人想不想喝，羅特列克都會為他們調製異國風情的雞尾酒；另一張桌子則堆滿各種有趣的東西，像是日本假髮、芭蕾舞鞋或是滑稽的帽子，也或許是一張有趣的照片，又或是一封囚犯的情書。他會自豪的以風趣的評論介紹這些東西。

竇加的影響

　　竇加出生於 1834 年，比羅特列克年長三十歲。兩人成為鄰居時，竇加已經是位著名的藝術家——他是印象畫派的一員。

　　竇加偏好畫室內場景，這一點和印象派同儕畫家不同。從最光采奪目的芭蕾演員，到最暗沉乏味的洗衣婦，沒有什麼能逃過他銳利的目光。竇加在他的素描冊裡捕捉當代巴黎所有的場景，之後在他的畫室裡完成畫作。就像羅特列克一樣，餐館現場的音樂節目和歌舞表演的場景，特別讓他著迷。

　　竇加對於一幅畫的內容和構圖，都有著明確的想法。當他在大使餐館畫《在咖啡廳的音樂會》時，除了舞臺上的表演者，他把觀眾和管弦樂隊都畫了進去。竇加認為，如果畫作中的人物部分被裁切掉，例如左下方戴著禮帽的男士，這樣一來，畫面會更耐人尋味。

　　羅特列克非常欣賞竇加的風格，他們作畫的主題有很多都很近似，他也運用了上述竇加的裁切技巧。

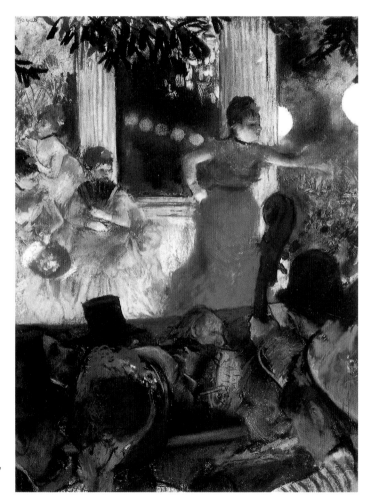

竇加，《咖啡廳裡的音樂會》，
約作於 1876-1877 年

羅特列克和他的父親一樣，也喜歡奇裝異服，經常找各種理由舉辦聚會，製造出古靈精怪的噱頭來娛樂朋友。

　　如果不在畫室接待朋友，羅特列克就會大費周章的，在他最喜歡的餐廳安排午餐，他熟知巴黎每家餐廳的獨門私房菜，堅持每一道菜都要在不同的餐廳吃。有位朋友還記得，有一回在大餐結束時，賓客們問說要去哪裡吃完美的甜點？羅特列克站起身來，帶著這群人走過街道，走進一間公寓，爬上三層樓，還沒來得及和公寓主人打招呼，他就逕自領著大家來到竇加所畫的屋主肖像畫前，興高采烈的說：「我的甜點在這裡！」要享受美好的餐後甜點，他想不出哪裡有比竇加的畫作更完美了。

　　像竇加一樣，羅特列克也想要描繪巴黎生活的場景。他最喜歡的作畫主題是歌舞表演歌手、馬戲表演者和享受美好時光的人們，而對風景畫和靜物寫生完全提不起興趣。羅特列克不同於他大多數的藝術家朋友，他不必靠賣畫賺錢，因此可以隨心所欲的畫畫，並嘗試新的想法。

　　他的畫室樓下住著他很喜歡的模特兒蘇珊・瓦拉東，還有她的母親和兒子。相信藝術愛好者就算沒聽過瓦拉東這個名字，也會認得她的臉，她出現在許多印象派的畫作裡──因為她是雷諾瓦和其他畫家的模特兒。

　　當時，大多數人都不知道瓦拉東也是藝術家。瓦拉東和羅特列克是好朋友，她經常上樓找他。有一天，他突然去拜訪她，發現她正在畫一幅畫，當他看到她出色的畫作，便鼓勵她繼續畫畫。

蘇珊‧瓦拉東

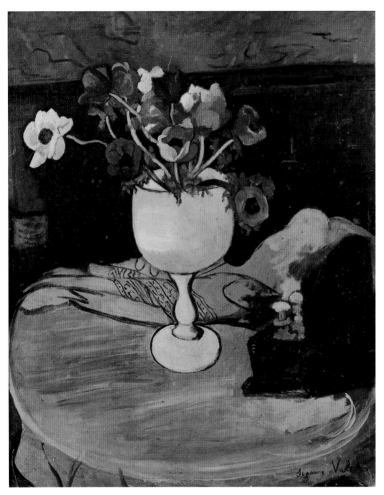

瓦拉東，《白花瓶裡的銀蓮》，年分不詳

蘇珊‧瓦拉東生於 1865 年 9 月 23 日，是一名洗衣女工的私生女。由於母親收入非常微薄，瓦拉東十幾歲時就要做各種工作來養活自己。她十六歲之前甚至還當過馬戲團的雜技演員，後來在表演空中飛人時墜落身受重傷。為了找更安全的工作，她成了藝術家的模特兒。

瓦拉東為當時一些知名的畫家當模特兒，例如，我們可以在雷諾瓦的兩幅名畫裡看到她跳舞的身影，也可以在羅特列克的幾幅傑作裡看到她。她沒有錢上美術課，是藉由觀察那些畫自己的藝術家，來學習繪畫。

在那個時代，職業女藝術家寥寥無幾。1894年，瓦拉東成為法國國立美術學院錄取的第一位女性，這是個非凡的成就。瓦拉東在許多展覽中展示她的作品，在國際上享負盛名。她的兒子莫里斯‧烏特里羅也是著名的藝術家。

紅磨坊

羅特列克的畫室在巴黎的蒙馬特區，那裡還住著其他藝術家，包括梵谷。蒙馬特有熱鬧繁華的夜生活，處處是歌舞表演、餐館和舞廳，而羅特列克全都去過。他一邊與朋友聊天喝酒、一邊素描周圍場景的身影，等到他回到畫室，就用這些草圖作畫，或是以一種叫做「石刻印刷法」的技術進行印刷。

他最喜歡的作畫地點是紅磨坊，夜復一夜，那個戴著圓頂禮帽、戴著夾鼻眼鏡的小個子男人，總會出現在他預訂的餐桌旁。巴黎夜生活裡他所喜歡的一切，紅磨坊都有：明亮的燈光和色彩、熱鬧的人群、美妙的舞蹈、活潑的音樂，還有朋友的陪伴。早進場的人可以欣賞到巴黎一流歌手的演唱，曲目可能輕鬆有趣，也可能情感濃烈。等到稍晚，蒙馬特的一流舞者將上臺表演「方舞」，是一種康康舞的變化型舞蹈。

方舞是種活潑的四人舞：男女舞者各兩名，他們在舞蹈裡互別苗頭，特別是女舞者，比的是誰的腿能踢得最高，同時炫燿著大腿上最華麗的蕾絲褲襪。紅磨坊有一名綽號叫「愛吃鬼」的知名舞者，她的拿手絕技就是踢掉舞伴的高帽、然後劈腿著地，而她最喜歡的搭檔是「軟骨瓦倫亭」。軟骨瓦倫亭的筋骨柔軟靈活，簡直就像個橡膠人，他的身材出奇得高，而且非常纖瘦，身穿長禮服外套，頭戴絲質禮帽，帽簷低垂到雙眼上方，看上去就像是在鎮上過夜的送葬人。他們的精采表演吸引無數觀眾，博得滿堂彩。

《紅磨坊的愛吃鬼》

羅特列克在二十六歲時設計出這張海報，因而一夜成名。他知道要張貼在戶外的海報，必須具備立即而強烈的視覺效果，才能成功吸引路過行人的注目。

他認為「愛吃鬼」是紅磨坊最有力的招牌，觀眾絕對不會沒注意到她的紅色褲襪和白色襯裙。在海報的畫面上，她的搭檔「軟骨瓦倫亭」，還有觀眾的黑色剪影，都把我們的注意力引導到她身上。

海報裡的其他細節也很重要。羅特列克將舞池上方的黃色球型電動吊燈，以黃色圓形色塊代替，放在畫面左方。醒目的黃色圓形色塊，能讓路人停下腳步再看一眼，一探究竟：「這到底是什麼？」

羅特列克在左下角的簽名，是把名字縮寫（HT）和姓（Lautrec）結合在一起，讓人以為海報設計者「Hautrec」是個沒沒無聞的藝術家。羅特列克是刻意這樣簽名的，如果他的父親和家人知道他們高貴的姓氏出現在海報上，一定會大為震怒，甚至會覺得可恥。畢竟，當時人們認為海報不是藝術品，而是廉價的印刷品，一次會有數千張在巴黎城內被到處張貼，任由在風吹雨淋下支離破碎。有些甚至會被做成活動式廣告看板，掛在人身上，騎著驢、沿著巴黎最優雅的香榭麗舍大道遊街。

羅特列克在畫家生涯裡，有幾種不同的簽名方式。在早期的畫作，他重新排列姓氏的字母，以「Treclau」簽名。後期，他則是用「H T Lautrec」、「Lautrec」，或是簡單的「HTL」。

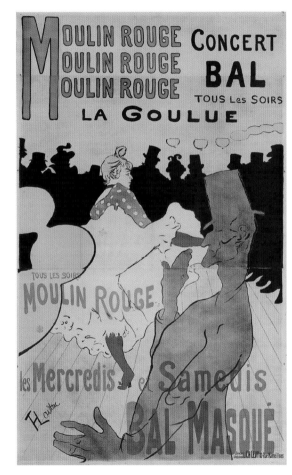

羅特列克，《紅磨坊的愛吃鬼》，1891 年

海報鬼才

　　紅磨坊打著燈籠，也找不到比羅特列克所設計的海報更好的廣告。1891 年時，沒有人料想得到，他初試啼聲的第一張海報會在一夜之間引起轟動。不過短短幾天，這張海報就成為藝術收藏者的收藏品。經媒體報導後，不到一年就在國際上成為象徵巴黎的標幟。

　　在城裡到處張貼海報是當時非常流行的廣告方式。海報通常滿是文字和華麗的圖像，而羅特列克的海報具有勁道十足的原創力：他用簡練、大膽的影像講述故事，用很少的文字就傳達出舞廳的熱烈氣氛。他的作品非常受歡迎，甚至有收藏迷在膠水還沒乾之前，就把海報從牆上撕下來。

　　藝人也開始委託羅特列克設計宣傳海報。亞里士提德·布朗特是羅特列克最欣賞的歌手之一，他以尖細的嗓子，唱出郊區工人階層生活的歌曲而聞名。在表演時，他會跳到顧客的桌子上，高歌犀利辛辣的一曲。羅特列克非常熟悉布朗特的音樂，在柯羅蒙的畫室時，他經常在課堂上唱布朗特的歌曲來娛樂同學。

　　布朗特在大使餐館駐唱時，點名羅特列克為他設計宣傳海報。這位歌手以大膽的衣著而聞名，出場時經常是一身紅圍巾、黑色斗篷和寬邊帽的打扮，在羅特列克的畫筆

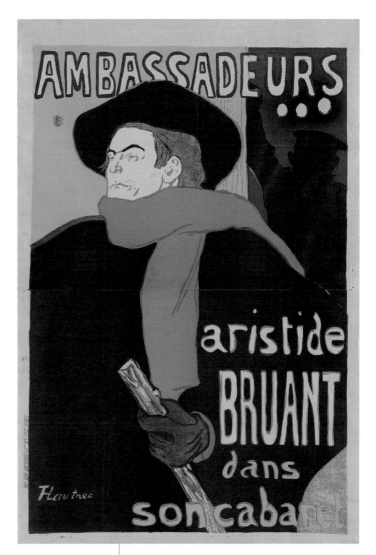

羅特列克，《大使餐館：布朗特》，1892 年

羅特列克知道,成功的海報必須具備立即而強烈的效果。請用他的方法設計一張海報。

材料:
- ◆ 鉛筆
- ◆ 橡皮擦
- ◆ 圖畫紙
- ◆ 麥克筆

1. 羅特列克的布朗特海報只有幾個構成元素:歌手的簡化圖像、標題與少量文字。在設計自己的海報時,請記住這一點。

2. 決定你要宣傳的事物,可能是活動公告,例如烘焙特賣會或是音樂會等。

3. 針對你想要宣傳的內容,大膽想像一個能夠代表它的影像。例如,冬季音樂會的廣告可能是一把戴著圍巾的大提琴;烘焙特賣會的廣告可能是用櫻桃裝飾的蛋糕。

4. 用鉛筆在圖畫紙上畫出你的設計草圖。首先,從紙的上緣到下緣畫一條線,把頁面分為 1/3 和 2/3。羅特列克就是運用這種版面配置,為他的設計增添吸引力。

5. 把畫得很大的圖像放在頁面中心左側,涵蓋大部分頁面。頁面的上方和右下角留空間給文字。

6. 想 1 到 2 個最能宣傳你的活動的詞彙,用粗體寫在頁面上方,與紙同寬。

7. 在右下角寫上活動的詳細信息,可以包括活動的舉辦地點和時間。訊息保持簡單,讓文字放大,即使遠遠的也看得清楚。

8. 使用誇張大膽的純色為海報著色。在你想要的地方留白,但是,背景一定要上色;這樣能突顯圖形。最後在海報左下角簽名。

下，他就是這樣的形象。俱樂部的經理本來同意支付海報費用，但是當他看到羅特列克的設計時卻退件拒收，經理認為來到大使餐館的是一群品味精緻的聽眾，羅特列克的海報無法吸引他們。布朗特不認同經理的看法，他表示，除非這張海報貼滿整個巴黎並在舞臺上展示，否則他拒絕登臺演出。

羅特列克的商業設計作品不只有海報，劇院的節目單、樂譜封面和書封等，他都設計過。

最後的歲月
●●●●●●●●●●●●●●

羅特列克的一生充實而忙碌，他的作品曾經參加許多展覽，他也接到許多委託案件。但是，他夜夜在蒙馬特的歌舞場、舞廳和酒吧間流連，而且喝酒經常喝過頭，這樣的生活過了十七個年頭之後，他的健康開始衰退。1899年，三十四歲的羅特列克精神崩潰，他的母親將他送進私人療養院。

這家療養院過去是一座宮殿，有一座樹木繁茂的林園，園裡有供病人散步的小徑。在醫生的照顧之下，羅特列克幾天之後感覺開始好轉，他又開始畫畫和社交，邀請許多朋友來拜訪他。

雖然他感覺好多了，但是醫生說，他恢復的狀況還不夠好，不能離開療養院。羅特列克覺得自己像個囚犯，不久之後他想出一個出院的計謀。首先，有醫生和警衛在附近時，他會停止抱怨而且表現出一副很愉快的樣子，同時，刻意創作一些足以讓他們認為他理智清醒的佳作。

在接下來的幾週，羅特列克畫出一系列馬戲團的場景和其他病人的肖像。有鑑於他想要打動的觀眾是醫生和院方，因此他避免採用他一貫的華麗風格和熱鬧的歡樂場面，他的畫作風格冷靜、保守，而且色彩柔和。三個月後，醫生准許他出院，於是他自豪的宣告：「我用我的畫買到我的自由。」

出院後，羅特列克努力過著更健康的生活，他的朋友也從旁幫助他改掉舊習慣，因此有一陣子他看起來很專注，工作成效也很好。但是，後來他還是再度開始酗酒。他在 1901 年的春天中風，同年 9 月，在母親的家中去世，享年三十六歲。

羅特列克的遺產

羅特列克是 19 世紀後期最具創新精神的藝術家之一，他的生命儘管短暫，但是生產力非常高。他徹底改變了海報藝術、製作三百多幅版畫、完成大約六百幅畫作，盡情歌頌 19、20 世紀時期的巴黎夜生活。

羅特列克過世後，他的藝術品經紀人莫里斯・喬揚與他的母親，成為他的藝術宣揚者。伯爵夫人出錢在他的出生地——法國南部城市阿爾比——建造一座博物館，羅特列克的畫作以及三十一張海報，都收藏在羅特列克博物館。博物館也展出與他同時代其他藝術家，包括瓦拉東和竇加的作品。

如何辨識羅特列克的畫作

要辨識羅特列克的畫作，以下是一些線索：
◆ 海報！宣傳巴黎 19 至 20 世紀的娛樂。
◆ 舞者！她們那飾邊花俏繁複的白色襯裙和踢得高高的腿。
◆ 歌舞表演場的觀眾！他們在紅磨坊享樂一整晚。

皮影劇場

羅特列克喜歡去巴黎一家名叫「小黑貓」的歌舞場看皮影戲。這個由藝術家亨利·里維耶設計的皮影劇場，是用後方打燈光的剪紙人偶演出。這些人偶隨著故事開展，搭配現場的音樂和旁白，在白色絲網布幕流轉。演出時，里維耶的助手有時候多達 20 人，而他的劇場舞臺有兩層樓高，占據一整面牆！

請製作一個小劇場，為朋友演出一齣你自己的皮影戲。

材料：
◆ 大型正方型紙盒
◆ 剪刀
◆ 數種顏色的紙，包括黑色
◆ 口紅膠
◆ 白色薄紙
◆ 膠帶
◆ 手電筒或小型閱讀燈
◆ 鉛筆
◆ 烤肉串用的長竹籤

1. 在紙盒底部裁出一個大方孔。
2. 用各色的紙剪裁圖案，黏貼在盒外做為裝飾。
3. 剪一張正方型的白紙，四邊都比鞋盒孔大 1 公分，然後用膠帶黏在盒內，覆蓋住方孔。這就是你的皮影戲屏幕。
4. 將盒子側放，屏幕面向觀眾。將手電筒或燈放在屏幕後面，讓光線能照在紙上。接下來製作皮影偶。
5. 想一個故事，寫成劇本，決定你需要什麼角色。皮影偶的角色看起來就像影子，不必有太多細節，規畫一下要怎麼畫它們，才能充分呈現角色的輪廓。你可能還需要製作皮影布景，像是樹木或房屋。
6. 在黑紙上畫出人偶或布景。如果你想要，也可以在影像裡添加簡單的細節，例如瞳孔或窗戶。
7. 把人偶及布景依輪廓剪下來。
8. 把 5 公分長的膠帶揉成一個小黏球，固定在竹籤的尖端，然後黏在皮影偶上。每個皮影偶都黏上竹籤。

膠帶黏球　　竹籤

9. 在黑暗的房間裡，打開手電筒或閱讀燈進行演出。把皮影偶貼近屏幕，根據你的故事情節移動影偶，邊講故事邊更換或增加影偶。

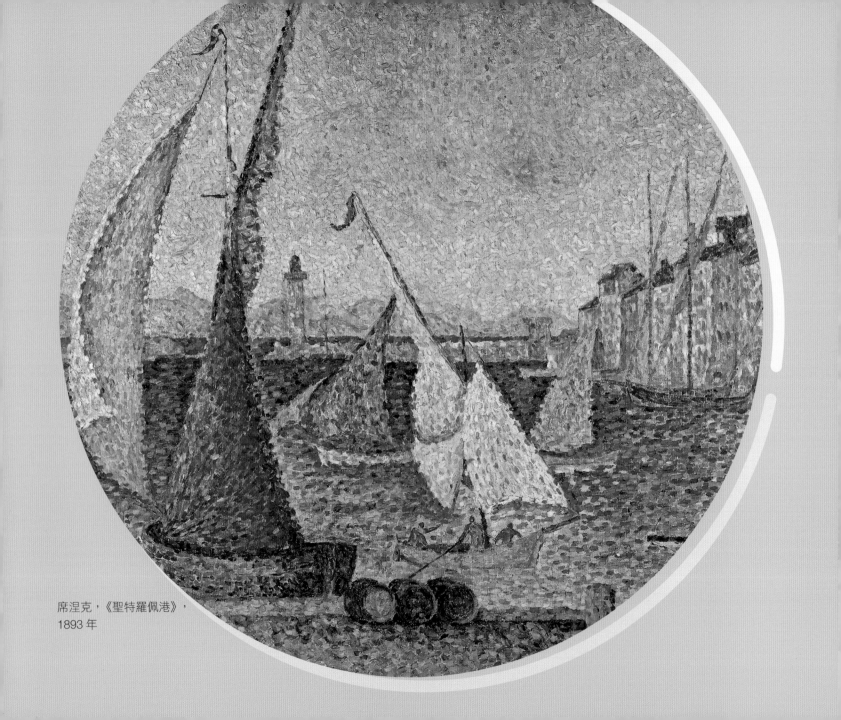

席涅克，《聖特羅佩港》，
1893 年

保羅・席涅克

席涅克是畫家、水手和「點描法」的宣揚者。雖然秀拉是最知名的點描畫派藝術家，但是席涅克的聲量最大。我們對點描畫派的了解，以及對於嘗試用色彩繽紛的短促筆觸和圓點作畫的藝術家的認識，大部分都來自席涅克的著作。

童年時期

席涅克的全名是保羅・維克多—朱勒・席涅克，1863 年 11 月 11 日出生於巴黎。他的父親經營一家供應拿破崙三世軍事需

要的馬具和馬鞍事業，生意相當興隆。

席涅克出生後不久，他們一家人就搬到藝術家雲集的蒙馬特區，住在店面樓上。對於一個小男孩來說，在這裡成長是有趣的事。他步行上學的途中會路過櫥窗裡掛滿畫作的藝術工作室和畫廊，他最喜歡的是由一群自稱「印象派」的年輕藝術家所創作色彩鮮豔的畫作，他們的藝術非常有現代感。他們舉辦第一次展覽時，席涅克只有十歲，當時，這些人還沒有真正得到賞識。大多數人認為他們的畫看起來雜亂無章，一副還沒有完成的樣子，但是年幼的席涅克很喜歡這些畫。

十六歲時，他去參觀印象派的第五次展覽，雖然兩位最著名的印象派畫家，莫內和雷諾瓦沒有參展，但是許多藝術家都有作品展出，如畢沙羅、古斯塔夫·卡耶博特和高更。席涅克很欣賞竇加的一幅畫，於是拿出筆記開始畫草圖。臨摹傑作是巴黎畫家的傳統，學藝術的學生都會到羅浮宮臨摹大師的作品。有一次畫展中，高更看到席涅克在臨摹，走上前去申誡他：「先生，這裡不能臨摹。」之後把他趕出展覽會場，多年之後，席涅克對這段往事還津津樂道。幸好，這件事並沒有削弱他對藝術的熱情。

同年還發生一件憾事，席涅克的父親因為肺結核而過世。他的母親決定出售事業，搬到郊區。賣掉父親的事業，讓席涅克接下來的人生都有了穩定的收入，能夠自由從事他想做的事。席涅克的學業表現優異，而且熱愛文學，他的母親原本希望他成為建築師，但她並不堅持。最後席涅克離開了學校，開始畫畫。

不久之後，一場莫內的畫展對他產生強烈的衝擊，他立定志向成為一名

印象派畫家！

興趣廣泛的藝術家

・・・・・・・・・・・・・・・・・・・・・

席涅克的新家位於巴黎西北郊區的阿涅勒，鄰近塞納河畔，附近的美麗海灘是度假勝地，巴黎人假日午後常來這裡放鬆，藝術家也常來作畫。席涅克不同於大多數胸懷壯志的藝術家，他沒有進藝術學校。對他來說，做為一名印象派畫家，就是要在戶外作畫，而不是在窒悶的畫室裡，於是，他獨自帶著顏料畫具到河邊練習。他在那裡遇到愛好航海的印象派畫家卡耶博特，他們一起揚帆航行，不久之後，席涅克還買了自己的船。

第二年夏天，席涅克走訪諾曼第海岸，畫下他的第一幅海景畫。後來他描述自己早期的繪畫技巧：「我作畫的方式就是在畫布上塗上紅色、綠色、藍色和黃色，雖然不是很講究，但是滿懷熱情。」也許是他意識到去上美術課不是什麼壞事，當他從海岸回來，便報名參加了由艾米爾・本開的美術班。他上課的期間很短，最大的收穫就是認識賣顏料給學生的唐基老爹，成了唐基老爹美術用品店的常客。他欣賞唐基收藏的現代畫作，甚至說服自己的母親買下一幅塞尚的風景畫。多年後，他在那裡遇到他的好朋友梵谷。

席涅克的個性非常外向，很容易結交朋友，他和幾位小說家、詩人和評論家都有往來。他本人就是才華洋溢的作家，不時加入他們，討論文學、政治和藝術。記者費內昂也在這一群人當中；不久之後，當席涅克從新朋友秀

拉那裡學到一種繪畫技巧，而費內昂正是熱衷這種繪畫技巧的支持者。

遇見秀拉
● ● ● ● ● ● ● ● ● ● ● ●

　　席涅克在二十一歲時遇到秀拉這位將改變他人生的藝術家。他們倆都是獨立藝術家沙龍的參展者，在這團體裡，藝術家可以自由展出自己的作品，不需要通過評審的篩選。在一次展覽的規畫會議上，席涅克與秀拉恰巧相鄰而坐，雖然他們的性格截然不同，卻還是建立起了友誼。

　　席涅克外向而健談，秀拉則是冷靜而內斂。他們的藝術背景也大相逕庭，秀拉比席涅克年長四歲，出身於知名的法國國立美術學院；反觀席涅克，則多半靠自學。這位長袖善舞的年輕藝術家，非常喜歡這位新朋友——秀拉雖然安靜，卻有一些非常有趣的想法。

　　事實上，他們兩人是絕配。秀拉的繪畫觀念以及正規的訓練，剛好是席涅克正在尋找的基礎，席涅克則為秀拉引見他的文藝界朋友，做為回報。兩年後，當秀拉展示他革命性的繪畫風格時，這些人成了他最忠實的支持者。秀拉就像是個靜靜坐在場邊的旁觀者，席涅克反而像是當事人，親自下場滿懷熱情的解說，說服評論家和記者，報導秀拉革命性的繪畫理念。

　　秀拉顛覆藝術界的畫作就是那幅高 2.08 公尺，寬 3.08 公尺的《大碗島的星期天下午》，他在遇到席涅克後不久，就著手創作此畫。首先，他在大碗島做了數十次考察，大碗島是一個水濱公園，假日常有划船者和談戀愛的情

喬治‧秀拉

1859 年，喬治‧秀拉出生於巴黎。他十六歲時開始學習繪畫，十八歲時考進法國國立美術學院，這是享譽全世界的一流藝術學校，專精於研究傳統藝術。

但是，秀拉不是傳統的藝術家。上完課後，他會踏上學院宏偉的樓梯，進入圖書館，他在那裡讀遍所有關於藝術與科學的資料。他最喜歡的作家之一是查爾斯‧布隆克，布隆克相信，科學方法可以用於創作藝術。經過十八個月的學習，秀拉辦理休學，租下一間藝術工作室，開始摸索自己的風格。

秀拉繼續研究科學時得知，蘇格蘭物理學家詹姆士‧克拉克‧麥克斯威爾，曾經展示顏色如何混合的實驗。麥克斯威爾在一張圓盤塗上兩種顏色，分別各占半個圓，當快速旋轉圓盤，兩種顏色看起來就像

混合在一起，成為一種新的顏色，如藍、黃兩色圓盤在快速旋轉時，看起來是綠色。

美國物理學家奧格登‧魯德則認為，不必旋轉圓盤也能達到同樣的效果，不同顏色的小點，只要畫得非常靠近，從遠處看起來也會有混色效應。這種效應叫做「光混合」。

之後秀拉藉由各種實驗，開發出一種新的繪畫技術，而這一切都從一個簡單的圓點出發。

秀拉決定用小圓點描繪整幅畫作，他沒有像其他藝術家那樣在調色盤上混合顏色，而是讓觀眾用視覺混合他的筆觸，這種用小點作畫的方法稱為「點描畫法」。秀拉最著名的畫作《大碗島的星期天下午》和一整面牆一樣大，他在這幅巨大的畫布上一個點一個點細細的描畫，持續兩年才完成這幅畫作。

秀拉從不和朋友談論他的私人生活，除了和他的藝術有關，秀拉也不太聊其他話題。就連和他最親近的朋友也不知道他有個女友，名叫「瑪德琳‧諾布洛赫」，而且他們有一個還在襁褓中的兒子。秀拉的朋友是在他意外身亡之後，才知道他有個小家庭；秀拉離世時年僅三十二歲，死因是發燒後暴斃。他的藝術家朋友們——尤其是席涅克，繼承他的遺志，著述闡揚他的理念，並創作充滿活力的彩色點描畫作。

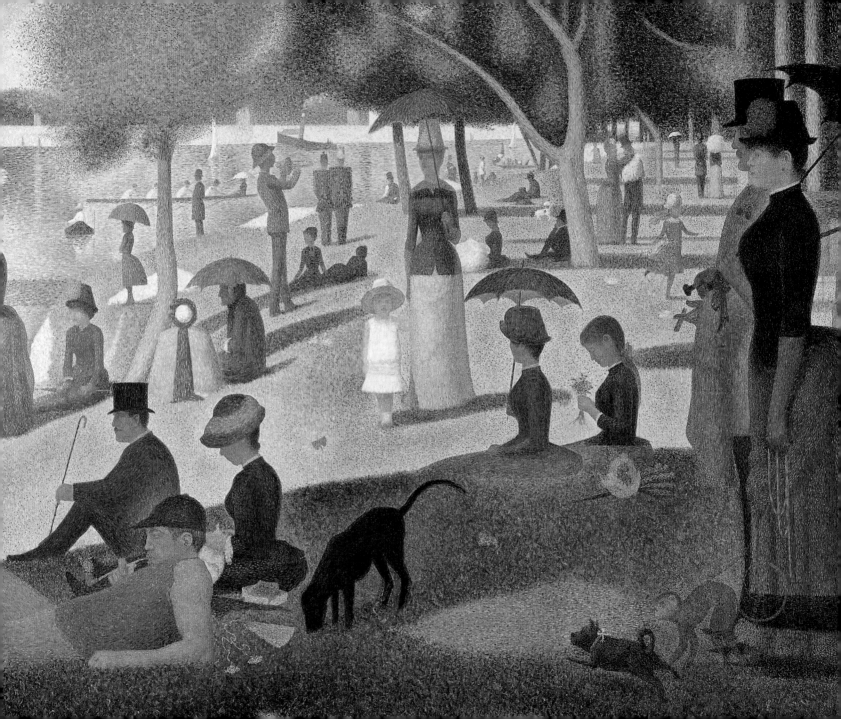

侶來此，度過悠閒慵懶的午後時光。之後他回到畫室，找來一張大到必須用梯子才能搆到頂端的畫布，極有耐心的用顏料在畫布上點下一個又一個小圓點，直到整張畫布滿滿都是閃爍的顏色，一種全新的繪畫方法就此誕生。

席涅克經常拜訪秀拉的畫室，並且開始學習運用他的繪畫技巧。除了席涅克，還有其他人嘗試這種畫法。當印象派籌辦最後一次展覽時，席涅克和秀拉都應邀參展。

點描畫登場

展覽還沒開幕，這些小圓點就已經引發軒然大波。有些印象派畫家認可這種新畫法，像畢沙羅就非常感興趣，也創作了幾幅點描畫作，打算在展覽裡展示，並堅持邀請秀拉和席涅克參展。但是有些人卻認為秀拉破壞了印象派試圖創造的效果，莫內就屬這派。點描法是一種非常謹慎而講究的畫法，每個筆觸都經過精心安排，莫內則偏好用隨興的筆觸描繪稍縱即逝的印象，當他得知秀拉在畫作定稿前，對大碗島進行了五十多次考察，為此震驚不已。

經過多次激烈的辯論、威脅和妥協，第八次、也是最後一次的印象派展覽，終於在 1886 年 5 月 15 日開幕。雖然策展者為這些「令人髮指」的點描藝術作品單獨闢室展出，但是莫內與雷諾瓦仍然抵制這次的展覽，拒絕與秀

秀拉，《大碗島的星期天下午》，1884-1886 年

拉的繪畫新技巧有任何牽扯；在他們眼中，這種作畫方法的內涵更偏向科學，而不是藝術。點描畫法雖然激怒了一些藝術愛好者，卻也同時引起年輕評論家的高度關注，其中一位就是費內昂，他把這種新畫風譽為「新印象派」，後世稱為「點描畫派」。

遇見梵谷

第八屆印象派展覽開幕時，梵谷已經在巴黎生活三個月，印象派色彩鮮豔的畫已經讓他目眩神迷，新印象派的藝術也進一步開啟更多的可能性。梵谷在唐基老爹商店遇到席涅克，並聽他講述關於顏色的理論，自己也準備嘗試一下。但是，梵谷的耐心不夠，無法用精心構思的小點來填滿畫布，於是，他在上顏料時改用較為粗獷的筆觸，以取代細緻的小點，而這麼做反而讓他的畫作，自有一股獨特的能量。

席涅克喜歡和梵谷結伴，兩人經常一起外出作畫。他們都很健談，有時候聊得太忘情，甚至忘記原來在做什麼。席涅克總會講起一段與梵谷一起出遊之後步行回家的往事：有一次他們討論得激烈，這個荷蘭人講到激動處，揮舞著雙臂，結果把還沒有乾透的顏料濺得自己和路人一身。貝爾納有時候會加入他們的行列，席涅克和貝爾納對於自己的藝術信念都有一種執迷，有時候，他們會起爭執，雖然梵谷自己也不是那麼冷靜的人，卻也不得不出面為他們調解。

梵谷搬到亞爾時，與席涅克透過書信往來保持聯繫，他們討論著對顏色的想法，並附上自己正在作畫的草圖。一年後，席涅克在前往地中海的途中，親眼見到梵谷的作品。這個時候的梵谷在亞爾，因精神崩潰而住院接受治療，席涅克說服醫生讓他離院一天，讓他們可以去梵谷家裡看他的畫。席涅克想幫助他這位飽受折磨的朋友，建議他一起前往地中海岸畫畫，但梵谷知道自己病情嚴重，婉拒了席涅克的邀請。

席涅克的來訪對梵谷意義重大，當他離開時，梵谷送了他畫有兩條鯡魚的靜物畫。不久之後，他寫信感謝席涅克來探望他，說這次的拜訪「有助於我振作精神」。

九個月後，在布魯塞爾一場展覽會，他們兩人都有作品參展，而席涅克在那裡看到梵谷的六幅畫作，其中有兩幅是耀眼的向日葵。那時的梵谷已經住進療養院，無法離院，因而錯過一個令人驚心動魄的夜晚——事件的引爆點正是梵谷的畫作。

那個傍晚，席涅克、羅特列克與其他參展者，前往布魯塞爾參加開幕夜前的宴會。羅特列克無意間聽到，比利時畫家亨利・德格魯侮辱梵谷的作品，德格魯因為自己的作品陳列在梵谷畫作旁，他不高興的批評「梵谷先生畫的那一盆討人厭的向日葵」。當德格魯說梵谷無知、愛炫耀時，羅特列克已經聽不下去了！他大可用拐杖狠狠的敲打德格魯一頓，但還是要求和德格魯來場兩人決鬥。同樣大發雷霆的席涅克，上前為羅特列克助陣，他語帶威脅道，如果德格魯膽敢傷害羅特列克，他會殺了德格魯。後來，德格魯收回對梵谷的批評，決鬥也隨之撤銷。

航海愛好者

梵谷死後不到一年，席涅克又失去另一位朋友。秀拉發燒後，病情急轉直下，突然死亡。席涅克備受打擊，他不僅失去朋友，也失去他們這一小群藝術家的領袖，現在，延續新印象派傳承的任務落在他的身上。在幾位志同道合的藝術家的幫助下，他策畫新印象派的展覽，並繼續寫文章，也不斷畫畫。

席涅克後來得出了一個結論，點描畫法最適合用於描繪陽光和水，也就是光輝閃爍的場景。他開始以波光粼粼的海景做為他作畫的主題，對於一個水手來說，這個主題再完美不過了！

席涅克是個熱愛大海的狂熱水手，他一生中曾經擁有過三十二艘船，而且大部分閒暇時間都在水上度過。秀拉去世的那個夏天，他駕著 11 公尺長的遊艇啟航；遊艇以藝術家愛德華·馬奈，在 1863 年發表一幅名叫《奧林匹亞》的畫作為名，而席涅克是馬奈的忠實畫迷。他駕著他的「奧林匹亞號」，朝向法國地中海沿岸的美麗小鎮聖特羅佩航去。

對於席涅克來說，繪畫與航海是完美的結合。他有一雙水手的眼睛，可以看到大多數人都會錯過的水面細節，例如微風吹皺水面產生的細小波紋，他把這些細節都畫進他的畫裡，用色彩構成波光粼粼的水面和耀眼的天空。在聖特羅佩，他找到發展他的藝術所需要的寧靜，在寫給母親的一封信裡說到：「幸福——這就是我剛剛發現到的。」他的筆觸變得更開放，更像是鑲嵌方塊，而不是小圓點。

多年來，席涅克往來於聖特羅佩和巴黎之間，馬蒂斯等幾位藝術家在聖

做一艘點描畫帆船

做一艘看起來像是從席涅克的畫裡開出來的船。你可以讓點描畫帆船在浴缸裡航行，或是和朋友一起在水池進行帆船比賽。

材料：

- ◆ 長 23 公分、寬 30 公分、厚度 0.3 公分的珍珠板
- ◆ 25 公分長的塑膠吸管
- ◆ 鉛筆　　◆ 尺
- ◆ 剪刀　　◆ 防水彩色麥克筆
- ◆ 釘書機　◆ 原子筆

1. 如左下圖示，沿著珍珠板的一角畫出一個直角三角形，底邊 15 公分，直邊 18 公分。剪下這個直角三角形。這是帆船的船帆。

2. 在珍珠板上畫一個 20×7 公分的長方形，剪下長方形，並把四個角修圓。這是帆船的船身。

3. 從珍珠板裁下一個 5 公分寬的三角旗形狀的三角形。這是船旗。

4. 用鉛筆在泡棉片上畫圖案，用點描畫法上色，也就是用麥克筆尖在珍珠板按壓出彩色圓點。船身只需一面著色，船帆和船旗則是兩面都要著色。

5. 將船旗放在吸管頂端，旗尖向左，用釘書機固定於吸管上。船帆放在船旗下方，18 公分的那一邊與

吸管對齊，帆尖朝右，用釘書機固定在吸管上。

6. 吸管底部斜剪成一個尖。

7. 在距離船身一端邊緣 6 公分、與上下緣等距之處做記號。用筆尖壓戳記號處，穿出一個小孔。

8. 將吸管的尖端插入孔中，穿過 2 公分。

9. 讓帆船漂浮在水面上。

席涅克，《翁夫勒港的入口》，1899 年

特羅佩停留期間，也都會去探訪席涅克。就在快要過三十歲生日之時，席涅克與交往多年的貝瑟·候布蕾結婚，他們在聖特羅佩買下一間房子，取名為「La Hune」——這是航海用語，意思是船的桅杆。他們兩人在十年前相遇時，候布蕾是做帽子的裁縫，之後許多年，她為他的許多畫作擔任模特兒。他們後來分居，而席涅克又與珍妮·塞默斯海姆—德斯格蘭奇組成家庭，他們有一個女兒，名叫「吉內特」。

席涅克不畫畫或寫作時，就駕著奧林匹亞號出海。1929年，他接受一項委託工作，航行法國一百個港口並畫下水彩畫。席涅克原本認為這項計畫只需要六個月，但是最後歷經兩年才完成。

席涅克的藝術遺產

席涅克過著長壽、多產和幸福的人生，他的作品受到收藏家的重視，在世時出售很多件作品。而除了五十五年的職業畫家生涯裡所創作的眾多畫作之外，席涅克還寫了幾篇關於藝術理論的重要論文。1908 年，他成為獨立藝術家協會的會長；這個組織所舉辦的展覽，只需要支付低額的會費，任何藝術家都可以參加。它不同於其他展覽，參展畫作不必經過評審團挑選，如此一來，大眾和其他藝術家都可以看到新風格的作品。

身為新印象派的發言人，他努力說服其他人採用點描畫法，雖然嘗試過這種技巧的藝術家，後來還是改用其他方法，像梵谷就是。不過，嘗試實驗過後，他們都開始以新的角度思考顏色。

席涅克對年輕一代的藝術家有著重要的影響力。馬蒂斯跟著他一起用點描法作畫之後，進一步拓展實驗，結果發展出一種嶄新的繪畫風格，稱為「野獸派」。

他喜歡幫助年輕一代的藝術家，他買過馬蒂斯和其他幾個人的畫，也曾收購他敬仰的印象派畫家的作品，其中包括莫內、竇加等。

這位身強體健的藝術家、作家和倡導人，直到生命的最後幾個月，都不間斷的作畫和航行。1935 年，他在巴黎去世，享壽七十一歲。

▨ 如何辨識席涅克的畫作

以下這些特質，有助於你辨識席涅克的畫作：

◆ 小圓點！肖像、風景和港口景緻，都是由成千上萬個彩色小圓點所組成。

◆ 帆船！席涅克畫船，也畫從甲板上看到的景觀：沙灘和岩岸。

◆ 海和天空！席涅克認為，最適合用點描畫法的景觀是波光粼粼的海景。

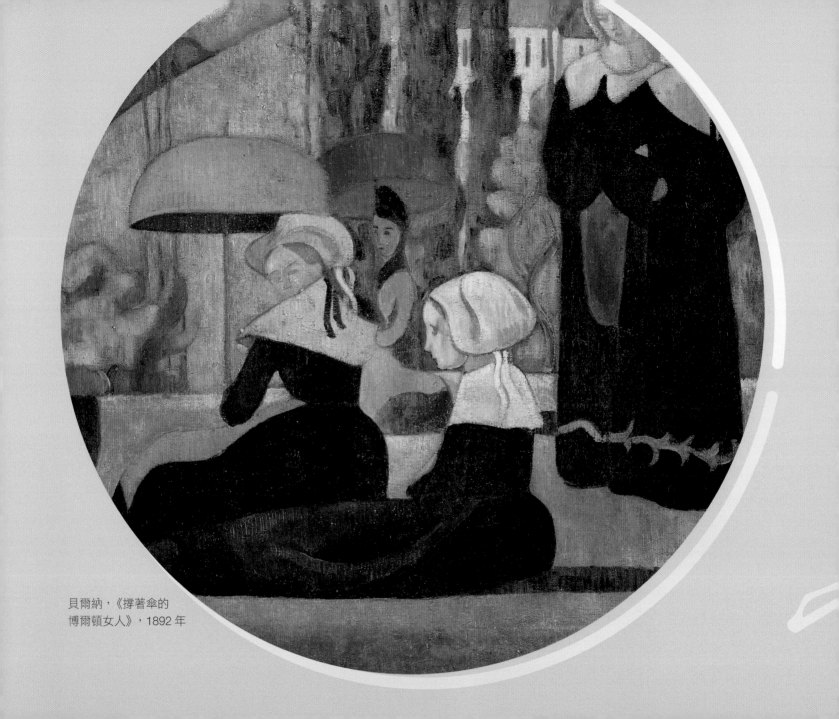

貝爾納，《撐著傘的
博爾頓女人》，1892 年

埃米爾·貝爾納

論藝術，埃米爾·貝爾納是一個全才，幾乎什麼都會。他畫壁畫、設計壁毯、雕刻家具，還會在窗戶上作畫，讓它們看起來就像彩繪玻璃。他對文字也很有一套，只要給他一支筆，他就能寫出劇本、小說或詩。

他對一切都充滿好奇心。晚年時曾採訪過塞尚等著名藝術家，並寫成文章，甚至還出版過雜誌。貝爾納的名氣雖沒有一些藝術家那麼高，不過，我們可以透過他的文字，對其他藝術家有了更多的了解，包括他的好朋友，文森·梵谷。

童年時期

貝爾納的全名是埃米爾・亨利・貝爾納，1868 年 4 月 28 日出生於法國北部靠近比利時的邊境、一個叫做「里爾」的地方。里爾的紡織業遠近馳名，數百年來，這裡的紡織工人製造精緻的布料，供法國皇室使用。19 世紀，工業革命興起，引進機械化的大型紡織廠紛紛成立，貝爾納的父親在此經營一家成功的紡織工廠，並且希望他的兒子最終能子承父業。

貝爾納三歲時，妹妹瑪德琳出生。這個小女孩一年到頭幾乎都在生病，因此父母特別關注妹妹，似乎沒有什麼時間可以陪伴貝爾納。不過幸好小貝爾納還有祖母蘇菲。

蘇菲是事業成功的女商人，在里爾經營洗衣店，手下有二十多名員工。她很喜歡貝爾納，這個從九歲起就和她一起生活的孫子。

里爾有很多地方可以讓貝爾納探索，他最喜歡的一個地方，是製作彩繪玻璃窗的藝術工作室，那裡的彩繪玻璃透著光，散發著各種顏色。後來，貝爾納用自己的方法讓顏色發亮。十五歲時，他獨力裝飾臥室的天花板，還在窗戶畫上圖案並塗滿顏色，看起來就像彩繪玻璃。

心志堅定的藝術家

貝爾納十歲時，舉家搬到巴黎。這時候的巴黎正處於一個鼓舞歡欣的時

刻，因為世界博覽會正在這座城市舉行，到處都可以看到有趣的東西，像是在公園展出的一座巨大自由女神頭像，是雕塑家弗雷德里克·奧古斯特·巴托爾迪的作品，博覽會結束後會運往美國，當做是法國人民送給美國的禮物。

每天早上，貝爾納去學校上一般課程之前，會先到裝飾藝術學院上課。這家學院專精於裝飾品的設計，像是壁毯和刺繡枕頭，學生在這裡學習的是設計出經由機器生產的作品，這些設計除了要好看、有吸引力，還要考量因應機器的限制。他的老師特別著重於幾何圖案的運用，然而，貝爾納有他自己的想法，不肯聽從老師的指示，結果被學校開除。這不是貝爾納唯一一次在課堂上惹麻煩，他在藝術方面非常固執。

他立志成為一名藝術家，在接下來的幾年裡，他運用版畫技術複製名畫，每次去參觀藝術博物館，都隨身攜帶素描簿。十六歲時，貝爾納宣布要成為一名畫家，他的父親嚇壞了。貝爾納的父親認為兒子應該像他一樣成為商人，他們為此起爭執，結果貝爾納贏了。同年 9月，他開始接受美術訓練，結果這個又瘦又小、有著一雙大黑眼睛的少年，進入了柯羅蒙畫室。

貝爾納有一群才華橫溢的同學，其中有幾位日後會揚名立萬，例如羅特列克。後來，班上來了一位新同學——梵谷。

兩年來，貝爾納都盡量遵循柯羅蒙的教導，但是有一天，全班正對著站在鏽色布簾前的女模特兒作畫，他忍不住在背景添加鮮紅色的條紋，而不是

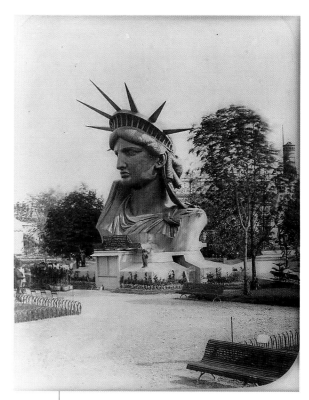

巴黎某個公園裡展示的自由女神頭像。

為了突顯主題而採用淡色處理。柯羅蒙是一個寬容的人，但貝爾納這麼做超過了他的容忍限度，他堅持要貝爾納修改過來，貝爾納拒絕，於是柯羅蒙以「不服教導」為由把他趕出教室。貝爾納的父親知道他被畫室開除時，把兒子的畫筆都丟進火裡，然而，如果他以為這麼做能阻斷貝爾納的藝術之路，那他就錯了。貝爾納的藝術家生涯才剛剛開始。

西向之旅

這個神采奕奕的十八歲少年，決定花六個月徒步遊歷法國鄉村，藉此自學。他帶著從唐基老爹的商店賒借來的各種美術用品，出發前往法國西部，打算探索諾曼第和布列塔尼地區，沿途畫風景素描並用帆布作畫。他特別喜歡走訪中世紀的大教堂，觀賞教堂的彩繪玻璃窗。

沿途的發現讓他心醉神迷。布列塔尼地處偏遠，那裡的人說凱爾特語，穿著打扮自中世紀以來就沒有改變過。他們的習俗、服飾和生活方式，都讓貝爾納有如發現新天地般興奮。

他在旅途中還遇到許多藝術家，他們從世界各地來到布列塔尼，畫下這裡充滿野性的風光。貝爾納抵達南部海岸時，經過阿凡橋村，這個有著狹窄的鵝卵石小巷和石屋的迷人海邊小鎮，是藝術家的天堂。

彩繪玻璃字母

讓字母發光！在這個活動裡，我們要創作耀眼的英文字母，掛在陽光明亮的窗戶。你可以拼出特別的英文字彙或你的英文名字。

材料：
◆ 鉛筆
◆ 紙，每個字母 1 張
◆ 透明塑膠片，每個字母 1 張
◆ 透明膠帶
◆ 壓克力顏料或廣告顏料，彩色及黑色都需要
◆ 畫筆
◆ 裝水的容器（洗畫筆用）
◆ 擠壓式的瓶裝白膠
◆ 湯匙
◆ 攪拌棒

1. 想好你要用來創作的字彙或名字。所有組成字母都會被做成成品。
2. 在圖畫紙上大大的畫出字母的輪廓，並為這個字母設計裝飾。例如你可以在輪廓裡畫滿大圓點，也可以在字母外添加簡單的圖案，像是蝴蝶。設計都用輪廓線來畫，就像著色畫的線條一樣。

3. 將透明塑膠片覆蓋在設計圖上，用透明膠帶固定，然後用畫筆為圖案塗上顏料，放置待乾。

4. 在白膠瓶裡加入大約 1 匙的黑色顏料，攪拌均勻。
5. 用調色過的白膠，在透明塑膠片上勾勒設計圖案所有的輪廓線，再靜置讓白膠乾透。

6. 每個字母都依前述步驟製作。
7. 撕下膠帶，移除圖畫紙。用字母塑膠片排列出你要拼的字彙，貼在透光的窗戶上。

恆久的友誼
∙ ∙ ∙ ∙ ∙ ∙ ∙ ∙ ∙ ∙ ∙ ∙

　　貝爾納在那年秋天回到巴黎時，已經完成許多畫作。當他帶著作品去找唐基老爹時，商店後面的房間走出來一個人──還會有誰？當然是他的老同學梵谷！

　　梵谷同樣因拒絕陳舊的繪畫觀念，而離開了柯羅蒙的畫室，他與弟弟西奧合住的公寓裡有一間畫室，和貝爾納一樣試圖自學。這兩位藝術家也都在嘗試大膽的、像是印象派和點描畫派的畫法，但是，他們最終還是想創造出屬於自己的風格。

　　接下來的一年半，他們一起畫畫、一起參觀其他藝術家的畫室。而熱愛日本版畫的梵谷，常帶著貝爾納去畫廊參觀。

　　貝爾納的父母並不樂見他投入藝術，但是，他仍然得到了慈愛的祖母的支持。蘇菲搬到巴黎與貝爾納家人同住時，在花園裡為貝爾納建造了一個畫室。妹妹瑪德琳同樣很開心家裡出了一個藝術家，她充當哥哥作畫的模特兒，和哥哥在畫室裡度過一段美好的時光。有時候，梵谷也在他那裡畫畫，就像當年他們為唐基老爹畫肖像一樣。

　　梵谷比貝爾納年長十五歲，他扮演著哥哥的角色，給貝爾納各種建議、為貝爾納說話。有一天，他在畫室遇到貝爾納的父親，兩人發生激烈的口角。梵谷告訴他，貝爾納具備真正的天賦，應該得到支持；貝爾納的父親不認同，梵谷為此勃然大怒，他腋下夾著顏料還沒有乾的唐基肖像衝出門外，一去再也沒有回頭。

後來梵谷籌辦了一場展覽會，展出幾位藝術家的作品，他很高興貝爾納在展覽中賣出他的第一幅畫。1888 年 2 月，梵谷要前往亞爾。在他動身的前一天，貝爾納來到他的公寓，和他一起整理布置梵谷的房間，希望一切看起來能讓西奧覺得，哥哥還住在這裡。

梵谷希望有一天，貝爾納能來亞爾探訪他，貝爾納答應梵谷，在兩人重聚於亞爾之前會寫信給他。他們相互寫信，而且寫得很勤。貝爾納也寫詩，經常在信裡附上他最新的詩歌，梵谷也毫無顧忌的評論。除了寫作建議，他也告訴貝爾納怎麼吃、怎麼經營愛情。想必貝爾納不介意那些不請自來的建議，因為他總是會回信。貝爾納保存了所有的信件。

寫一首離合詩

離合詩是一種短詩類型，詩裡每一行文句通常有規則可循。藏頭詩就屬於離合詩的一種，詩文的每句字首合起來是一句話，例如我們熟悉的柳宗元《江雪》：

> **千**山鳥飛絕，
> **萬**徑人蹤滅，
> **孤**舟簑笠翁，
> **獨**釣寒江雪。

四句詩文的字首合起來是「千萬孤獨」，這就是藏頭詩。現在你可以現代詩的形式試著寫寫看。

材料：
◆ 鉛筆　　◆ 2 張紙

1. 為你的離合詩想 1 個字彙做為主題。你可以用最喜歡的顏色，或是跟最喜歡的藝術家相關的東西。在紙上寫下你的主題字。

2. 在主題字下，列出至少 10 個描述主題的詞語或字彙，例如想到梵谷與星星，相關的詞彙可能有：微光、閃爍、星星的畫、照亮天空、夜晚、發光。

3. 拿出另一張紙，在頁面左側以直行寫下主題字，如「星空如畫」。

4. 運用你列出的詞彙，接續主題的每個字，完成每一行詩。請記住，每一行都應該與主題相關。

5. 範例，題目是「星夜如畫」：

> **星**星閃爍著黃光、紅光、白光，
> **夜**空像襯底的黑色布幕。
> **如**此燦爛耀目照亮天空，
> **畫**家的筆準備好了嗎？

阿凡橋

梵谷很希望將他的藝術家朋友聚集在一起，他認為，如果他們能並肩作畫、交流想法，每個人都能從中受益，為此，他希望打造一個「南方畫室」。在這個時候，他敬佩的許多藝術家都已經聚在阿凡橋村。梵谷不斷從亞爾去信叮嚀貝爾納，趕快去阿凡橋加入那群藝術家。剛從馬丁尼克島回來的高更也在阿凡橋，梵谷確信，貝爾納如果和高更一起畫畫，一定能擦出火花。而當貝爾納終於決定去阿凡橋時，梵谷開心得不得了。

梵谷是對的；後來，那個夏天對這兩位藝術家來說，都是豐收的一季。在巴黎，貝爾納和柯羅蒙的另一個學生路易‧安克坦，一直在嘗試一種新的繪畫技巧，構想來自貝爾納喜愛的彩繪玻璃。貝爾納沒有運用印象派那種鬆散、大膽的筆觸，也沒有運用點描畫派那種短促密集的小圓點，而是採用色彩平塗外加深色輪廓線的畫法，使得他的畫看起來有點像一頁著色畫。這種畫法近似於一種叫做「銅胎掐絲琺瑯」的琺瑯製作技術，俗稱「景泰藍」。後來這種繪畫風格被稱為「分隔主義」，也就是由輪廓線分隔了色彩區塊，沒有明暗對比，也沒有深度和陰影創造的立體感，以緊湊的色彩形狀，產生一種瑰麗的裝飾效果。

在阿凡橋，貝爾納和高更分享了很多自己的想法。比貝爾納年長二十歲的高更，在遇到「年輕的貝爾納」時擺出藝術大師的架勢，他在給梵谷的信裡提到：「年輕的貝爾納帶來了一些有趣的東西，他是一個對於嘗試任何事物都無所畏懼的人。」

阿凡橋以及周邊的鄉村，有著形形色色可供作畫的景象，這裡的女性依然穿著傳統服裝，頭上戴著白色的大繫帶帽，而她們也是畫家們鍾愛的主題。但是，貝爾納畫筆下的她們，與過去出現在畫作裡的都不同。他在《青青草地上的布列塔尼婦女》這幅畫裡，用一片純灰綠色的田野做為背景，畫裡沒有暗影，女性的形體扁平，像是漂浮的剪影。貝爾納的畫看似融合彩繪玻璃和日本版畫的藝術，高更看到後大為驚豔，並在一到兩週內畫出有點相似的作品——《布道後的異象》。高更這幅畫作的色彩更為鮮麗，他畫的草不是綠色而是紅色，還加上在與人摔角的天使。

兩位藝術家都認為在繪畫時應該運用些想像力，如果草畫成紅色能更具戲劇性，那就這樣畫吧！在高更的畫作裡，紅色象徵畫中女性目睹這一幕的情緒。他們也認為，作畫時物像的比例或是透視法是否正確都無關緊要，最重要的是線條、圖案和絢麗的色彩。貝爾納和高更透過觀念的交流，創造出一種新的繪畫方法。後來高更把這種畫法全部歸功於自己，貝爾納為此很生氣。

那年夏天，貝爾納的母親和妹妹也來到阿凡橋，加入這群人的行列。瑪德琳很喜歡布列塔尼和當地風俗，她和哥哥一樣，沉醉於中世紀的藝術和建築。那裡有許多美麗的景點可以尋幽訪勝，在城鎮邊緣的阿凡河岸，有一座名字很可愛的森林，叫「愛之林」。在一幅真人大小的肖像畫裡，貝爾納把瑪德琳在樹林裡休息的姿態畫下來，並把這幅畫取名為《愛之林裡的瑪德琳》。

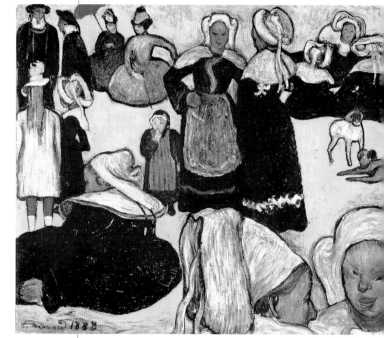

貝爾納，《青青草地上的布列塔尼婦女》，1888 年

《愛之林裡的瑪德琳》

在《愛之林裡的瑪德琳》這幅畫中，貝爾納畫的是他妹妹斜倚在樹林裡的樣子。瑪德琳的姿勢看起來可能很奇怪，但貝爾納其實是刻意把她畫成這樣，象徵她對布列塔尼和中世紀的熱情。

貝爾納和瑪德琳在布列塔尼參觀大教堂時，曾看過許多人形墓碑。在中世紀，重要人物，例如女王，去世後會被埋葬在大教堂裡，放在墳墓上的、他們的肖像石雕，就是人形墓碑。瑪德琳的姿勢正是在仿效中世紀的人形墓碑。

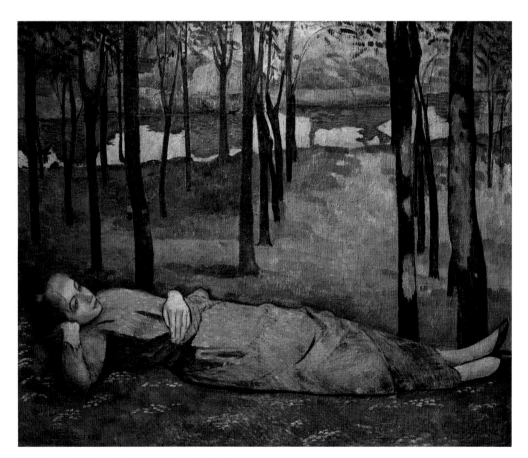

貝爾納，《愛之林裡的瑪德琳》，1888 年

176

來自亞爾的問候

梵谷用一封封詳細的長信，與阿凡橋的藝術家保持聯繫，他希望自己能加入他們，但是他人在亞爾忙著畫畫，此外，他也在為迎接他的第一位客人──高更──做準備。1888 年 10 月，貝爾納和高更收拾好完成的畫作，各奔前程；貝爾納回到巴黎，高更則前往亞爾的「黃屋子」。高更得到貝爾納的允許，帶著《青青草地上的布列塔尼婦女》來給他們的朋友梵谷欣賞。梵谷看到這幅畫時，讚嘆不已，他用水彩照樣臨摹一幅，寄給西奧。他在給妹妹薇兒的信裡說：「它是如此富有原創力，我絕對想要擁有一幅。」

八週後，梵谷在割耳事件後進了醫院。

我親愛的貝爾納，很高興你和高更在一起……。我多想待在阿凡橋，但是端詳向日葵讓我深受安慰。

你真摯的，文森

——1888 年 8 月 21 日左右，
梵谷在亞爾寫給貝爾納的信（節錄）

苦戀

第二年夏天，貝爾納愛上一個名叫「夏綠蒂・畢瑟」的年輕女孩。他想要娶她，但是夏綠蒂的父親得知這件事時很不高興，他要求貝爾納證明他可以靠藝術家的收入養家糊口。當時的貝爾納是靠著父親支應他的一小筆錢過活，雖然他的畫已經開始參展，不過仍無法靠賣畫的收入維生。他必須找到一份全職工作，還好，他知道去哪裡找。

紡織業需要藝術家，所以貝爾納搬回里爾與祖母同住，在那裡擔任設計師，繪製紡織品花樣的底圖。貝爾納覺得這份工作極其沉悶，六個月後，他辭職回到巴黎，卻發現夏綠蒂已經和別人訂婚。

就在事情似乎糟得不能再糟時，貝爾納得知梵谷自殺的消息，他及時趕到奧維參加葬禮，並幫助西奧籌備梵谷的作品紀念展。

貝爾納聽聞梵谷住進療養院時，寫了一封信給藝術評論家奧里耶，信中說到：「我親愛的朋友梵谷發瘋了。聽到這個消息時，我幾乎要發狂。……我失去了我最好的朋友，也失去我所認識最美好、最有力量的心靈。」

探索過去

貝爾納的下一段旅程計畫一路前往希臘、土耳其和聖地（現今以色列與巴勒斯坦地區附近）。他的起點是義大利，在那裡，貝爾納醉心於文藝復興時期的繪畫，那些畫作的畫面極富立體感，看起來很逼真，而且色彩精準、主題明確。

在旅途中，他停駐的時間都足以讓他為幾座教堂畫壁畫和裝飾。最後，他抵達埃及，並在開羅住了十年。他和一個名叫「漢娜‧薩提」的黎巴嫩女孩成婚，兩人育有五個孩子，讓人難過的是，其中有三個孩子在年幼時死於肺結核。

貝爾納的這段婚姻在他三十六歲時結束，他帶著兩個年幼的孩子，和一個名叫「安德蕾‧佛特」的女人回到法國，後來兩人結婚。貝爾納繼續繪畫，只不過不再走前衛路線。看到幾百年前的畫作，對貝爾納產生重大影響，他

一反過去的風格，改變畫法，試圖模仿 1500 年代的寫實風格。雖然他很長壽，但是他後印象派畫家的職涯，已經就此結束。

充滿創意的靈魂

當時許多認識「藝術家貝爾納」的人，並不知道他們正在閱讀的詩歌和故事，其實是「作家貝爾納」的作品，那是因為他在發表這些作品時經常使用化名。然而貝爾納最重要的故事，則以他的本名發表——那些和他有私交的藝術家相關的故事。他曾描寫高更、塞尚，以及其他今天家喻戶曉的人物，就連幫助他們所有人的美術用品店老闆唐基老爹，也在他寫下的故事中。他的文章曾刊載在幾本法國雜誌，包括他自己出版的一本期刊。

他也公開過他與梵谷的往來經歷。在梵谷去世之後，貝爾納出版了梵谷寫給他的許多信件，信中闡述許多梵谷對繪畫的想法。

貝爾納的遺產

1941 年，貝爾納在七十三歲生日前一週，逝世於巴黎。他在年僅二十歲時，就創造出一種畫風，為其他藝術家所仿效或加以調整。他的思想豐富，而且善於把想法轉化為文字。此外，他也用文字描寫其他藝術家的生活和想法，增加他們的知名度，留下重要影響。

如何辨識貝爾納的畫作

要辨識貝爾納的畫作，以下是一些有助於判斷的線索：
- 著色畫風格！以黑線勾勒輪廓的明亮純色塊。
- 布列塔尼景觀！頭戴蓬蓬的白色大帽、衣服有白色大衣領的布列塔尼婦女。
- 壁毯、彩繪玻璃、壁畫和家具！貝爾納也會在裝飾品的設計裡，運用他的著色畫風格和布列塔尼景觀。

一邊是貝爾納和高更，另一邊是秀拉與席涅克——他們雙方不太合得來，雙方都對自己的畫風抱持非常執著的信念，以至於無法包容對方的畫法。

在這個活動裡，我們會比較他們的風格，然後將兩種風格編織在一起，打造出你獨樹一格的耀眼作品。

材料：

◆ 1 張 22×30 公分白色圖畫紙
◆ 1 張 22×30 公分黑色圖畫紙
◆ 鉛筆
◆ 壓克力或廣告顏料，顏色數種，外加黑色
◆ 畫筆
◆ 裝水的容器
◆ 棉花棒
◆ 剪刀
◆ 口紅膠

1. 將白色圖畫紙對摺。
2. 展開紙張，用鉛筆在紙的左半，畫下簡單形狀所構成的圖案輪廓。
3. 在紙的右半畫下和左半相同的圖案輪廓。
4. 運用貝爾納的繪畫技巧，在左半邊上色：明亮純色塊，以黑色勾勒輪廓。

5. 右半邊則採用席涅克的繪畫技巧：用許多彩色小點著色。你可以用棉花棒沾顏料做點畫，一種顏色用一根棉花棒。
6. 沿著摺線把 2 幅畫裁開，端詳你創作的繪畫，近看也要遠看。你比較喜歡哪一種風格？

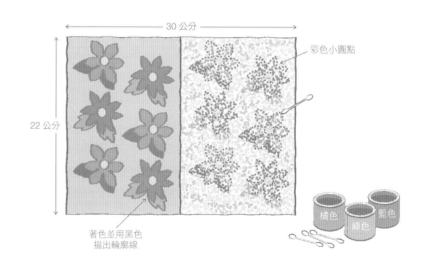

30 公分

22 公分

彩色小圓點

著色並用黑色描出輪廓線

橘色　綠色　藍色

7. 把左半的純色畫對摺，如圖示，沿摺邊垂直剪出 3 或 4 道切口。不要剪到底，剪到距離紙緣約 1.5 公分的地方就停止。把畫展開，放在一邊備用。

15 公分

11 公分

摺邊

8. 把點描畫裁切成 9 張波浪形的長條，如圖示，每個長條長 15 公分，寬至少 2 公分。第一條和最後一條不用。

15 公分

22 公分

剪長條

9. 將 7 張長條交錯著穿過純色畫的裁切口。2 張畫的圖案可能相合，也可能不相合，無論如何，成品都有你自己獨一無二的風格！

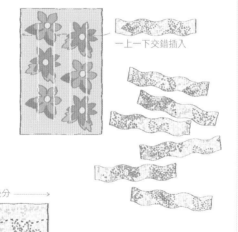

一上一下交錯插入

10. 將完成的編織畫背面塗上口紅膠，貼在黑色圖畫紙上。

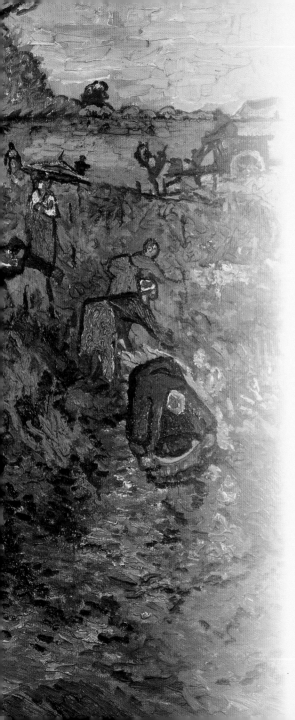

燦爛奪目更勝往日

　　梵谷離開這個世界已經超過一個世紀,但是他的藝術至今仍然與我們同在。他的作品展覽吸引來自世界各地數百萬的遊客,現在的我們很難相信,他那滿是鮮花、麥田和星夜的絢麗畫作,居然曾經受到世人的冷落。而今,他的人生故事被拍成電影、寫進歌曲,這位畫向日葵的紅鬍子藝術家,他的名字幾乎無人不知、無人不曉。

　　他的藝術家朋友也比過去都更受歡迎。羅特列克的海報和巴黎夜生活畫作得到普遍的肯定,高更筆下色彩鮮豔的熱帶景緻也不遑多讓。點描畫派創始人秀拉去世後,在席涅克的手中延續下去,他那布滿鮮麗彩點的畫作,影響了後世的藝術家。貝爾納以黑色輪廓線、明亮色彩,描繪的布列塔尼印象,也啟發了其他人。所有的後印象派畫家都青出於藍,以他們承襲自印象派畫家的理念,更進一步的發展,貝爾納還用文字,廣泛敘述這些畫家的故事。

　　今天,許多後印象派繪畫都被公認是傑作,在世界各地的博物館展出,等待你去欣賞。在你親自走訪之前,可以先在網路上看看它們!網際網路上有許多關於藝術家的有趣網站,你可以用他們的名字做搜尋,或是造訪網站www.carolbooks.net,那裡提供了許多精采網站連結和更多活動內容。

後印象派的行腳遊蹤

北海

英國

德倫特

阿姆斯特丹
海牙 荷蘭

倫敦

津德爾特

拉姆斯蓋特

安特衛普

布魯塞爾

英吉利海峽

里爾 比利時
博里納日

奧維

巴黎

阿凡橋

奧爾良

法國

比斯開灣

阿爾比

聖雷米

亞爾

土魯斯

聖特羅佩

西班牙

地中海

名詞解釋

absinthe 苦艾酒：一種綠色的烈酒，有茴香或甘草的味道，酒精濃度高。苦艾酒在梵谷的時代很受歡迎，但由於具有毒性，如今在許多國家都已經禁用。

asylum 療養院：一種照顧機構，特別是照顧身體有缺陷，或患有精神疾病的人。

cabaret 歌舞表演場：提供現場娛樂節目的餐廳或夜總會。

Cloisonnism 分隔主義：貝爾納等人創造的一種繪畫風格，特點是以深色勾勒色彩區塊的輪廓線，構成二維平面圖案。

color wheel 色環：由紅、黃和藍三原色，和它們的混合色排列而成的圓環。

complementary colors 互補色：在色環上位於對向的兩個顏色，如紅與綠、黃與紫、藍與橘。互補色並列時能相互襯托，讓畫面看起來更鮮明。

cropping 裁切：去掉圖畫的邊緣。羅特列克喜歡運用這種技巧。

Cubism 立體派：大約在 1907 年，由畢卡索和喬治‧布拉克所開創的藝術運動，特徵是畫家會從許多角度描繪影像，把圖像分解成碎裂的幾何形狀。

digitalis 毛地黃：一種植物，種子和乾葉可用於製造治療心臟病的藥物。

dike 堤壩：用以防止洪水氾濫的加高建築。

engraving 雕版：一種印刷技術，梵谷擔任藝術經銷商時，曾銷售高品質的雕版版畫。

epilepsy 癲癇症：一種神經性疾患，特徵是反覆突然出現動作、感官或精神的障礙，但不一定會伴隨失去意識或抽搐發作。

Expressionism 表現主義：一種藝術風格，描繪的不是景觀的真實樣貌，而是對於景觀的感受。扭曲和誇大的形體、鮮明或強烈的用色，是此派藝術家創作的手法。起源可以追溯自梵谷的作品。

Fauvism 野獸派：發端於 1905 年左右的一種藝術風格，特色是運用明亮豔麗的色彩來表現情緒，舉凡肖像畫、風景畫和其他主題，都可以明亮、非自然色彩來描繪。馬蒂斯是野獸派運動的領袖，然而這個運動只維持幾年的時間。

fanatic 狂熱分子：極度熱情到超乎常理的人。

Flemish 法蘭德斯：法蘭德斯地區或與其相關的事物。這個地區一度涵蓋法國北部、比利時西部和荷蘭西南部。

Industrial Revolution 工業革命：因生產體系普遍機械化，造成家庭手工製造轉變為工廠大規模生產的歷史變革。

Impressionism 印象派：1870 年代在法國，由莫內等人發展出來的一種繪畫風格。畫家在作畫時運用明亮的色彩和不均勻的筆觸，捕捉他們對於風景當下的視覺印象。

landscape 風景畫：描繪自然景觀的畫作。

lithography 石刻印刷法：一種印刷技術，在石板或是鋅板等表面製作要印刷的影像，經過處理讓影像部分吸收墨色再進行印刷，沒有影像的部分則不沾墨色。羅特列克使用的就是這項技術。

Louvre 羅浮宮：位於巴黎，是全世界最大、最聞名的博物館之一。原來是法國國王居住的宮殿，今日成了世界一流藝術珍品的博物館。

merchant marines 商船隊：國家經營的商業船隊。

Middle Ages 中世紀：介於古典時代和文藝復興時期之間的歐洲歷史時期，一般認為大約是自西元 476 至 1453 年。這個時期的藝術和建築，被稱為「中世紀風格」。

mirror image 鏡像：左右相反的影像，就好像照鏡子時，在鏡子裡看到的影像。許多自畫像都是鏡像，因為藝術家作畫時，是看著鏡子裡的自己畫的。

mistral 密斯脫拉：法國南部一種短暫而劇烈的季風，風速經常超過每小時 60 公里，常見於冬季和春季，有時會對農作造成重大損害。

Modern Art 現代藝術：指 1860 至 1970 年代創作的藝術作品。這時的藝術家嘗試以新的角度和邏輯，思考關於色彩和藝術所實現的功能，並以抽象形式呈現。

Neo-Impressionists 新印象派：那些以彩色點作畫的藝術家得到的名號，後來稱為「點描畫派」，如席涅克、秀拉都屬於這個畫派。

nobility 貴族：出身高貴家族或是擁有位階的人，例如公爵與公爵夫人、伯爵與伯爵夫人。羅特列克就出身於一個歷史悠久的貴族。

nom de plume 化名：出自法文，指創作者使用的假名。

perspective 透視法：藝術家使用的一種繪圖方法，能讓畫面看起來有空間的深度。

Pointillism 點描畫派：此派的藝術家用一種以純色小點排列的技法作畫，遠看時，小點的顏色在視覺上會混合在一起，呈現出另一種顏色。

portrait 肖像：按一個人的樣子而創作的畫作或雕塑。

Post-Impressionism 後印象派：19世紀晚期出現在法國的畫派，由印象派進一步發展而來，運用形式和色彩，更加突顯具個人風格的表現方式。

Renaissance 文藝復興時期：歐洲歷史上在中世紀結束後，通常是指自1453年到17世紀中的時期。

the Salon 巴黎沙龍：在巴黎舉辦的年度展覽或雙年展，主題是傳統風格的藝術品。由於參展作品是由評審挑選，因此許多現代藝術家都被排除而無法展出，像是印象畫派的藝術家。

seascape 海景畫：以海為主要場景的畫作。

self-portrait 自畫像：藝術家按自己的模樣所作的畫或是雕塑。

still life 靜物寫生：藝術家按照布置的靜態物品所畫的畫作。布置地點通常是室內，而且有人造物，像是桌面或花瓶。

ukiyo-e 浮世繪：出自日文，意思是「浮沉世界裡的景象」。浮世繪是日本在17到20世紀期間製作的雕版印刷畫，內容通常描繪日常趣味，像是歌舞伎演員、穿和服的仕女和日本風景。深受梵谷和其他同時代的西方藝術家喜愛。

Victorian 維多利亞時期：指維多利亞女王統治英國的期間，自1837至1901年。在這段時期，室內裝潢講究繁複的裝飾、厚重奢華的織料和雕工華麗的木作。

圖片來源

第 2 頁（細部）、109 頁
《盛開的杏花》，1890 年
藝術家：梵谷
典藏地：荷蘭阿姆斯特丹梵谷博物館
圖片授權：Art Resource, NY

第 8 頁（細部）、64 頁
《唐基老爹》，1887 年
藝術家：梵谷
材質：帆布油畫
典藏地：法國巴黎羅丹美術館
圖片授權：Erich Lessing /Art Resource, NY

第 12 頁
《向日葵》，1888 年
藝術家：梵谷
材質：帆布油畫
典藏地：英國國家美術館
圖片授權：© National Gallery,London / Art Resource, NY

第 15 頁、86 頁
《在亞爾的臥室》，1889 年
藝術家：梵谷
材質：帆布油畫
典藏地：美國芝加哥藝術博物館

第 16 頁（細部）、107 頁
《自畫像》，1889 年
藝術家：梵谷
材質：帆布油畫
典藏地：法國巴黎奧賽美術館
圖片授權：Réunion des Musées Nationaux / Art Resource, NY

第 20 頁
《午睡》（臨摹米勒畫作），1889-1890 年
藝術家：梵谷
材質：帆布油畫
典藏地：法國巴黎奧賽美術館
圖片授權：Réunion des Musées Nationaux / Art Resource, NY

第 24 頁
給高更的信，1888 年 10 月 17 日

作者：梵谷
典藏地：美國紐約摩根圖書館與博物館
圖片授權：The Pierpont Morgan Library / Art Resource, NY

第 28 頁
《亞爾的紅色葡萄園》，1888 年
藝術家：梵谷
材質：帆布油畫
典藏地：俄國莫斯科普希金藝術博物館
圖片授權：Erich Lessing /Art Resource, NY

第 32 頁
《農婦頭像》，1884 年
藝術家：梵谷
材質：帆布油畫
典藏地：美國密蘇里州聖路易斯藝術博物館

第 38 頁
《拔紅蘿蔔的人》，1885 年
藝術家：梵谷
材質：黑色粉筆、奶油色布紋紙
典藏地：美國芝加哥藝術博物館

第 44 頁
《跪在搖籃前的孩子》，1883 年
藝術家：梵谷
材質：素描
典藏地：荷蘭阿姆斯特丹梵谷博物館
圖片授權：Art Resource, NY

第 47 頁
《吃馬鈴薯的人》，1885 年
藝術家：梵谷
材質：帆布油畫
典藏地：荷蘭阿姆斯特丹梵谷博物館
圖片授權：Art Resource, NY

第 51 頁
《含著菸的骸骨》，1885 年
藝術家：梵谷
典藏地：荷蘭阿姆斯特丹梵谷博物館
圖片授權：Art Resource, NY

第 52 頁
《克里希橋邊的春天垂釣》（阿涅勒），
1887 年
藝術家：梵谷
材質：帆布油畫

典藏地：美國芝加哥藝術博物館

第 57 頁
《懸崖散步》，1882 年
藝術家：莫內
材質：帆布油畫
典藏地：美國芝加哥藝術博物館

第 61 頁
《歌舞聲喧》，1889 年
藝術家：秀拉
材質：帆布油畫
典藏地：美國紐約州水牛城歐布萊
特－諾克斯美術館

第 61 頁
《自畫像》，1887 年
藝術家：梵谷
材質：油畫、硬紙板
典藏地：美國芝加哥藝術博物館

第 65 頁
《中山富三郎扮宮城野》，1794 年
藝術家：東洲齋寫樂
材質：彩色木刻版畫、雲母

典藏地：美國密蘇里州聖路易斯藝術博
物館

第 67 頁
《銅瓶裡的皇冠貝母》，1887 年
藝術家：梵谷
典藏地：法國巴黎奧賽美術館
圖片授權：Erich Lessing /Art Resource,
NY

第 72 頁
《朗格魯瓦吊橋下的洗衣婦》（亞爾），
1888 年
藝術家：梵谷
材質：帆布油畫
典藏地：荷蘭奧特羅庫勒－穆勒博物館
圖片授權：Erich Lessing /Art Resource,
NY

第 78 頁
《普羅旺斯的房子》（埃斯塔克區），
約作於 1883 年
藝術家：塞尚
材質：帆布油畫
典藏地：美國國家藝廊

第 81 頁
《郵差約瑟夫・魯林》，1888 年
藝術家：梵谷
材質：帆布油畫
典藏地：美國波士頓美術館
圖片授權：© 2011 Museum of Fine
Arts, Boston

第 83 頁
《星空下的咖啡座》（亞爾的論壇廣
場），1888 年
藝術家：梵谷
材質：帆布油畫
典藏地：荷蘭奧特羅庫勒—穆勒博物館
圖片授權：Erich Lessing /Art Resource,
NY

第 88 頁
《魯林夫人》，1888 年
藝術家：高更
材質：帆布油畫
典藏地：美國密蘇里州聖路易斯藝術博
物館

第 95 頁
《搖籃曲》，1889 年
藝術家：梵谷
材質：帆布油畫
典藏地：美國芝加哥藝術博物館

第 96 頁
《耳朵包著繃帶的自畫像》，1889 年
藝術家：梵谷
材質：帆布油畫
典藏地：英國倫敦科陶德美術館
圖片授權：Erich Lessing /Art Resource,
NY

第 98 頁、115 頁（細部）
《奧維的階梯》，1890 年
藝術家：梵谷
材質：帆布油畫
典藏地：美國密蘇里州聖路易斯藝術博
物館

第 103 頁
《星夜》，1889 年
藝術家：梵谷
材質：帆布油畫

典藏地：美國紐約現代藝術博物館
圖片授權：Digital Images ©
TheMuseum of Modern Art/Licensed by
SCALA / Art Resource, NY

第 114 頁
《嘉舍醫生的畫像》，1890 年
藝術家：梵谷
典藏地：法國巴黎奧賽美術館
圖片授權：Scala / Art Resource,NY

第 117 頁
《麥田群鴉》，1890 年
藝術家：梵谷
典藏地：荷蘭阿姆斯特丹梵谷博物館
圖片授權：Art Resource, NY

第 120 頁
《人偶與藝術家的肖像》，
約作於 1893 年
藝術家：高更
材質：帆布油畫
典藏地：美國德州麥克奈美術館
圖片授權：© McNay Art Museum /Art
Resource, NY

第 125 頁
《浴女》，1885 年
藝術家：高更
材質：帆布油畫
典藏地：日本國立西洋美術館

第 130 頁
《布道後的異象》，1888 年
藝術家：高更
典藏地：英國國家藝廊（蘇格蘭）
圖片授權：Art Resource, NY

第 133 頁
《兩姊妹》，1892 年
藝術家：高更
材質：帆布油畫
典藏地：俄國聖彼得堡艾米塔吉博物館

第 135 頁
《酣甜的睡意》，1894 年
藝術家：高更
材質：帆布油畫
典藏地：俄國聖彼得堡艾米塔吉博物館

第 136 頁
《坐著的丑角》，1896 年
藝術家：羅特列克
材質：彩色石版印刷
典藏地：美國密蘇里州聖路易斯藝術博
物館

第 142 頁
《咖啡廳裡的音樂會》，
約作於 1876-1877 年
藝術家：竇加
材質：粉彩
典藏地：法國里昂美術館

第 144 頁
《白花瓶裡的銀蓮》，年分不詳
藝術家：瓦拉東
典藏地：法國阿爾比羅特列克博物館
圖片授權：Bridgeman-Giraudon /Art
Resource, NY

第 146 頁
《紅磨坊的愛吃鬼》，1891 年
藝術家：羅特列克
材質：彩色石版印刷

典藏地：美國芝加哥藝術博物館

第 147 頁
《大使餐館：布朗特》，1892 年
藝術家：羅特列克
材質：彩色石版印刷
典藏地：美國芝加哥藝術博物館

第 152 頁
《聖特羅佩港》，1893 年
藝術家：席涅克
材質：帆布油畫
典藏地：德國烏帕塔馮德海德博物館
圖片授權：Erich Lessing /Art Resource,
NY

第 158 頁
《大碗島的星期天下午》，
1884–1886 年
藝術家：秀拉
材質：帆布油畫
典藏地：美國芝加哥藝術博物館

第 164 頁
《翁夫勒港的入口》，1899 年
藝術家：席涅克
材質：帆布油畫
典藏地：美國印第安納波利斯藝術博物
館

第 166 頁
《撐著傘的博爾頓女人》，1892 年
藝術家：貝爾納
典藏地：法國巴黎奧賽美術館
圖片授權：Erich Lessing /Art Resource,
NY
© 2010 Artists Rights Society (ARS),
New York / ADAGP, Parisw

第 169 頁
巴黎某個公園裡展示的自由女神頭像，
1883 年
攝影師：亞伯特・芬尼克
材質：攝影印刷
典藏地：美國國會圖書館

第 175 頁
《青青草地上的布列塔尼婦女》，
1888 年
藝術家：貝爾納
材質：帆布油畫
典藏地：私人蒐藏品
圖片授權：Bridgeman-Giraudon /Art
Resource, NY
© 2010 Artists Rights Society (ARS),
New York / ADAGP, Paris

第 176 頁
《愛之林裡的瑪德琳》，1888 年
藝術家：貝爾納
典藏地：法國巴黎奧賽美術館
圖片授權：Erich Lessing /Art Resource,
NY
© 2010 Artists Rights Society (ARS),
New York / ADAGP, Paris

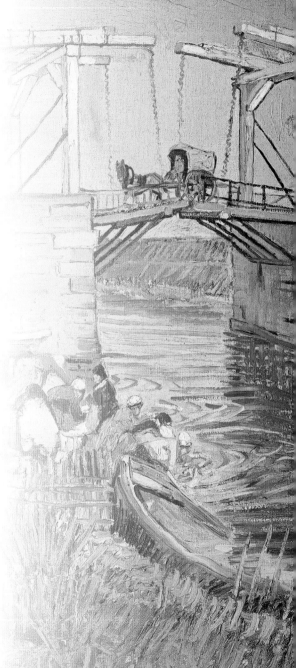

國家圖書館出版品預行編目（CIP）資料

跟大師學創造力.8：梵谷的藝術創造+21個藝術活動 / 卡蘿.薩貝絲 (Carol
Sabbeth) 作；周宜芳譯 . -- 初版 . -- 新北市：字畝文化創意有限公司出版：遠
足文化事業股份有限公司發行, 2023.03
192 面；24 × 19 公分
譯自：Van Gogh and the Post-Impressionists for kids : their lives and ideas, 21
activities
ISBN 978-626-7069-85-1(平裝)
1.CST: 梵谷 (Van Gogh, Vincent, 1853-1890) 2.CST: 畫家 3.CST: 後印象主義
4.CST: 傳記 5.CST: 通俗作品
909.942 111009858

STEAM013
跟大師學創造力 8：梵谷的藝術創造 + 21 個藝術活動
Van Gogh and the Post-Impressionists for kids : their lives and ideas, 21 activities

作者／卡蘿・薩貝絲 Carol Sabbeth　譯者／周宜芳

字畝文化創意有限公司

社長／馮季眉　編輯／戴鈺娟、陳心方、巫佳蓮　特約編輯／許夢虹
封面設計及繪圖／Bianco Tsai　美術設計及排版／菩薩蠻電腦科技有限公司

讀書共和國出版集團

社長／郭重興　發行人／曾大福　業務平臺總經理／李雪麗　業務平臺副總經理／李復民
實體書店暨直營網路書店組／林詩富、郭文弘、賴佩瑜、王文賓、周宥騰、范光杰
海外通路組／張鑫峰、林裴瑤　特販組／陳綺瑩、郭文龍　印務部／江域平、黃禮賢、李孟儒

出版／字畝文化創意有限公司　發行／遠足文化事業股份有限公司
地址／231 新北市新店區民權路108-2號9樓　電話／(02)2218-1417　傳真／(02)8667-1065
客服信箱／service@bookrep.com.tw　網路書店／www.bookrep.com.tw　團體訂購請洽業務部 (02) 2218-1417 分機1124

法律顧問／華洋法律事務所　蘇文生律師　印製／中原造像股份有限公司

2023年3月　初版一刷
定價：480元　書號：XBST0013　ISBN：978-626-7069-85-1
EISBN：9786267200674(PDF)　9786267200681(EPUB)

特別聲明：有關本書中的言論內容，不代表本公司／出版集團之立場與意見，文責由作者自行承擔。